夢境
むきょう
北大路魯山人の作品と軌跡

YAMADA Kazu
山田 和
[著]

淡交社

夢境　北大路魯山人の作品と軌跡 ● 目次

北大路魯山人の生涯　4

傑作選　9
北大路魯山人の仕事　10

[初期から晩期へ、作品を一望する]　31〜273
美への覚醒と実現。ロサンニンからロサンジンへ

第一期　初期　[〜大正十三（一九二四）年]　32

第二期　「星岡茶寮」時代　[大正十四（一九二五）年〜昭和十一（一九三六）年]　46

自立と苦難の時代

第三期　「星岡窯（せいこうよう）」時代　[昭和十二（一九三七）年〜昭和十六（一九四一）年]　72

第四期　戦中時代　[昭和十七（一九四二）年〜昭和二十（一九四五）年]　122

「夢境」、融通無碍の時代

第五期　戦後時代　[昭和二十一（一九四六）年〜昭和二十九（一九五四）年]　142

第六期　最晩年時代　[昭和三十（一九五五）年〜昭和三十四（一九五九）年]　236

窯印・落款　274

魯山人作品が見られる美術館　278

資料編 281

書簡・葉書 282

写真アルバム [少年時代から晩年まで] 306

星岡茶寮 [東京・赤坂山王臺] 312

銀茶寮 [東京・銀座四丁目] 314

美食會 [洞天會・活菜會] 315

星岡茶寮 [大阪・曽根] 316

納涼園 [東京・大阪] 318

慰安旅行 [東西・星岡茶寮] 320

星岡窯 ① [概観] 322

星岡窯 ② [母屋] 324

星岡窯 ③ [慶雲閣] 326

星岡窯 ④ [仕事場・仕事風景] 328

作陶 [意匠] 330

星岡窯の人々 332

星岡窯の訪問者 334

講演・料理講習會 336

朝飯會・花見會 338

展覧會カタログ 340

浴衣・生花・盛り付け 342

発刊雑誌『星岡』『陶磁味』『雅美生活』『獨歩』 344

広告 [『星岡』誌上] 346

カット [『星岡』誌上] 348

旅行と取材 350

旅行 [欧米] 352

火土火土美房 354

作品の値段 [制作時] 356

魯山人會など 358

展覧会風景 360

ゆかりの人 362

年譜 368

作品所蔵先一覧・協力・主要参考文献 378

あとがき 382

＊各作品名は基本的に箱書によっていますが、例外もあります。
＊各作品の所蔵先は巻末に一括して表記しています（表記が必要なものに限る）。
＊文中の人物名は一部を除き敬称略としています。
＊行事の呼称や資料名などは、当時の資料に従って原則的に旧漢字を用いています。

【北大路魯山人の生涯】

総合的芸術を生み出した原点

 北大路魯山人（本名・北大路房次郎）は明治十六（一八八三）年三月二十三日、京都・上賀茂神社の社家・北大路家の次男に生まれた。出生地は京都府愛宕郡上賀茂村一六六番戸、現在の京都市北区上賀茂藤ノ木町で、上賀茂神社の東側、近くを鴨川の支流である明神川が流れる社家屋敷町の一郭である。

 社家とは神官をつかさどる家のことだが、北大路家は上賀茂神社百五十余の社家の中で土地持ちでなかったために生活が苦しく、母の登女は御所勤めに出ていた。伝聞によれば、房次郎は母・登女（当時三十八歳）の不義の子で、そのことを知った家長の清操は房次郎が生まれる前に自刃して果てた。このような特殊な事情から、房次郎は出生と同時に近所の上賀茂巡査所の服部良知巡査の世話で比叡山の先の坂本村（現在の大津市坂本）の農家へ里子に出された。

 しかし後日、房次郎の扱いがあまりにもひどいことを知った服部巡査が房次郎を取り戻し、自分の養子にして妻のもんと育てた。だが服部巡査はまもなく事件に巻き込まれたか行方不明となり、養母のもんも病没したために、服部の養子として同居していた茂精・やす夫婦が同巡査所内で房次郎を育てることになった。しかし茂精もまもなく病没したので、やすは房次郎を連れて京都市中京区竹屋町の実家・一瀬家に戻った。その家で房次郎はやすの母から「おまえは一瀬家とは何の関係もない子だ」と地獄の打擲を受けた。様子を見かねた近所の木版師福田武造・フサ夫婦が房次郎を引き取り、福田房次郎と名乗ることになったのは六歳のときである。

 七歳となった少年は近所の梅屋尋常小学校（当時四年制）に通う傍ら、二度と折檻を受けぬよう新しい家で自らおさんどんを買って出る。養父母に喜ばれるべくご飯の炊き方や調理に腐心する。貧しかったために食材のす

べてを無駄なく利用せざるを得なかったが、この事情によって少年はそれぞれの部位にそれぞれ独特の持味があることを発見し、それを生かす調理体験が美食家陶芸家・北大路魯山人の原体験を覚えていく。養父母は貧乏であったが食通だった。この幼時の調理体験が美食家陶芸家・北大路魯山人の原体験になっていく。養父母は貧乏であったが食通だった。この幼時の調理体験が美食家陶芸家になっていることを見逃してはならない。なぜなら魯山人は、のちに料理と器についてこう語っているからである。料理の基本は愛情であり、その根本は家庭料理にある。食材はどの部分も固有の味を持っており、捨てるところはまったくない。料理とは、それぞれの食材の部位の持味を生かして、旬のものを時を違えず調理して食することである。

客の食べ残しを「残肴料理」として生かすことをはじめたのは三十一歳、数寄者で京都の旦那衆の一人だった内貴清兵衛のもとでのことだった。内貴は舌を巻き、その腕前を大いに賞賛する。魯山人が料理に一見識を得たのはこのときだったはずで、後年陶芸家となった魯山人が、焼き上がりが悪い陶器を捨てず銀彩などを施して活かしたのもこの価値観、美学からであったろう。内貴のもとを出た魯山人はまもなく食を祝祭と捉え、大自然の恵みにふさわしい器に料理を盛るべきだと考えるようになる。こうして食に発した生の営みは大自然観を背景に器の自作を促し、部屋のしつらえにまで及んでいくのである。

書家としての早熟、陶芸への開眼

時計の針を少々戻すが、福田房次郎となった少年は近所の貸本屋兼新聞取次店・便利堂の田中傳三郎（五歳年上）らと遊びつつ、十二歳にして書の才能を開花させる。このころの房次郎は近所の料理屋「亀政」の行灯看板を見て感激、画学校に行くことを夢見ていたが、その絵は「亀政」の長男、のちの竹内栖鳳が描いたものであった。経済的事情から願いを叶えられなかった房次郎はその後当時巷で行われていた「一字書き」に応募してつぎつぎと賞金を稼ぎ、十六歳になると西洋看板描きで身を立て、近所で先生と呼ばれるまでになる。

そのような房次郎が二十歳になったとき、伯母と名乗る人物が現れ、実母が東京にいることを教えられて東京へ向かう。母は四条男爵家で女中頭をしていた。再会はぎこちなかったが、男爵は房次郎に日下部鳴鶴と巌

谷一六の二大書家を紹介してくれたことから、房次郎は東京に留まって書家の道を目ざす。書道教室を開きながらその翌年、房次郎は日本美術協会主催の展覧会に「千字文」を出品して褒状一等二席を得る。弱冠二十一歳の受賞は前代未聞の快挙であった。

翌明治三十八年、版下書家の岡本可亭（岡本太郎の祖父）の門に入り、福田可逸と名乗って帝国生命保険会社の文書掛となる。翌々年、二十四歳で独立。福田鴨亭と名を変え版下書家として活躍しはじめる。

二十七歳のとき母と朝鮮に渡って朝鮮京龍印刷局書記となり、彼の地で一年余を過ごしつつ篆刻と古美術を学び、帰路の上海で清代最後の文人・書家、画家、篆刻家の呉昌碩と面会する。帰国後は「あまねく世界を見渡した」の意である大観を名乗って、書道教室を開きながら書と篆刻を生業とする。

こうして大正三年、三十一歳で内貴清兵衛と出会って内貴の庇護を受け、富田溪仙を知り二人して清水寺・泰産寺に住んだりしながら近江の豪商たちの知友を得、長浜の紙問屋・河路豊吉の世話で鯖江の窪田卜了軒や高田篤輔を知り、ついで金沢の細野燕臺や太田多吉や山代温泉の須田菁華といった北陸在の文人たちや数寄者、陶芸家たちと知り合う。そして燕臺の世話で大正四年（三十二歳）、須田菁華窯ではじめて陶器の絵付けを試みる。

その後神田東紅梅町の自宅で古美術鑑定所を開くなど古美術への関心を深め、大正五年、北大路姓を継ぐ。

大正八年、三十六歳で古美術店・大雅堂芸術店を開店。翌大正九年、幼馴染みの田中傳三郎の弟・中村竹四郎と日本橋に大雅堂美術店を開き、翌年に店の二階で会員制の美食倶楽部をはじめ、政財界の大御所たちの評判を得る。その結果、古器だけでは料理の器が不足し、京都の宮永東山窯や須田菁華窯などで器を焼きはじめる。

大正十一年には登女の要請であった北大路家の家督を継いで、以後北大路魯卿、北大路魯山人を名乗る。

大正十二年、四十歳のとき関東大震災で大雅堂美術店と美食倶楽部を失うが、貴族院議長の徳川家達や前東京市長の後藤新平らの支援を受けて大正十四年三月二十日、赤坂山王臺星岡に星岡茶寮を開寮する。ときに魯山人四十一歳。翌々年、大船山崎に七千坪弱の土地を得て華族会館を借用して星岡茶寮を築窯、須田菁華窯や宮永東山窯から職人を引き抜いて茶寮用の器の一切を焼きはじめる。初代の助手

晩年の境涯と遺響

魯山人は星岡窯にこもって陶芸家としての道を余儀なくされたが、わかもと本舗社長の長尾欽彌・よね夫妻や東京火災保険社長の南莞爾などの財界人が魯山人の活動を支え、新潟の石油王・中野忠太郎が金に糸目をつけぬ注文をし、料理屋旅館の八勝館や福田家からの料理指南の依頼と器の注文が矢継ぎ早に入るなどして、魯山人の芸術活動は順調な滑り出しを見せる。自信を取り戻した魯山人の作風はより雅で自由なものへと向かい、昭和十一年を境に作品の質は大きく変貌していく。しかし戦時中の星岡窯は横須賀海軍基地に近かったために窯焚きが許されず、髹漆（漆芸）や篆刻に力を注ぐこととなった。

戦後の作陶活動は目を瞠るばかりである。現在魯山人展で展示される作品の大半は、この脂の乗りきった時代のものである。

昭和二十九年、現在でいう約一億円の借金をして二か月半の欧米漫遊旅行を行い、アメリカで講演会と個展を開催し、携行した自作品すべてを寄贈して帰国する。帰国後の作陶は織部と火色の強い志野、備前へと収斂しつつ、書の割合が増えていった。

昭和三十四年、望郷の想いが募ったのか、七十六歳の魯山人は京都での個展（その多くは美術倶楽部での書展）を矢継ぎ早に開き、母校の梅屋小学校に織部作品を寄贈し講演。その年の十一月体調を崩し、横浜市立大学附属病院に入院。翌十二月二十一日ジストマ虫による肝硬変で他界した。半煮えのタニシを食したせいだという噂が

（技術主任）は宮永東山窯の荒川豊蔵（当時三十歳）、二代目は松島文智で、この時代は近代窯業の中からはじめて芸術意識が芽生え、陶芸、陶芸家という言葉が生まれた特異な時期だった。

星岡茶寮は昭和恐慌の中にありつつも繁盛し、会員は数千名に増えて「星岡の会員に非ざれば日本の名士に非ず」といわれるまでになる。天下を取ったとの噂も立ったが、魯山人による放漫経営と強引な大阪星岡茶寮の開寮をきっかけにクーデターが起き、昭和十一年七月、茶寮を追放される。

あるが、戦後一年間星岡窯で魯山人のまかないをしていた懐石辻留三代目の辻義一は、魯山人がとくに愛した鱒の腹皮の刺身が原因ではないかと言っている。それにしてもまことに美食家にふさわしい最期だった。

枕経は小山富士夫と親しかった鎌倉市二階堂の真言宗覚園寺住職・大森順雄師があげた。葬儀は星岡窯の自宅・慶雲閣で神式によって執り行われ、遺産の分配は葬儀委員長を務めた福田家主人の福田彰が行った。しかし遺骨を受け取った親族たちは誰も遺骨を引き取らず、傍系の親族である東京在の丹羽茂雄が預かることになった。

この遺骨はのちに魯山人の娘・北大路和子によって京都市北区西賀茂鎮守菴町五六の小谷墓地に埋葬された。小谷墓地は西方寺に隣接しているが京都市市営で、西方寺とは無関係である。神官の家の出で神式の葬儀を行ったにもかかわらず、神式の諡でなく仏式の戒名「禮祥院高徳魯山居士」がつけられたのは、おそらく小山の依頼を受けて大森順雄師がつけたものであろう。

晩年の魯山人は世間の評判がきわめて悪かったので、没後は作品は評価されずそのまま埋もれるかに見えた。しかしアメリカで起きた魯山人ブームが逆輸入されると、作品の価格はまたたくまに上がりはじめた。星岡窯の職人たちは以前から給料をまともに受け取っておらず、退職金もまったくなかったので、遺産の分配を仕切った福田彰は彼らに窯場に残された未完成品や、坯土(陶土)や釉薬、一千点近くあった型などを現物支給や形見として分けるよう指示した。この結果、その後星岡窯の元職人たちの手によってこれらの材料や型を使った模造品が作られ、販売ルートも元職人によって確保されていたことから複数の贋作事件が起きる。職人の中には書画の贋作を描いて市場に流す者も現れた。百歩譲って考えれば、それは突然職を失い、生活に窮した職人たちのやむにやまれぬ営為だったといえる。泥漿を流し込めば同じものを作ることができる魯山人作品の型は、現在も神奈川県内や愛知県内の窯場に残されているようである。

星岡窯で三十年間を過ごした松島宏明(文智)が私に語ったところによると、魯山人が存命中に制作した作品数は三十万点に達するのではないかという。一部は戦災で失われたが、その後これらの作品に巧拙入り乱れた厖大な贋作がくわわって古美術市場を賑わしているのが現在である。

【北大路魯山人の仕事】

北大路魯山人(明治十六〈一八八三〉～昭和三十四〈一九五九〉年)の芸術活動は、おおむね六つの時代に分けられる。

二十歳のとき京都から上京して書家を志し、古美術に目覚めつつ、友人・中村竹四郎と日本橋で大雅堂美術店を経営し、店の二階で美食倶楽部をはじめてから四十一歳までの「初期(第一期・二十一年間)」。そしてその店と食器を関東大震災で失い、赤坂山王臺の旧華族会館・星岡茶寮を借りて同名の日本一の高級料亭を開き、そのための食器を本格的に焼きはじめる四十二歳から五十三歳までの「星岡茶寮時代(第二期・十二年間)」。また、同茶寮の内紛から昭和十一年に茶寮を追放され、芸術家として自立の道を歩みはじめた「星岡窯時代(第三期・五年間)」。その数年後、戦局の拡大から薪材や窯焚きを制限され、書画、篆刻に力を注いだ「戦中時代(第四期・四年間)」。さらに、芸術家として最も充実した時代というべき敗戦直後から昭和二十九年の欧米漫遊旅行にいたる「戦後時代(第五期・九年間)」。そして、昭和三十年から三十四年にかけての「最晩年時代(第六期・五年間)」とにである。

その間の魯山人の芸術活動はじつに多岐にわたった。書、画、篆刻、陶芸、漆芸、作庭、料理……しかもそのすべてのジャンルにおいて魯山人の作品は当代超一流の完成度を示した。にもかかわらず正当な評価を得られず無視され続けたのは、権威に対する魯山人の完膚なきまでの批判と毒舌、あるいは独学という無経歴のほかに、斯界が魯山人の才能を嫉妬したこともあったと思われる。

魯山人の芸術を認めない書家や陶芸家は今も多い。独学の野人を評価しては、権威に寄りかかっている己とその己を支えている業界の足元を掬うことになるからか。しかし何ものにもとらわれない美意識をもつ人々は、魯山人は二十世紀を代表する芸術家であり、その作品はまちがいなく後世に残ると見ている。訴えてくる美に衒いがなく、優美で、透明な力(エネルギー)に溢れたそれらの作品は、いかなる時代の人の心をも打つと確信されるからだ。

さてここではそのような魯山人作品の代表作をまず見、それから右の時代区分に沿って鑑賞していくことにする。それによって魯山人の精神と、美意識の変遷とが見えてくるはずである。

＊魯山人が自ら作陶をはじめたのは、罹災を免れたという異説がある。
＊美食倶楽部時代の作品は罹災を免れたという異説がある。
魯山人が自ら作陶をはじめたのは、茶寮を運営するには四季をつうじて五千余点の食器が必要で、美食倶楽部時代のように古器に頼ることができず、気に入った新陶もなかったことによる。

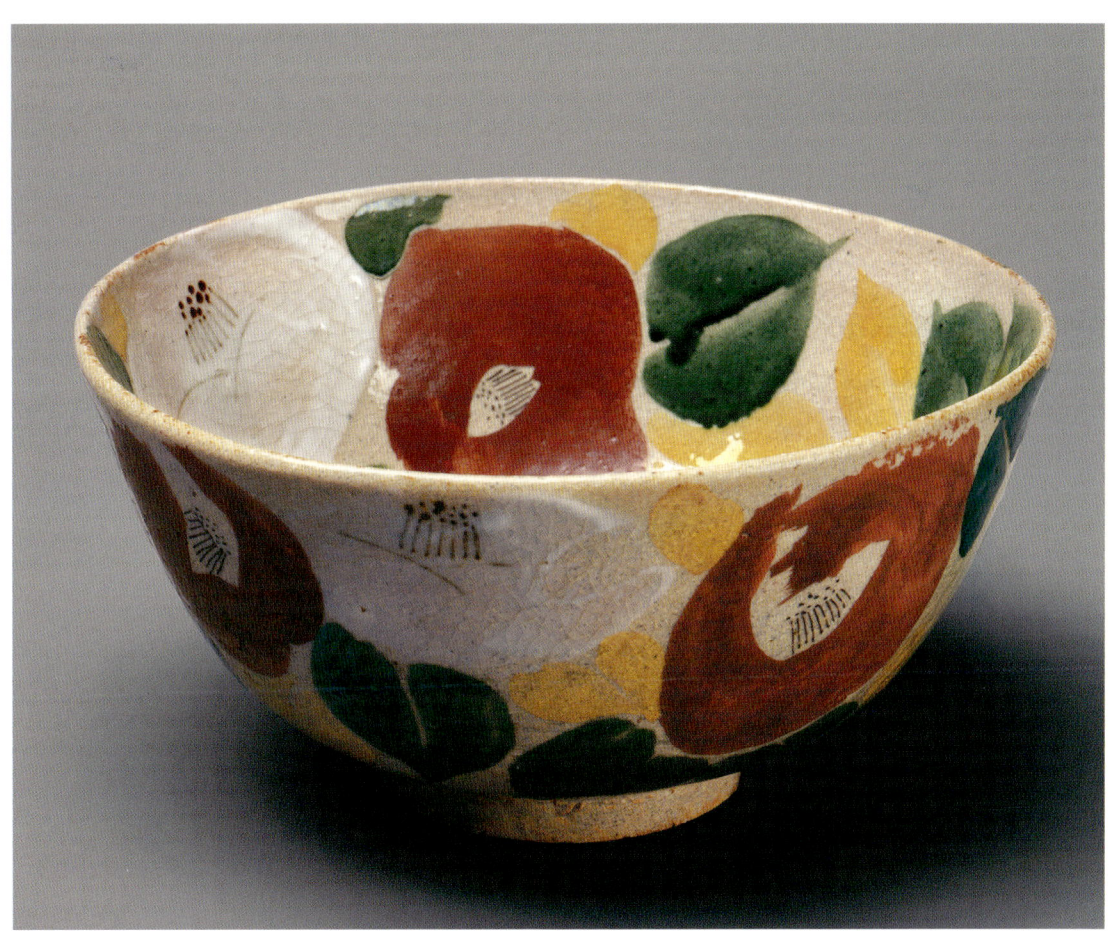

001 色絵椿文鉢（いろえつばきもんばち）

昭和13年（魯山人55歳）ごろの作品。昭和11年夏、星岡茶寮を追放された魯山人は星岡窯にこもり、東京火災保険社長の南莞爾やわかもと本舗の長尾欽彌・よね夫妻らの支援を受けて陶芸家として独立、一気呵成に作陶活動に入っていく。大鉢の絵付けの中でも椿文は魯山人がとくに好んだ題材で、乾山の椿文を意識しつつ乾山より華麗で艶やかなものを作った。（径23.4×高11.5cm）

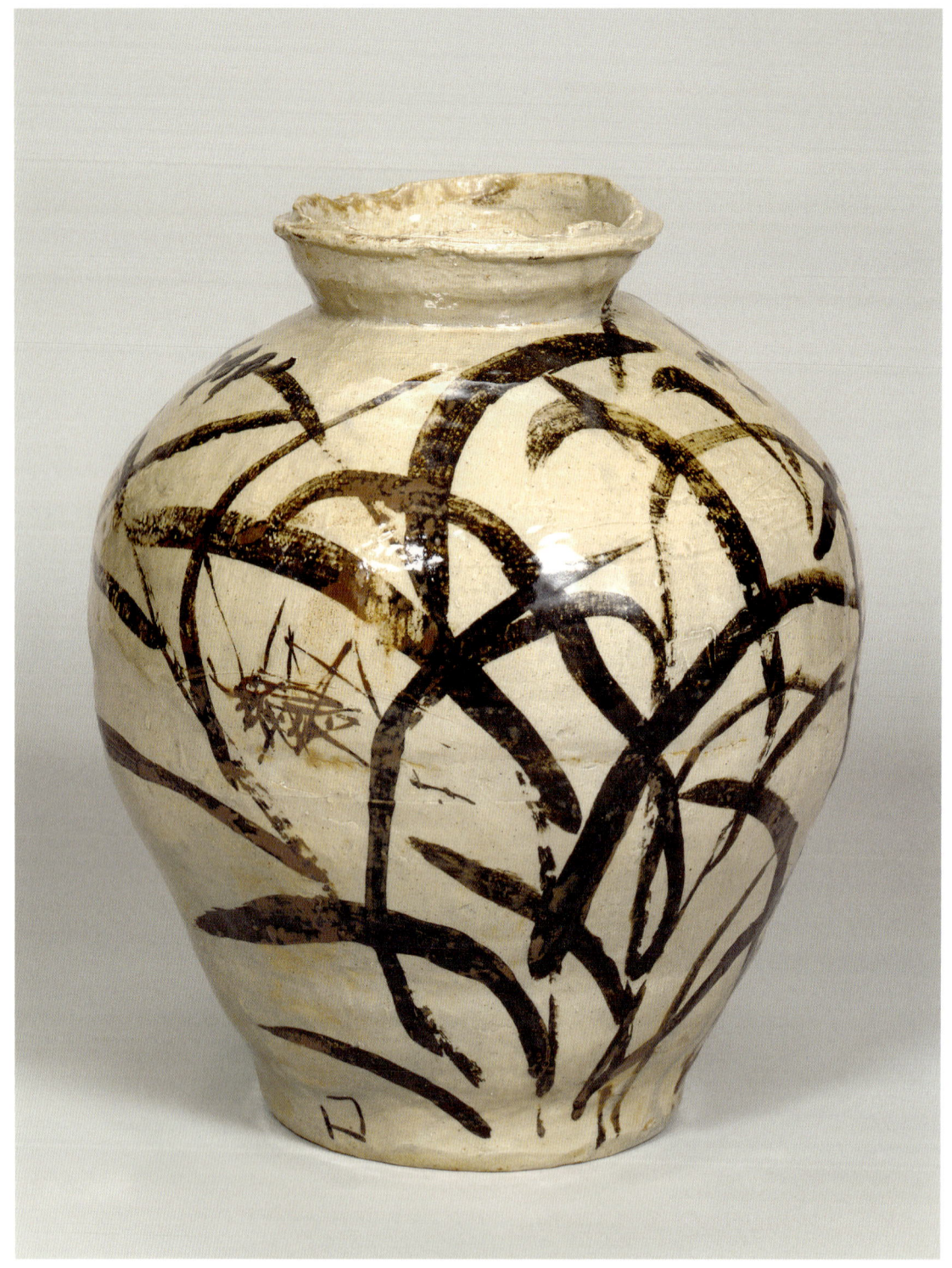

002 絵瀬戸草虫文壺(えぜとそうちゅうもんつぼ)

昭和27年(魯山人69歳)ごろの作品。芒をふくむ秋草は琳派が好んだ主題だが、魯山人はこれを最も得意とした。星岡茶寮時代は乾山や仁清や古九谷風の絵付けが多かったが、秋草文を好んで描く傾向が強まったのは茶寮を追放され、星岡窯にこもって孤独を愛し、大自然を友とするようになった昭和11年秋以降のことである。その秋草文にも晩年(昭和20年代後半)になって変化が見られる。筆に墨をたっぷりふくませ、ゆったりとした優美な筆致になっていくのである。本書所載の「白銀屋」(p.228)や「大半生涯在釣船」(p.229)などの書を参照されたい。(径26.1×高29.8cm)

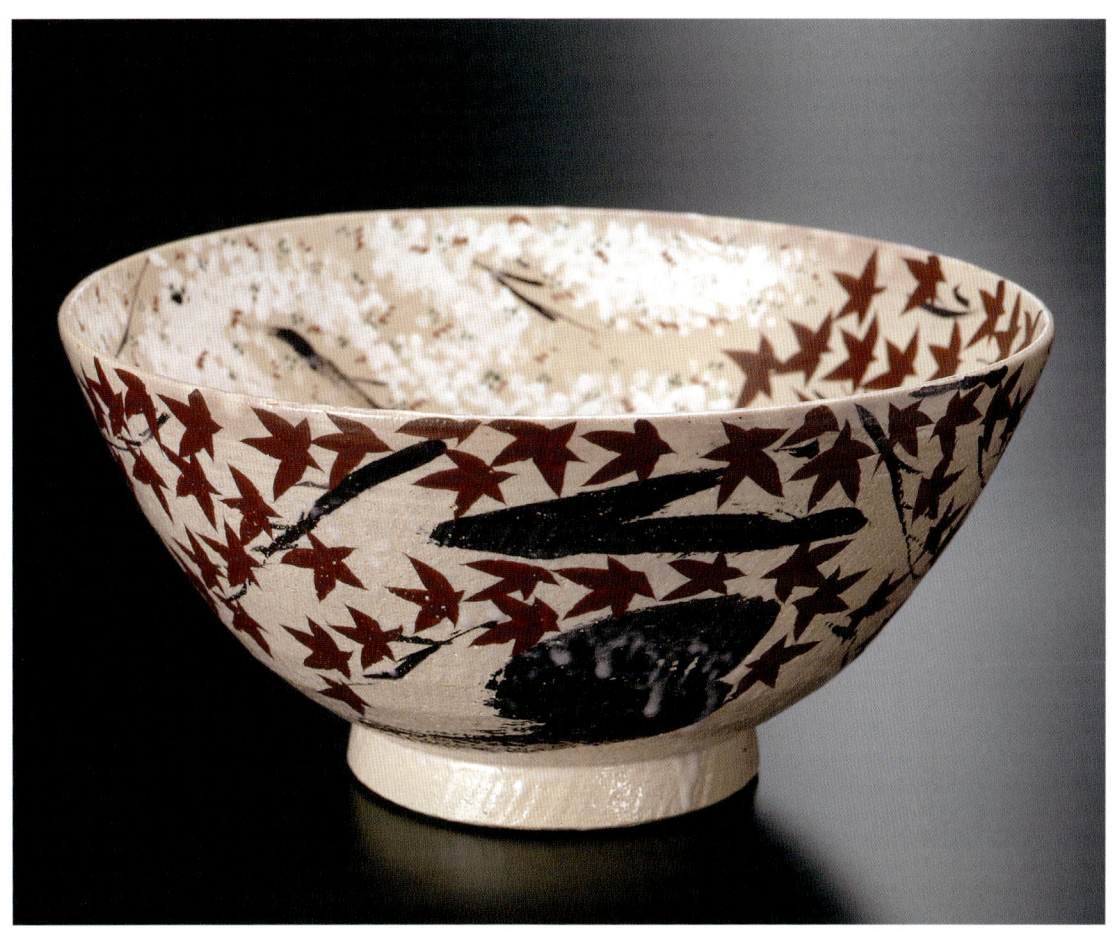

003 雲錦大鉢（うんきんおおばち）

昭和26年（魯山人68歳）ごろの作品。桜と紅葉を一碗に配する雲錦手の表現はもともと京焼のものである。乾山が好み仁阿弥道八も多用したが、魯山人は彼らとちがってこの意匠を大鉢以外ではほとんど求めなかった。魯山人に鑑賞陶器的な作品があるとすればこの雲錦鉢ということになるかもしれないが、魯山人はこの鉢に何をどのように盛り、どう使ったのだろうか。京都・嵐山吉兆でこれと同じ手の雲錦鉢を見たとき、店では何を盛りますかと訊ねたところ、少なめに炊き込み御飯を盛り、お客様に眼で楽しんでいただいてから、それぞれの碗に盛り分けたものをお持ちしますとのことだった。なるほど料亭らしい演出である。しかし朝飯會で明の巨大な「蓮池水禽文甕」を「雅器風呂」と称して湯船にしてみせた魯山人のことである、おそらく意表を突いた使い方をしたにちがいない。（径42.0×高21.0cm）

＊秋草文とともに中世から好まれた主題は植物では菊、梅、竹、藤、萩、葡萄、動物では鶴、亀、兎、蜻蛉、蝶、雀、雁、千鳥、そして魚や蝦、蟹などであるが、魯山人の場合は秋草が圧倒的に多い。ついで多いのは菖蒲、魚、紅葉、葡萄、竹、鳥、蟹、椿、そして蕪や雪笹である。秋草には虫。竹林には雀が描かれる。そこには他の作家の場合と異なって極めて明確な嗜好が見られる。

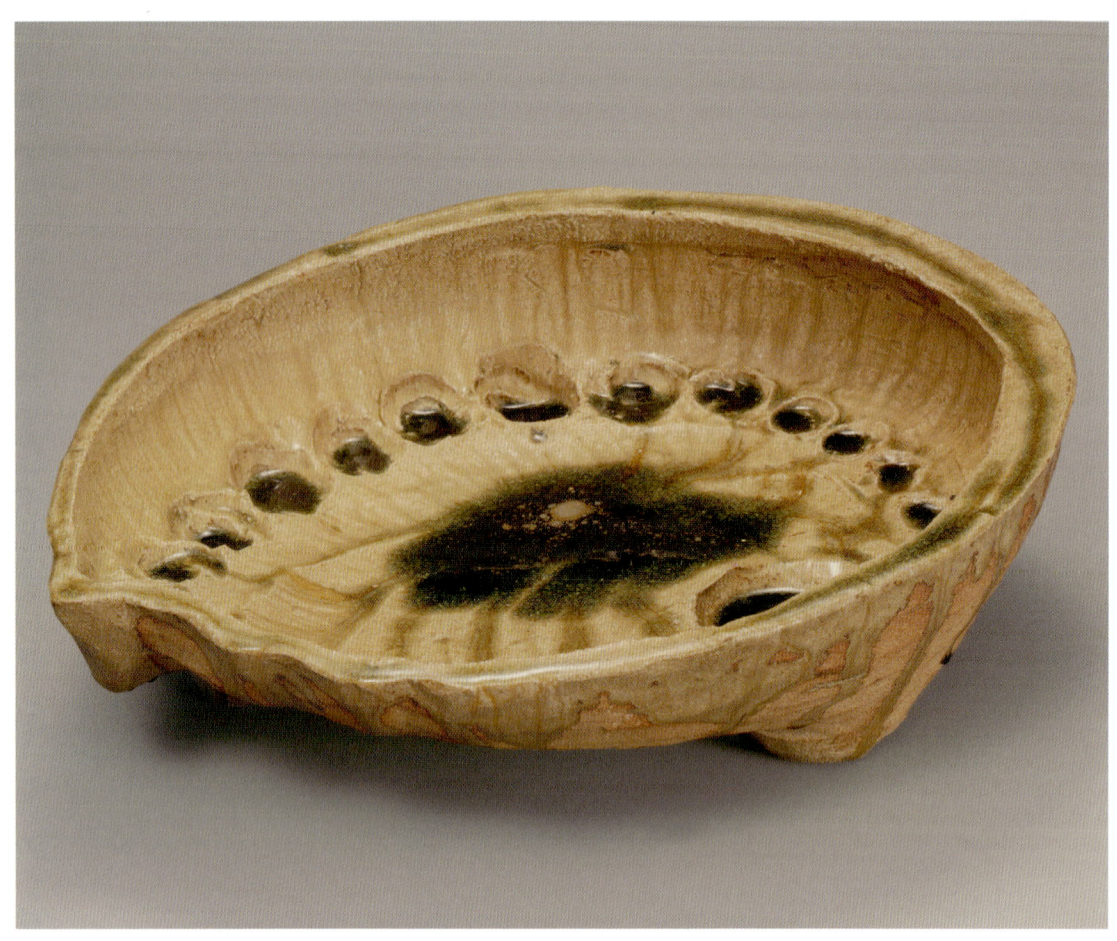

004 伊賀鮑大鉢（いがあわびおおばち）

昭和16年（魯山人58歳）ごろの作品。これはかつて私の家にあった作品なので、その破天荒な大きさ、重さ、大胆さ、使い勝手はよくわかっている。冬、茹でた香箱蟹（ズワイガニの雌。越前では「せいこ蟹」と呼ぶ）を盛ると、じつに素晴らしい景色になった。見込（器の内部）に穿たれた鮑の呼吸孔の中に溜まったビードロ釉の美しさは格別で、釉薬の松灰の質が格別によかったのだと思われる。この作品を伊賀でなく信楽と紹介した文もあるが、伊賀と信楽は隣同士の位置にあり、坏土も技術も基本的に同じである。加藤唐九郎が『原色陶器大辞典』（淡交社）で「伊賀・信楽の両窯は歴史的・地理的・技法などに密接な関係があって、両者の区別は容易にしてかつ至難といわざるをえない」と書いているように、判別が難しいものと容易なものとがあるが、この作品の場合は明らかに伊賀である。ちなみに壺や水指は「伊賀に耳あり、信楽に耳なし」と耳の有無で分けたりする。（縦42.6×横53.0×高16.6cm）

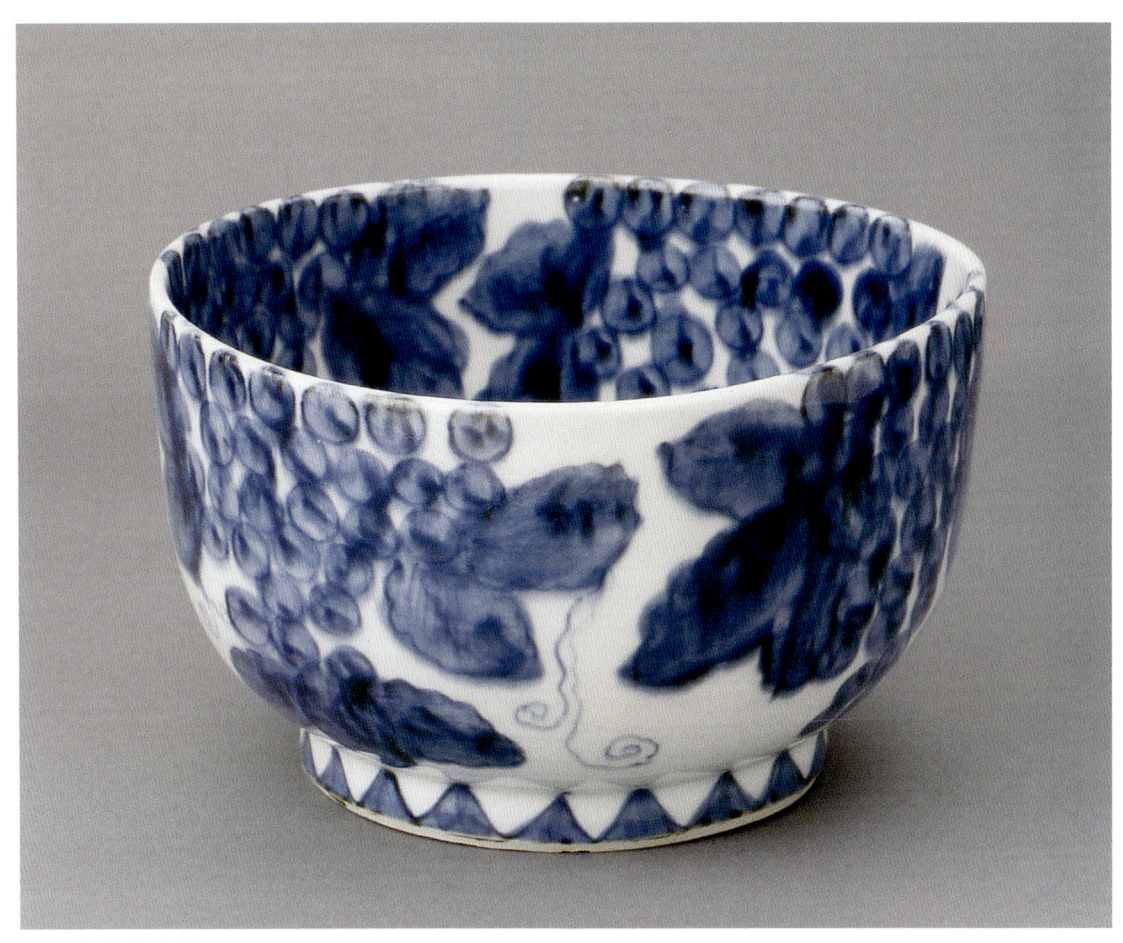

005 染付葡萄文鉢（そめつけぶどうもんばち）

昭和3年（魯山人45歳）ごろの作品。かつて私の家にこれと同じ作品があり、子どものころはこれを持って近所へ豆腐を買いに行っていた。呉須（呉州とも）の青色や葡萄の絵が好きで、とても気に入っていた。本作は魯山人が蒐集した明の染付の写しだが、本歌（オリジナル）より重心を上に取り、呉須をたらし込み風に用いて調子をつけ、立体感のある近代的な雰囲気のものに仕上げている。古作を解し自家薬籠中のものとすることは難しい。魯山人はこのことについて「かつて日本において倣造に成功したためしがないのは、取材の方法が根本から間違っているからだ」と述べ、実際に手に取って美の本質と心とを理解することが肝要と主張、「坐辺師友」という言葉でその方法を語っている。美術展の会場でガラス越しに眺めても古美術店で手に取っても駄目だというわけである。坐辺師友とは、傍らに置いてためつ眇めつし、日々その美を友とし、師として暮らすことをいう。星岡茶寮を追われる原因の一つとなった魯山人の骨董蒐集はだからたんなる趣味でなく温故知新、つまり研究であった。それは創作に対する彪大なエネルギーを与えた。魯山人は古器だけでなく陶片も数十万点蒐めた。今も鎌倉の海岸には古陶片が打ち上げられる。数百年前の難破船のものである。農家の人たちはそれを拾って星岡窯に届け、魯山人は喜んで買い取ったという。研究熱心の人であった。（径21.4×高12.0cm）

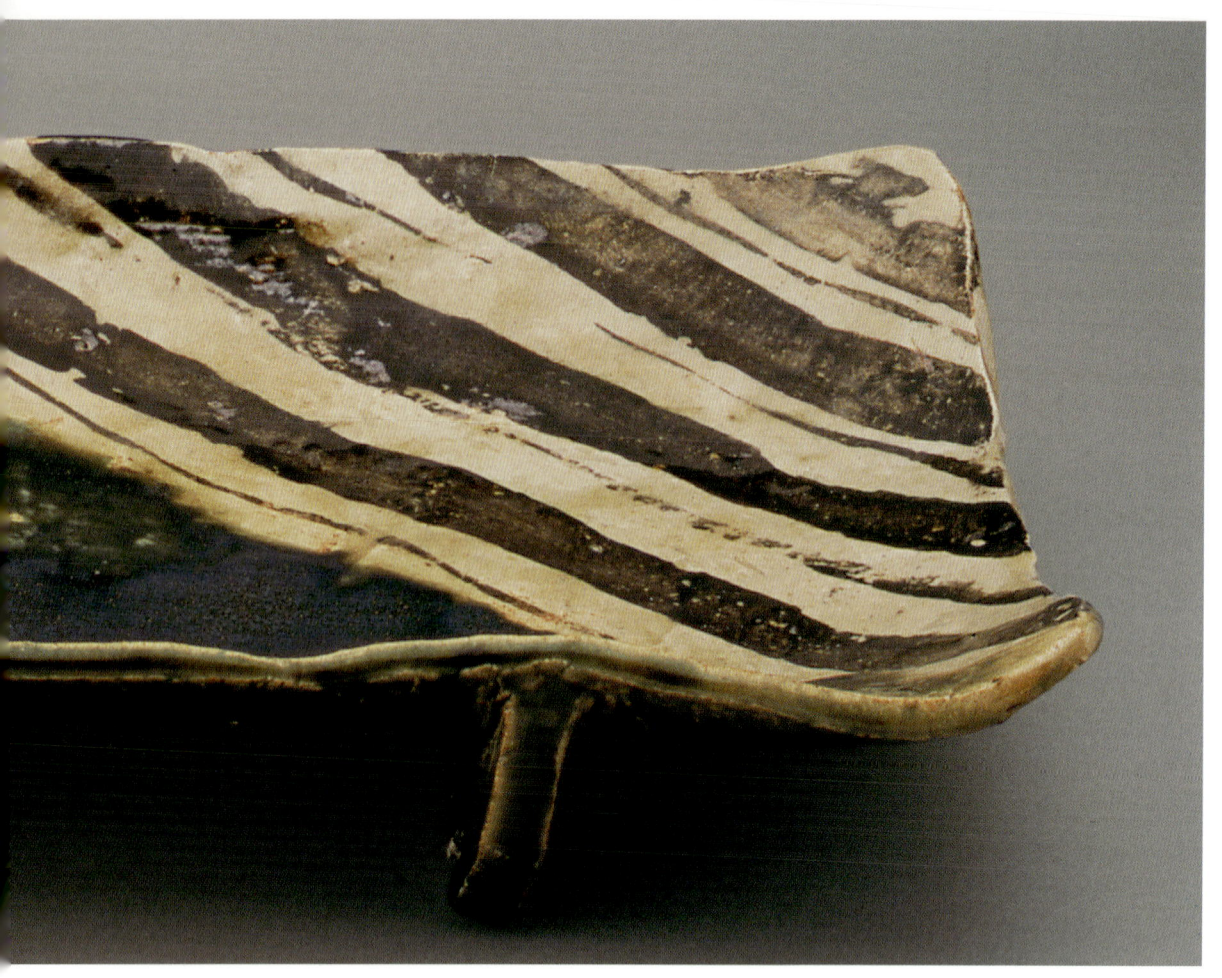

006 織部間道文俎皿（おりべかんとうもんまないたざら）

昭和28年（魯山人70歳）ごろの作品。俎皿は美食家・魯山人でなければ発想できなかった器である。この大胆な器が一つあると食卓は一挙に豪華さを増す。星岡茶寮時代にはすでに作っていたが、そのころの絵付けはやや自由さに欠ける。奔放になるのは星岡窯にこもった昭和11年以降、とくに戦後のものが素晴らしい。魯山人は料理に中心点をこしらえることを心がけた。美味いものをただ順番に出すのではなく、目玉を作る。そのための演出にぴったりだったのがこの俎皿である。鉢とちがって大きくても低いから、どの客にもよく見える。天衣無縫の成形、天真爛漫につけた脚、衒いなく自由で潔い間道文の筆遣い。間道とはもともと二筋道のことで、唐物の布柄を指して使われてきた。「子持筋」と命名している例もある。その味わい深い線は魯山人の独壇場で、当意即妙なる技、無意識の手際である。（縦24.2×横45.5×高7.7cm）

＊ここではこの作品を「皿」と表記したが、魯山人自身が「平鉢」や「鉢」と表記しているものもある。皿と鉢の境は曖昧で、形をどう捉えるか、用途をどう考えて命名するかは自由であり、魯山人はそのときの気分でいろいろと箱書している。常識的には平たいが端がやや立ち上がっているものに「鉢」の命名が多いが、それにしても例外がありすぎる。向付や皿、平向（ひらむこう）や、壺と花入、花生と花入、グイ呑と酒呑、折紙と折鶴、汁次と水注と醤油次と水次、深向（ふかむこう）と火入（ひいれ）あるいは筒向（つつむこう）、灰皿と灰落（はいおとし）など呼び方にはいろいろあり、また碗に盌あるいは垸の字を使ったり、皿を沙羅、織部を於里辺、志野を志埜、粉引を粉吹、糸巻を糸万幾、扇を阿ふき、菖蒲（あやめ）を阿や免、徳利を徳里や都久利などと飄逸を狙った当て字も多く、また形が同じでも大きさによって鉦鉢や鑼鉢（どらばち）の字を当てる。数寄者（すきしゃ）の世界である。本書では魯山人の箱書に書かれた銘を基本的に優先、ついで所蔵者が遺作展で発表した命名を一定尊重した。文や紋は「文」に統一した。しかし他の表現では必ずしも上記の表現に従わず、図録や箱書にしたがって徳利を酒次、酒注などと表記したものもある。いろいろな命名があるのだと理解していただければ幸いである。

16

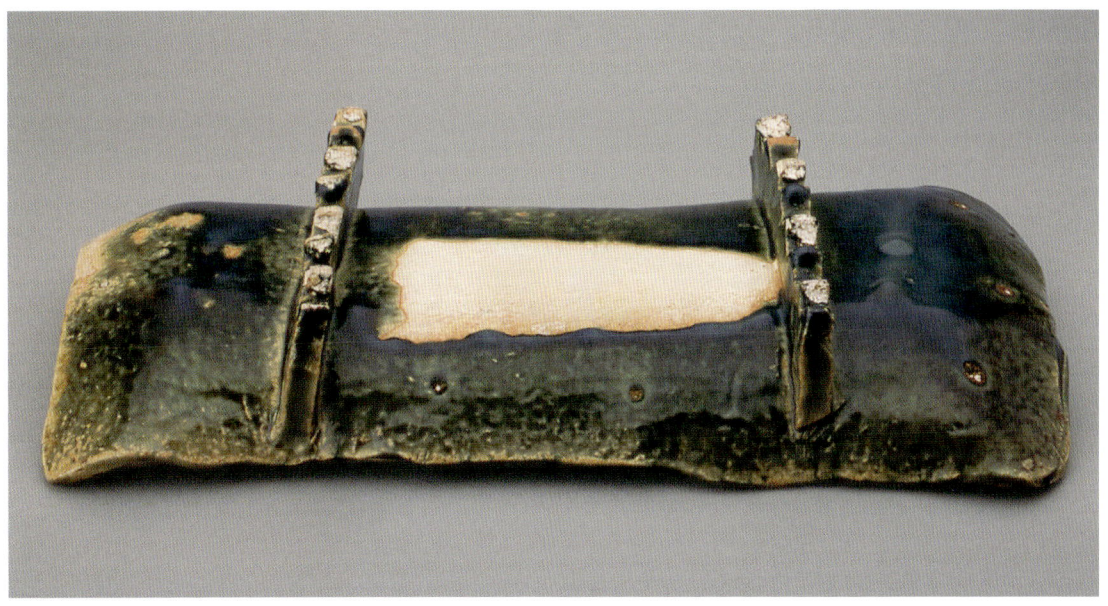

同・裏面
力感溢れる脚部。茶道では抹茶茶碗の高台（底部）を見所とし、そこに「景色」を見るが、食器の底部にこのような見所を作った陶芸家はいない。

007 染付口紅文字大磁器壺（そめつけくちべにもじおおじきつぼ）
昭和24年（魯山人66歳）ごろの作品。袋文字（中を空洞にし、輪郭線で描く文字。籠文字とも）は、魯山人が青年時代に師事した岡本可亭が得意とした。袋文字を書く魯山人の手並みは素晴らしく、ためらいなく当意即妙に書き、見ている者は皆感嘆したという。この手は昭和10年代から戦後まで作っている。（径26.3×高33.8cm）

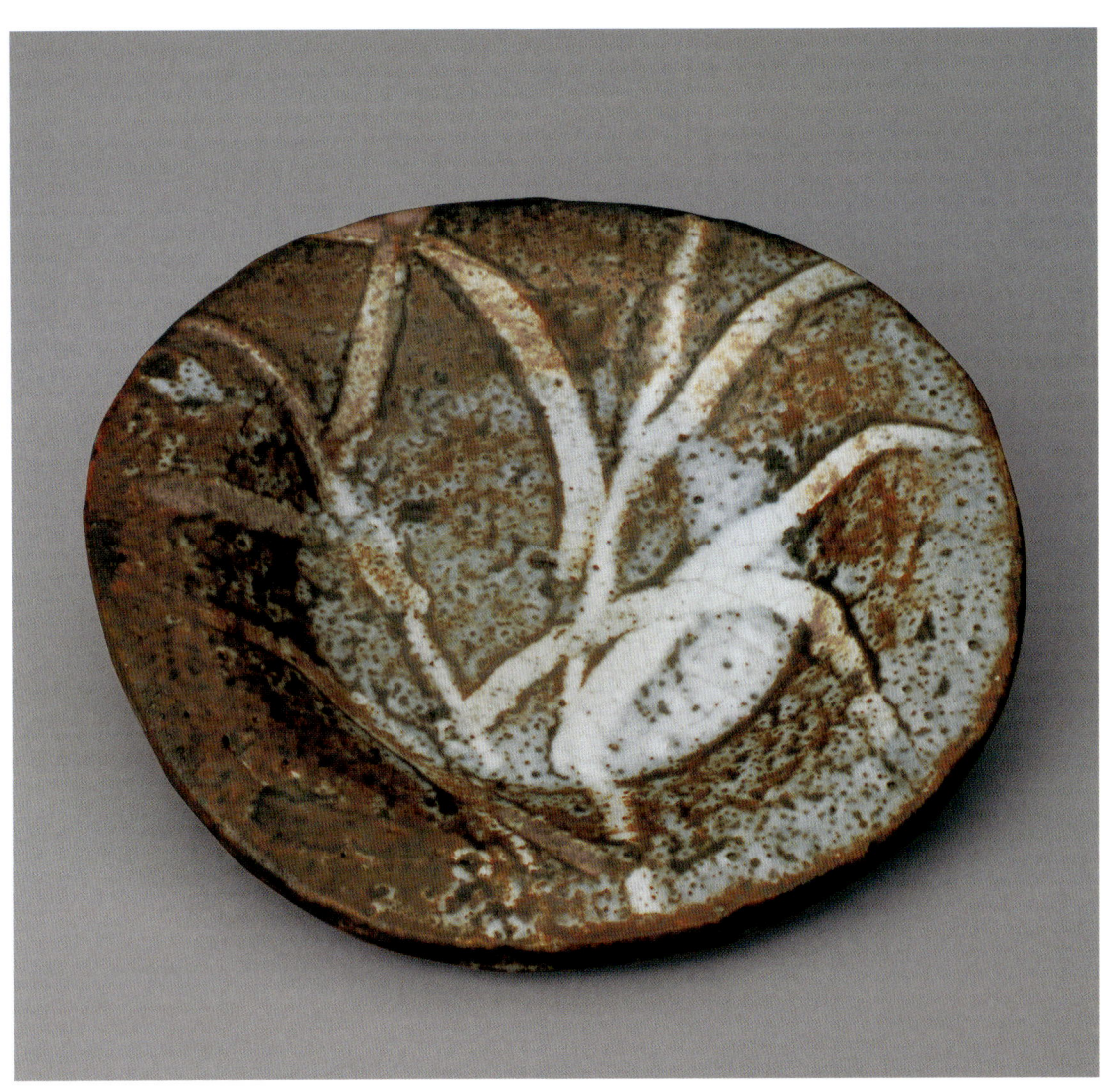

008 紅志野芒文平皿（べにしののすすきもんひらざら）
昭和26年（魯山人68歳）ごろの作品。このようにやや焼け焦げた火色が器胎（きたい）の全面を覆うのは昭和26年以降だが、この作品は南仏ヴァローリスで開かれた「現代日本陶芸展」（昭和26年）の出品作でピカソが激賞したという自信作。紅志野の最高傑作といえる。同展の3年後、欧米旅行に出た魯山人はピカソに今一度この皿を見せようと福田家（東京の料理屋旅館。現在は料亭）から借り出して携行した。（径23.0×高3.5cm）

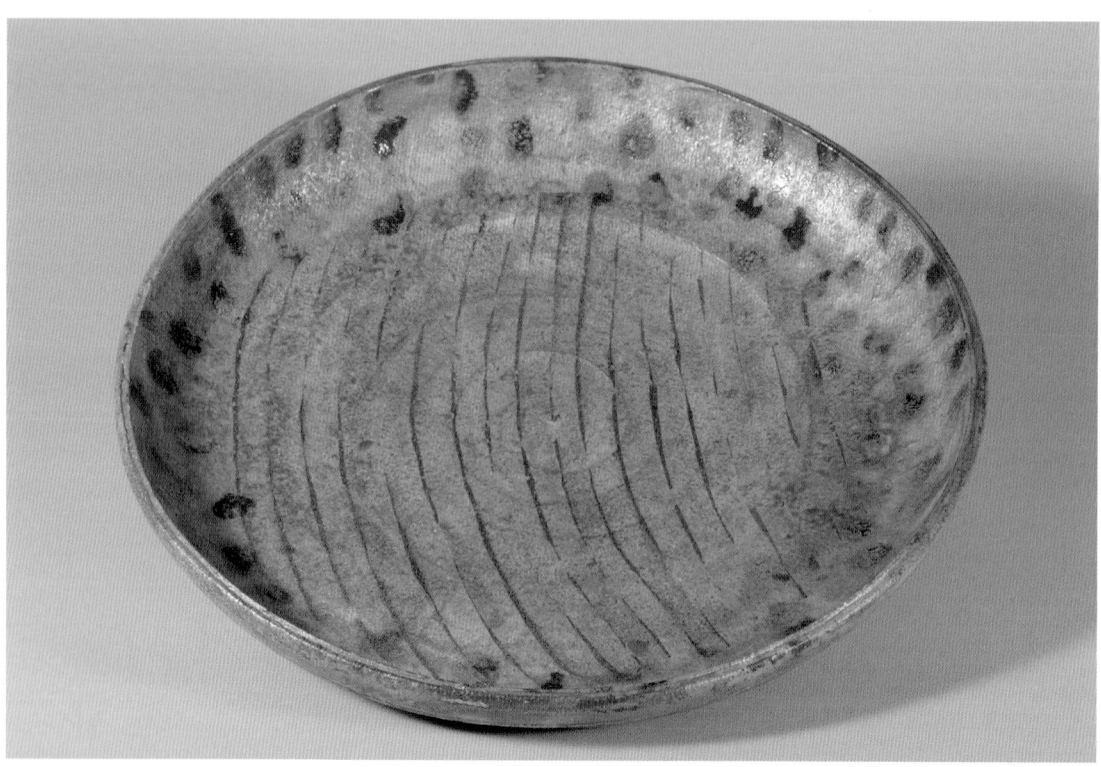

009 備前秋草文俎皿（びぜんあきくさもんまないたざら）

昭和27年（魯山人69歳）ごろの作品。魯山人は昭和24年ごろから備前をたびたび訪れ、金重陶陽や藤原啓の協力のもとに備前焼を試みた。本格的にはじめたのは昭和27年、星岡窯に備前窯を移築してからである。それから他界するまで7年半、後半はこの窯を使わなかったようだが、この短い間に魯山人は備前焼の傑作をつぎつぎと発表した。当時の備前焼は桃山時代とちがって茶陶よりも擂り鉢や壺など生活用具として知られていたが、それを再び芸術陶器のレベルにまで引き上げたのは魯山人だといっていい。魯山人の作品は古備前の風格があり、当時の古美術商の中には魯山人の窯印を削り取って古備前として売る者もいた。実際私はある古美術店で、魯山人の備前の俎皿を室町のものとして並べているのを見たことがある。魯山人の備前は、はじめはこの作品のようにやや硬質で張りのある典雅を目ざすが、最晩年には子どもの遊びにもつうずる融通無碍な世界に到った。いずれにせよ魯山人の備前焼に習作期というものはなく、最初から豊かで艶冶な作品を作っている。土物（磁器でなく陶器）はとくに、口縁（口作り）に作者の力量や個性が現れるが、この作品の口作りも見事で変幻自在、火襷文と共振し合って一大景色をなしている。櫛目を使って備前の器胎を大胆に飾る表現は魯山人の独壇場である。（縦22.5×横45.5×高6.7cm）

010 銀三彩大平鉢（ぎんさんさいおおひらばち）／右頁下

昭和33年（魯山人75歳）ごろの作品。魯山人は（焼き）上がりが悪かった器の見込や全面に銀を塗る。場合によってはそこにもう一筆入れて別物に作りかえてしまう。あるいは金を入れて景色を作る。そういう発想と手並みを見せたのは古今東西魯山人だけである。それには、あえて茶碗を割って繋ぎ、金繕い（金接ぎとも）をしてより風情のあるものに蘇らせたという伝説をもつ古田織部につうじる美意識がある。幼いころおさんどんを買って出、食材を無駄にせずに使い切り、そこに新たな味覚を発見した体験の、これは作陶における応用である。（径36.5×高6.5cm）

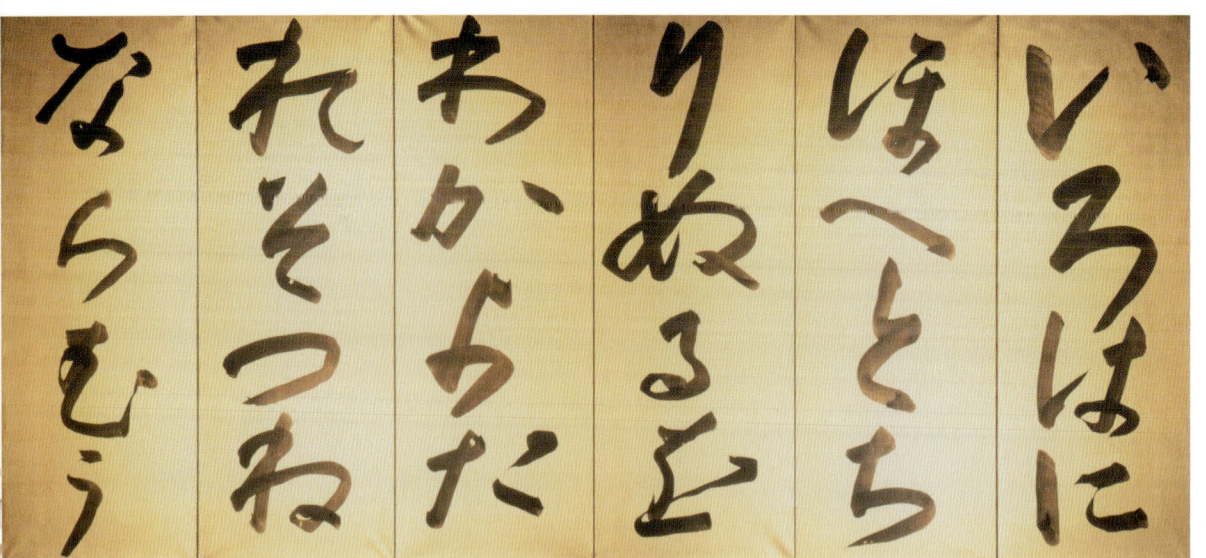

012 色絵金彩椿文鉢（いろえきんさいつばきもんばち）
昭和30年（魯山人72歳）ごろの作品。2か月半の長い欧米旅行から帰って「欧米を歩いたが、見るべきものなし」「（したがって）私の作品が帰朝早々異様を呈するということはあるまい」と気炎を吐いたころの作品。椿文鉢や雲錦手鉢は魯山人の桃山趣味を反映した大胆な作品だが、その頂点をなすといえるのがこの金彩鉢だといえる。魯山人はこの作品を以て大鉢制作にケリをつけ、備前焼に集中していく。（径36.2×高20.0cm）

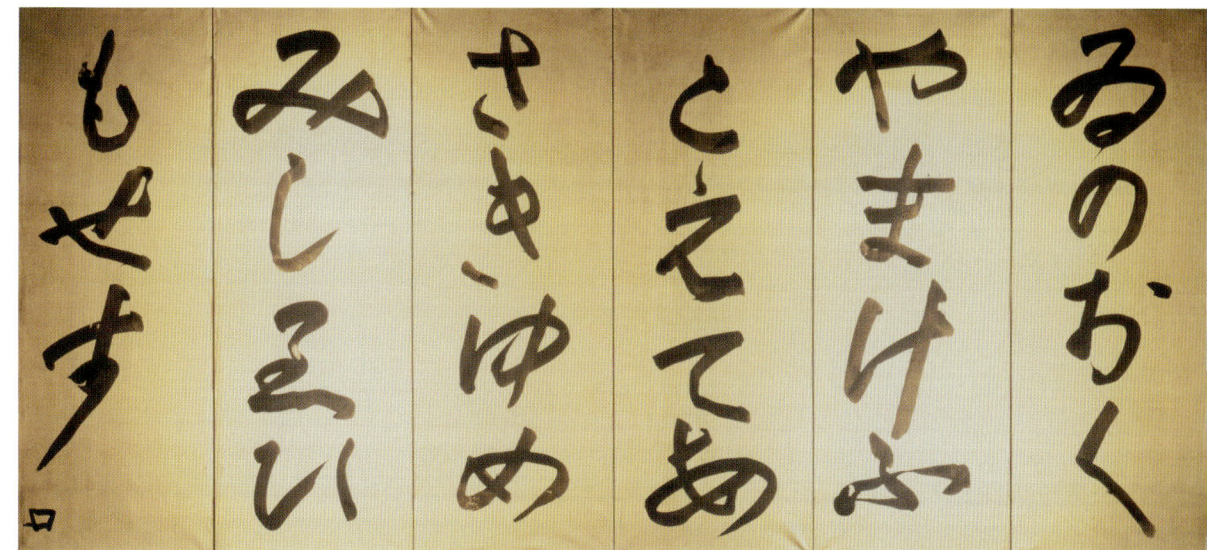

011 いろは金屏風（いろはきんびょうぶ）

昭和27年（魯山人69歳）ごろの作品。伊呂波（色葉）歌は「金光明最勝王経音義」（1079年、平安中期）が初見で、江戸時代になって揮毫する書家（たとえば貫名海屋）が多く出た。魯山人は良寛のいろは文字に刺激され、四十七文字の大書をはじめた。良寛風の字を書くのは昭和13年ごろからで、「いろは……」の揮毫は昭和29年前後に集中している。優美な中にも枯れた味をもつところは良寛と同じで、いろはを書くときはつねに良寛を意識していたと思われる。いささかのためらいもない純朴な書相は、『梁塵秘抄（りょうじんひしょう）』の「遊びをせんとや生まれけむ、戯れせんとや生まれけん、遊ぶ子供の声聞けば、我が身さへこそ動（ゆる）がるれ」の境地である。（縦167.7×横373.0cm）

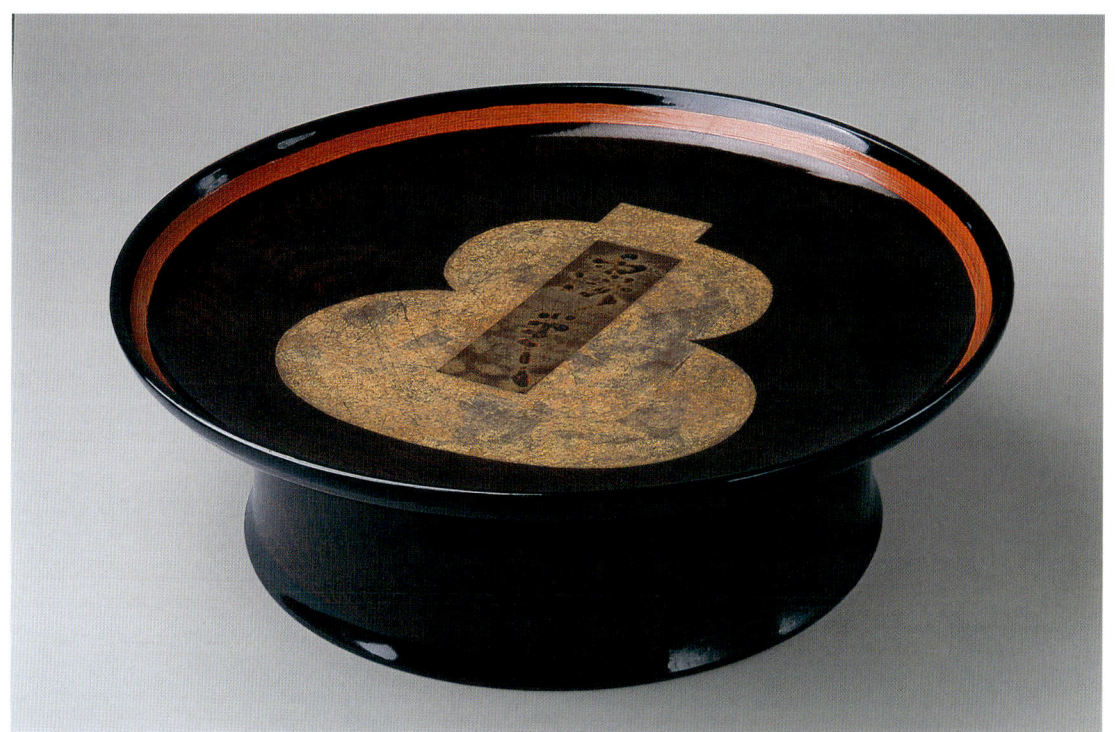

013 箔絵瓢箪図膳（はくえひょうたんずぜん）

昭和12年（魯山人54歳）ごろの作品。魯山人は星岡茶寮時代の初期から髹漆（きゅうしつ）に手を染めているが、集中したのは茶寮を退いてからで、とくに戦時中窯焚きが制限された期間に集中する。初期は膳、戦中になると椀や卓が多い。瓢箪の意匠は気に入っていたらしく、ほかにも「抱一好盆（ほういつごのみぼん）」や漢詩を配した盆や膳を作っている。文言は「露堂々」。（径39.0×高12.1cm）

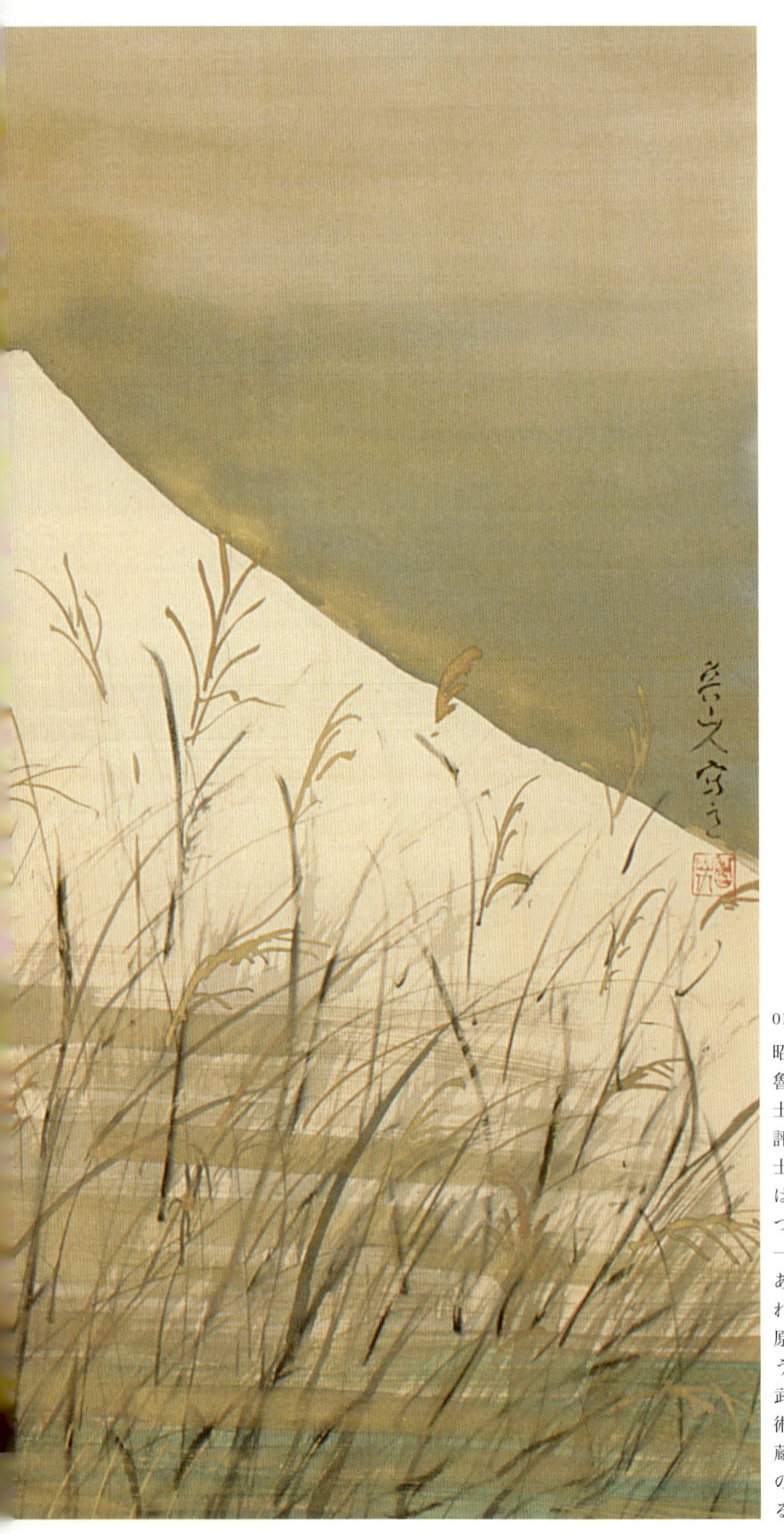

014 武蔵野図（むさしのず）

昭和13年（魯山人55歳）ごろの作品。魯山人は富士山にうるさかった。富士山で知られる画家・梅原龍三郎を評してこう言っている。「（梅原は）富士をにらみ倒して描く。……これでは、にらむたびに、それが邪魔になってますます描けなくなるだろう。一度富士を忘れてしまつて、人生のある時期に、それが実に自然に生まれて来て、夢のようにさあつと、梅原の富士が生まれる……そういうふうに自分は考えるのだがね」（平野武編著『独歩 魯山人芸術論集』美術出版社）。画題を「富士」とせず「武蔵野図」としているところに魯山人の言わんとしているところが出ているようだ。（縦102.8×横132.3cm）

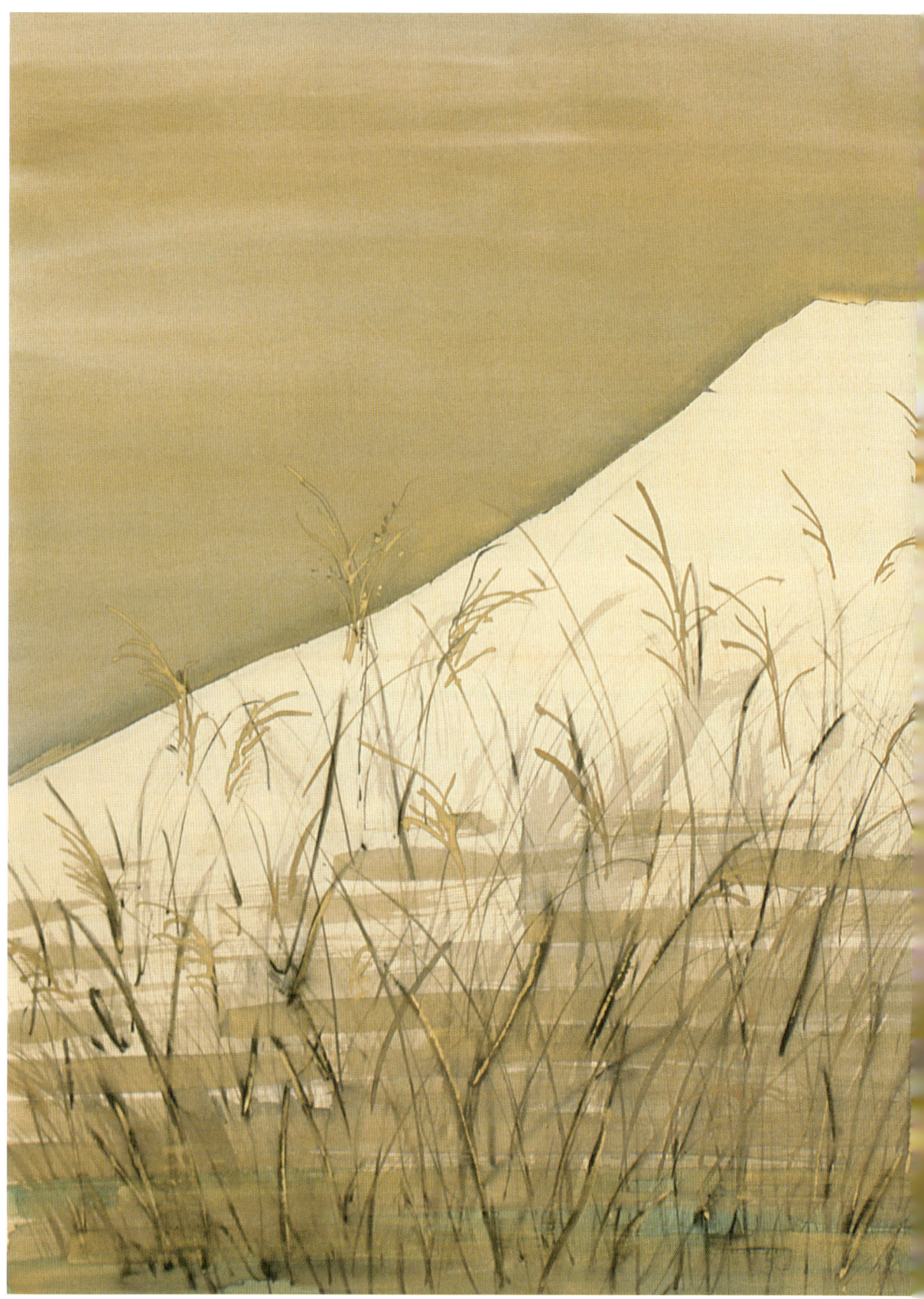

015 柚味噌（ゆずみそ）

大正3年（魯山人31歳）ごろの作品。北魏の「魏霊蔵造像記」や「孫秋生造像記」を彷彿とさせる力感溢れた六朝楷書体の作品である。欅の一枚板に刻られたこの大看板を見た千代田火災京都支店長（当時）の南莞爾は、福田大観（のちの魯山人）に一目惚れし、以来数十年にわたって支援者となった。（縦63.0×横181.8×厚10.0cm）

＊「造像記」とは北魏王朝が漢民族を支配するために仏教化政策を取り入れ、河南省の龍門石窟内などに仏像を刻り、その傍らに寄進者の名や因縁などを刻したもののことで、独特の六朝書体で名高く「造像体」と呼ばれ、現在も書家の間では臨書の対象になっている。

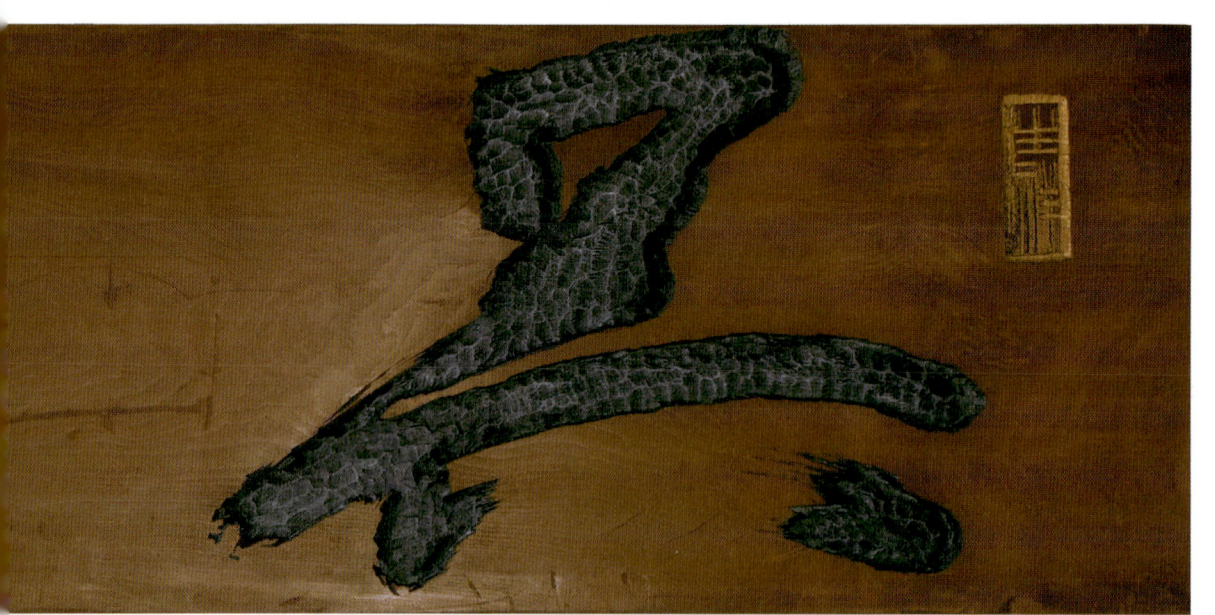

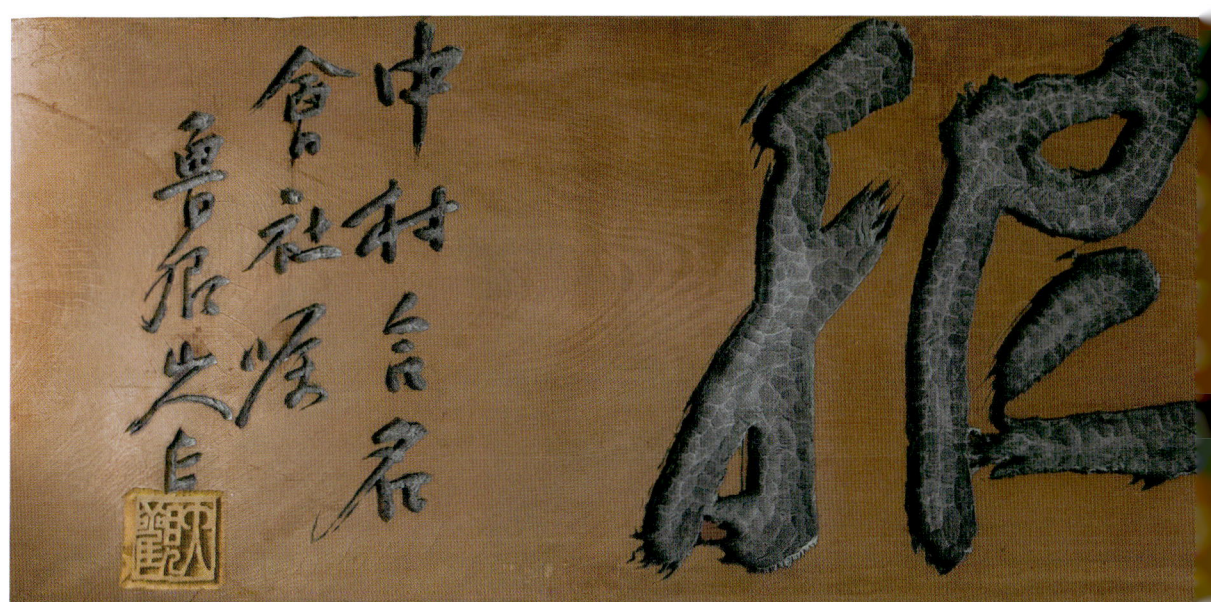

016 呉服（ごふく）

大正11年（魯山人39歳）の作品。長さ４メートルを超える超大作で、現在、長浜の「安藤家」に常設展示されている。分厚い板を打ち抜かんばかりの彫痕のすさまじさは圧倒的で、優美と気迫とを兼ね備え、福田大観の面目躍如と前途洋々を感じさせる作品である。「魯卿山人作」「大観」と新旧の順で款印を刻しているところに意気が感じられる。魯山人はこの年の夏、北大路家の家督相続が認められ、以後北大路魯山人を名乗る。魯山人を名乗る直前の作である。（縦96.0×横417.0cm）

017 漆絵牡丹硯屏
(うるしえぼたんけんびょう)

昭和初年(魯山人45歳ごろ)の作品。硯屏とは文房飾り(書斎の一角に硯や墨、筆筒や水滴などを飾る文人好みの習慣。ちなみに文房とは書斎のこと)をするとき、硯の後ろに立てる屏風のことで、数寄者の間では南宋・龍泉(窯)青磁のものを以て第一とするが、魯山人作の漆絵硯屏も十分数寄者好みに仕上がっている。裏面には南宋末の禅僧・石田法薫(せきでんほうくん)の偈「松柏千年青 不入時人意 牡丹・日紅 満城公子酔(しょうはくせんねんのあおときのひとのいにはいらず ぼたんいちにちのこう まんじょうのこうしよう)」(『続伝燈録』)との一句が書かれている。(幅21.0×高19.5cm)

018 雅印三顆(がいんさんか)

大正4年(魯山人32歳)ごろの作品。福田大観を名乗り近江や北陸の数寄者の庇護を受けていた時代の作品で、これは田中生糸(本店京都)の大番頭だった福井県鯖江町の高田篤輔の求めに応じたもの。

021 古歡

020 新篁補舊竹

019 光風霽月以待人

025 瑤楓

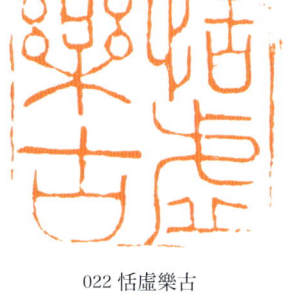
022 恬虛樂古

024 意與古會

昭和2年ごろまでの篆刻作品

023 移華閣

026 高田篤輔住所印

＊魯山人が欵印を刻った時期は大きく分けて3期に分かれる。第1期は30代前半（大正初年）の福田大観時代から北大路魯山人を名乗りはじめた30代後半（大正10年ごろ）まで。第2期は40代後半（昭和初期）。第3期は60代前半の戦中期（昭和10年代後半）。第1期では長浜の数寄者や竹内栖鳳ら画家の注文を受けたものが多く、『栖鳳印存』（大雅堂美術店刊。大正9年）にその作風を偲ぶことができる。この時代の魯山人が六朝体とくに造像体に強い憧れをもっていたことは、大正6年から仕事を受けた實業之日本社刊の各雑誌のタイトル文字や、大正13年の同社の大看板に現れており、欵印では上の作品（026 高田篤輔住所印。これは龍門四品中の「比丘慧成為始平公造像記」や「孫秋生造像記」の書体）に偲ぶことができる。第2期は大和（皇朝とも）古印（漢印を基本に変形した和印）への傾倒が見られる時期で、『魯山人作瓷印譜』（昭和7年刻。昭和8年、木瓜書房）に作風の一部が偲ばれる。第3期は戦時中、鳩居堂経由で客の注文（1文字30円。現在の約10万円）を受けた時代だが、側款（印材の側面に刻す作者のサイン）を施さなかったので全貌は不明である。もともと魯山人は強い近視で、戦後は視力の衰えが激しく体力の低下もあって殆ど刻らなかった。昭和初期までは模刻もなした。

027 赤絵筋文中皿（あかえすじもんちゅうざら）
昭和25年（魯山人67歳）の作品。筋文と名付けられているが、麦藁手の大胆かつ華麗な応用である。しかし誰がこのように表現できただろう。一見無邪気に見える線だが、誰も真似ができない融通無碍の境地をしめしている。この皿はもともと福田家の所蔵であった。魯山人は欧米旅行のさい、この皿をピカソに見せるべく福田家から借り出して携行した。自信作だったわけである。（径30.8×高5cm）

[初期から晩期へ、作品を一望する]

美への覚醒と実現。ロサンニンからロサンジンへ

第一期　初期

第二期　「星岡茶寮(ほしがおかさりょう)」時代

【第一期　初期】［〜大正十三（一九二四）年］

京都・上賀茂神社の社家・北大路家の次男として生まれた房次郎は、母の不義の子であったためにすぐに里子に出され、養家を点々とした。六歳のとき、義姉・やすの母に激しい折檻を受けているのを見かねた近所の木版師福田武造・フサ夫婦に引き取られ、福田房次郎となる。四年制の梅屋尋常小学校を卒業後、市内の和漢薬屋に奉公、十二歳にして頭角を現す。奉公をやめて義父の木版仕事を手伝う傍ら、当時巷で流行していた書道の「一字書き」に応募し、つぎつぎと賞金を稼ぎはじめるのである。十代後半には評判の「西洋看板描き」となって、養父母にご馳走するまでになる。養父は「うちの房（次郎）は竜だ」と自慢して回り、無学と思われていた青年は一躍近所で「先生」と呼ばれるようになる。

二十歳の秋、伯母と名乗る人物が現れ母が生きていることを知らされ母が生きていることを知らされた房次郎は東京へ向かい、実母の北大路登女（とめ）と面会、そのまま東京に留まって書家の道を模索しはじめる。一年後、当時最も権威のあった日本美術協会主催の展覧会に隷書「千字文」を出品して褒状一等二席を得る。弱冠二十一歳の青年の受賞は前例がなかった。翌年、房次郎は東京京橋の版下書家・岡本可亭（かてい）（岡本一平の父、岡本太郎の祖父）に弟子入りし、福田可逸を名乗って版下書きをこなしつつ古美術に開眼していく。二年後に独立。故郷の川・鴨川から一字を取って福田鴨亭と名乗り、書家、篆刻家としての活計を得る。二十七歳で母を伴って朝鮮に渡り、足かけ三年を朝鮮京龍印刷局書記としての彼の地で過ごし、その間、朝鮮を旅して美術を鑑賞しつつ大陸の書法や金石学や篆刻を学び、帰国時に上海に立ち寄って清朝最後の偉人・呉昌碩（ごしょうせき）に面会する。帰朝後は「あまねく世界を見渡した」の意の大観を名乗り、内貴清兵衛や細野燕臺（えんたい）や太田多吉など関西や北陸の数寄者たちの熱心な庇護を受けつつ、新進篆刻家、書家として名を高めていく。数寄者たちは皆、大観の人を喰ったような真直ぐな性格や言動を気に入ったらしい。三十三歳で生家・北大路家を継いでからは北大路大観、北大路魯卿（ろけい）、北大路魯山人（ろさんにん）と名乗って濡額（ぬれがく）（看板）を刻りながら、骨董、法帖（ほうじょう）、古筆の研究に熱中する。今私たちが見ることのできる最も古い作品はこの時代のもので、やや堅い感じはあるものの、書画や篆刻はすでに完成しており、新たな飛躍が間近に迫っていることを予感させるものが多い。

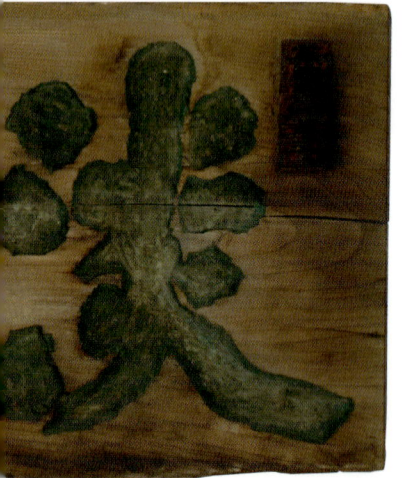

そのような福田大観が、幼友達の田中傳三郎をつうじて田中の弟・中村竹四郎と知り合ったのは、神田東紅梅町で古美術鑑定所を開いていた三十四歳のときだった。意気投合した二人は三年後、古美術店・大雅堂美術店をはじめ、二階の一室で売り物の古陶を使って会員制の美食倶楽部をはじめる。この結果、食器調達の必要に迫られ、古陶を模した器作りに手を染めはじめる。三十九歳ごろのことである。この時代の陶磁作品には当時の道具趣味をなぞった李朝や大陸趣味のものが多く、個性的とは言い難いが、温故知新の積極的姿勢に溢れ、古美術に精通していただけあって古意をよく汲んだものに仕上がっている。

＊「魯山人」は自らの雅号を「大観」「大観山人」「魯卿」と称しただけでなく、『星岡』誌においては「呂山人」「呂散人」「呂散仁」「呂三仁」「露散人」「北散人」「夢境庵主人」「随縁艸堂主人」と称し、魯山人仁と名乗るようになってからの落款は「夢境」「无境」「无境」を使った。

＊ロサンニンからロサンジンへの読みの変化は、魯山人の活躍の場が関西から関東へ移ったからである。明治初期まで、約二千年にわたって、天皇が在した京都には清音読みの文化が残っている。いっぽう関東には濁音読みを好む傾向がある。たとえば関西で研究所は「けんきゅうしょ」だが、関東では「けんきゅうじょ」で、福井で神社は「じんじゃ」ではなく「じんしゃ」である。つまりロサンジンという呼び方は、活躍の舞台が中央(東京)へ移ったことによって必然的に変わったと考えられる。

＊「濡額」とは、茶室の外や軒下などに掲げる木製の額をいう。ちなみに「扁額」は欄間などに掲げる横額で、多くは張り子の台に書を張ったものが多い。木製もある。

＊当初の店名は「大雅堂芸術店」であった。

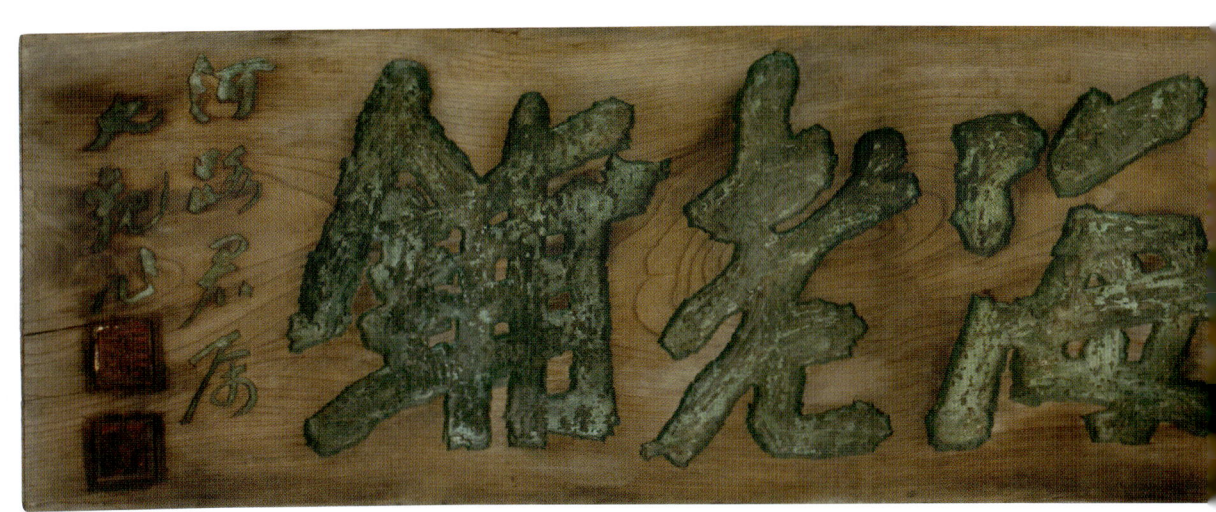

028 淡海老舗 (たんかいろうほ)

大正2年(魯山人30歳)の作品。長浜の数寄者で紙問屋だった河路豊吉の依頼に応えた濡額。淡海は近江(あわうみ／おうみ)につうずる。「舖」はもともと「舗」が正字だが、商人たちは商売が繁盛するようにと金偏で依頼した。力感溢れる作品である。(縦76.0×横273.0cm)

33　第一期 初期 [～大正13年]

029 千字文(せんじもん)

明治37年(魯山人21歳。当時は福田房次郎)の作品。日本美術協会(総裁・有栖川宮威仁親王殿下)主催の展覧会で褒状1等2席を得た、いわゆるデビュー作。宮内大臣・田中光顕の買い上げとなった。ちなみに「海砂(かいさ)」という号は、翌年の同展応募後使っていない。
20歳の秋、書家を志して上京した房次郎は、実母の勤め先・四条家主人(四条男爵)から当時の二大書家・日下部鳴鶴(くさかべめいかく)と巌谷一六(いわやいちろく)を紹介され、その門を叩く。しかし数日でやめて独歩の道を歩んだとされる。しかしじつはそうではなかったのではないか。この作品は彼らの門人として、籍を残していた証拠である。というのも、同展は当時最も権威のある公の展覧会であり、多くの書道団体をふくむ権威の中で成り立っていた。したがってどの師にもつかずどの団体にも属さない一青年が同展に出品することができる可能性もさることながら、そのような青年に同展が褒状1等を授与するとは考えにくいからである。房次郎が日下部らを師と見なすことをやめていたにせよ、この展覧会への応募は審査員であった彼らの門弟の立場で行われたと考えるのが合理的である。

030 酒猶兵（さけなおへいのごとし）
大正2年（魯山人30歳）ごろの作品。国を守る兵と同じく、酒もまた必要欠くべからざるものとの意。支援者から造酒屋の冨田八郎忠明を紹介され、その依頼に応じた扁額。「（福田）大観書」の落款がある。（縦31.5×横137.1cm）

031 富士図　水是水（ふじず　みずはこれみず）
大正4年（魯山人32歳。福田大観時代）の作品。魯山人の富士の表現は優美であり、初期から一貫していて習作期を思わせる作品が見あたらない。水是水は禅語で「水は水として完結しているように、万物はそれぞれその本質において完結している」の意。（縦33.0×横47.3cm）

032 小蘭亭（しょうらんてい）

大正3年（魯山人31歳）の室内装飾。長浜の数寄者・安藤與惣次郎の依頼を受けての作品。天井や襖などに泥絵具で装飾を施し、入口の扉には王羲之の「蘭亭曲水の序」を刻した濡額「小蘭亭」を掲げ、室内には朝鮮から運んだ扁額（右上）を掲げ、襖（右）には漢代に瓦當（宮殿軒の丸瓦の先端部分）にしばしば刻された福寿の四文字「長樂未央」「千秋萬歳」を意匠化している。（長浜・安藤家蔵。安藤家は常時公開で、小蘭亭は年4回の限定公開）

小蘭亭を外から眺める

＊大正時代は後期（大正14〜15年）にならないと陽刻陰刻ともこのような筆順に沿った立体化（星岡茶寮時代以降）は見られない。当時書道界を席捲していた六朝体などを駆使して魯山人らしい意匠化を図っている。40代のはじめまでは「大観」印のほかに「長宜子孫」や「長樂子孫」の方印を刻したものが多く、前期の特徴になっている。後期では「魯山人」印一辺倒である。

033 如是我觀房（にょぜがかんぼう）
大正2年（魯山人30歳）ごろの作品。（縦18.2×横39.4cm）

034 尚古堂（しょうこどう）
大正2年（魯山人30歳）ごろの作品。（縦45.2×横184.0cm）

035 書画禪（しょがぜん）
大正2年（魯山人30歳）ごろの作品。（縦24.4×横111.6cm）

036 呉服（ごふく）

大正2年（魯山人30歳）の作品。前出の安藤家の「呉服」(p.26)とこの「呉服」をくらべると、前者は荒々しい力感に溢れ、かつ優美壮大なのに対して、本作は明快かつ青年らしい堅実さ、全体をまとめようとする実直な意思が感じられる。(縦96.0×横240.0cm)

037 七本鎗（しちほんやり）

大正2年（魯山人30歳）の作品。造酒屋の主・冨田八郎忠明は、号の瓦全（ぎょく）（「玉となって崩れるよりも、瓦（かわら）となって全（まっと）うする」の意から命名）で察せられるとおりの傑物で、この店を福田大観が敬愛する竹内棲鳳（のちの栖鳳）が晶屓（ひいき）にしていたから、同家・中庭に建てられた別邸・瓦全閣（ぜんかく）の濡額などいくつもの仕事を喜んで引き受けた。落款部分は「芳列鳴天下冨田君為大観作」で「作」は人偏のない原字「乍」を使っている。(縦36.0×横137.6cm)

038 自閒齋（じかんさい）

大正13年（魯山人41歳）ごろの作品。「造像記」に見られる典型的な北魏楷書体での作品。このころは造像六朝体を研究、「孫秋生造像記」を臨模している。(縦42.0×横112.0cm)

039 堂々堂（どうどうどう）
大正4年晩秋（魯山人32歳）の作品。金沢の数寄者・細野燕臺の中国雑貨店のために刻った看板。出来に感激した燕臺は山代温泉の看板などを刻らせる。しかし昭和11年ごろ魯山人と諍いを起こし、立腹した燕臺は左の落款部分「乙卯杪秋（大正四年晩秋）大観作　長宜子孫」を切り落としてしまった。「堂々堂」という言葉は世に存在しない。一節には燕臺が蘇東坡が西湖の畔に建てた亭「亭々亭」にちなんで刻らせたという。いっぽうで、魯山人とそりが合わなかった茶人の益田鈍翁が「同道堂」の扁額を書いているのを知っていて、その文言（清朝九代皇帝・咸豊帝の印面）をもじった可能性もある。（縦38.0×横98.0cm）

040 清閑（せいかん）
大正5年（魯山人32歳）の作品。再婚の相手・藤井せきとの新婚旅行の途中、長浜に立ち寄って刻った作品。心境の変化のせいか、安定した優美さが目立つ。（縦39.8×横112.7cm）

＊大正4年までは「大観」の落款を用い、藤井せきと訪れた安藤家では「魯卿」と落款している。この年の夏、房次郎は北大路姓を継いで孤児の意識から解放された。

40

043 古九谷風色絵皿（こくたにふういろえざら）
大正12年（魯山人40歳）ごろの作品。菖蒲文皿など古九谷の写しは星岡茶寮の食器として昭和10年ごろまで重点的に作られたが、その後も中皿で精密なものを試みている。魯山人の色絵は古九谷的な意匠の中に明の赤絵を持ち込み、やがて特有の雰囲気をもつものへと変化していった。（縦14.3×横15.8×高3.0cm）

041 色絵鉄仙図鉢（いろえてっせんずばち）／右頁上
大正4年（魯山人32歳）、須田菁華窯でのおそらくは最初の作品。成形は菁華窯の轆轤師。ごく初期の魯山人の作品はこのように器胎や糸底に自分の号とともに菁華の号である陶々軒などを大きく併記しており、菁華への敬愛と謙虚とが感じられる。（径21.0×高9.7cm）

042 長宜子孫鉢（ちょうぎしそんばち）／右頁下
大正4年（魯山人32歳）、須田菁華窯での作品。大観と名乗った30代前半は「長宜子孫」の落款を愛した。長宜子孫とは「子孫に長く遺すにふさわしい物」の意で、文人の間では自作品に押印したり蔵書印として使う者が多かった。（径14.9×高8.1cm）

41　第一期 初期［〜大正13年］

044 **霊鳥延壽皿**（れいちょうえんじゅざら）
大正12年（魯山人40歳）ごろの作品。山代温泉発見の伝説にちなむ八咫烏を描いたこの皿は、細野燕臺と同地を訪れるようになった大正5～6年ごろから現地の求めに応じて須田菁華窯で作り、初代菁華が没した昭和2年後も二代菁華のもとで続けた。（径14.8×高1.8cm）

同・裏面
落款の佇まいからして「魯山人」を名乗りはじめてまもなくの作だろう、器胎に絵や字を書くことにまだ慣れていない。

045 染付吹墨福字大皿（そめつけふきずみふくじおおざら）

大正15年（魯山人43歳）の作品。草書体の袋文字による福字の初期作品である。書の世界には「百壽百福」など同じ文字を幾通りにも書く伝統があり、それは仏の三十二相を百の福徳によって得るという解釈に淵源があると思われるが、魯山人の福字はこのような書の伝統をふまえて晩年まで袋文字で福字を書き続けた。そのことは己の人生に関わった人たちに「福」の字がついたことを奇縁と考えていたこともあったかもしれない。幼くして福田武造の養子となり、東京へ出て福田印刷所の2階で暮らし、福田大観を名乗り、やがて福田マチと出会って福田家と深い関わりをもつ。魯山人にとって「福」は人生をとおして最も身近な文字であった。30代後半から40代にかけての魯山人は造像体（六朝体）だけでなく六朝体の向こうを張って三日月形を組み合わせたような丸みを帯びた異形の草書体を発明し、その書体で少なからぬ濡額を刻している。この福字皿作品の丸みを帯びた書体もその延長線上のもので、大胆で積極進取な試みは初期の特徴である。同じ年に六朝体の福字皿も作っている。(径32.7×高7.0cm)

同・裏面
魯山人を須田菁華に紹介した金沢の数寄者・細野燕臺の落款がある。

046 青磁牡丹文長頸壺（せいじぼたんもんながくびつぼ）
大正13年（魯山人41歳）ごろの作品。魯山人の陽刻作品は極めて稀で、龍泉青磁の向こうを張って見込に双魚文を陽刻したりしている。昭和10年代半ばには梅花向付の裏面に梅枝を陽刻して風情を求めたりしたが、試みはうまくいかず途中で投げ出したようで作例は少ない。（径24.0×高37.0cm）

047 青磁双魚文鉢 (せいじそうぎょもんばち)

大正13年(魯山人41歳)ごろの龍泉青磁の写しである。美食倶楽部時代、京都・宮永東山窯(青磁の窯。初代は京焼の発展にも尽くした)でこのような器を多く作った。型物で、双魚が青磁釉を被っているものと、このようにビスケット素地(元代、南宋時代に龍泉窯で考案された)のものとの2種類がある。魯山人は双魚文を愛し、白木屋の個展で好評を博したこともあって、昭和10年代に入ると九谷風の色絵皿なども作り頒布会の作品にしている。東山窯での青磁作品の大半は大正12年から15年に集中、高台裏に「東山窰(窯)魯山人作」とあるものが多い。(径32.0×高11.0cm)

【第二期「星岡茶寮」時代】[大正十四（一九二五）年～昭和十一（一九三六）年]

美食倶楽部が評判を呼び、政財界の重鎮や斯界の第一人者たちと親交を結んだ魯山人は、まもなく関東大震災で美食倶楽部の場・大雅堂美術店を失う。しかし倶楽部の有力会員だった貴族院議長の徳川家達や東京市長の後藤新平、東京市電気局長の長尾半平ら常連たちの支援を受けて帝都の中心・赤坂山王壹星岡の旧華族会館を借り受け、大正十四年三月、美食と清談の場・星岡茶寮を開寮。これにともない、茶寮用の食器を自分で焼くべく二年後の昭和二年二月、大船（鎌倉郡深沢村山崎）に約七千坪の土地を借り、全国から職人を集めて星岡窯を築窯（魯山人四十四歳）、昭和五年十月には星岡茶寮の機関誌『星岡』を創刊する。

それまで北陸の須田菁華窯や京都の宮永東山窯などで手慰みのように作陶を愉しんでいた魯山人は、ここでついに星岡茶寮顧問兼料理長だけでなく、陶芸家としての道を歩みはじめる。料亭用の食器を整えるということは、さまざまな土や釉薬や焼成法を用いてあらゆる形、あらゆる意匠の器を作るということだった。魯山人の芸術活動は必然的に器作りをはみ出し、美食の場・星岡茶寮を演出する一切の分野、茶寮の調度品の製作や作庭や室内装飾、設備設計などに及び、雅美（花鳥風月）の概念で括られ得るすべての古典美の現代での再統合、一大立体化へと向かっていく。契機となった一つに、荒川豊蔵とともに美濃で志野の古窯を発掘し、従来の〈志野＝瀬戸説〉を覆したことが挙げられる。陶芸史上のこの大発見によって、魯山人の情熱は唐物から一気に和陶、桃山陶に傾くことになった。

大陸趣味から脱却し、桃山趣味に転じたこの時代の魯山人の作品は無垢な優美さに溢れ、作意や外連味をまったく感じさせない。この成功の秘訣は、いかに料理を美味かしく食べるかという純粋な目的だけで作陶に臨んだことにある。当然魯山人は、芸術家意識をもつ者なら決して試みない土鍋や火鉢やコンロ、灰皿や手焙り、風呂のタイルや便器までをも製作し、掛軸や屏風や襖絵を描き、庭や照明器具を設計し、給仕人たちには接客作法を指導し、彼女らに着せる振袖や浴衣や帯留やブローチや客のための団扇まで作った。このようなさまざまなジャンルへの芸術的な試みは、雅美世界の実現という純粋な欲望から広がったものであり、それは魯山人にとってあらゆる美の要素を一つの世界に仕立てるための活動となった。

この時代に魯山人は会員の妻女を集めて料理講習会や美術講演会を開き、芸術論美食論を語る機関誌『星岡』誌上で現今の芸術家を切りまくり、必要以上に敵を作りつつ怪気炎を上げる。「天下を取った」と評されたこの黄金時代、手がける作陶の種類は一気に数十倍に達し、経営する星岡茶寮は「星岡の会員に非ざれば日本の名士に非ず」と言われるまでに繁盛、昭和八年には銀座に支店・銀茶寮を、昭和十年十月に大阪曽根に大阪星岡茶寮を開寮し、作陶仕事は年一万点超のペースに入っていく。しか

し翌年、茶寮の経営を巡って中村竹四郎との関係が悪化し、茶寮を追われ、かくやと思われた魯山人の「星岡茶寮時代」の幕はあっけなく引かれる。権利意識に疎く、相手を信じて法的権限を嫌い、顧問という自由な立場を選んだことが災いしたのだったが、そこに私たちは魯山人の人間信仰と理想主義とを見ることができる。

* 「星岡茶寮」という名は魯山人の命名でなく、旧華族会館の名である。星岡は現地名、赤坂山王臺星岡。
* 「星岡窯」は「ほしおかがま」と訓読みもされた。とくに窯場の職人たちはそう読み、機関誌『星岡』も「ぎんちゃりょう」と音読みされることが多かった。開窯時の技術主任は宮永東山窯から引き抜いた荒川豊蔵(当時三十三歳)で、そのすぐあとを北海道工業試験場窯業部の助手で石川県白江村(加賀藩若杉窯で知られる窯業地)出身の松島文智(当時二十九歳。昭和三十二年まで約三十年間引き継いだ。ちなみに当時の荒川は画家志望で轆轤や焼成の技術を持たなかった。
* 機関誌『星岡』は当初タブロイド判の新聞形式で、二十二号(昭和七年九月号)よりB五判の冊子形式になった。機関誌自体は昭和十六年の九月号(百三十号)まで続く。魯山人が関わったのは昭和十一年七月の六十九号まで。
* 東西星岡茶寮と銀茶寮の資産の全ては、共同経営者・中村竹四郎の名義になっていた。

048 高野山行灯〔鉄製透置行燈〕
(こうやさんあんどん〔てつせいすかしおきあんどん〕)

昭和5年 (魯山人47歳) ごろの作品。魯山人が星岡茶寮のために行灯を作りはじめたのは昭和初期で、最初は鉄枠の間に絵を貼ったものだったが、まもなくこのように鉄板の切り抜き絵のものになった。行灯は吊行灯をふくめて戦後まで作られ、魯山人自身は「燈籠」と呼んでいた。戦後 (後出) は意匠のバリエーションが増えただけでなく鉄板の表面に加工が入り、脚部も厚くなって安定度を増した。(縦25.4×横26.3×高89.0cm)

050 不二鉢（ふじばち）

昭和10年（魯山人52歳）ごろの作品。松林の先に青い海、その彼方雪を頂いた富士。春と秋とを描いた雲錦鉢の発想からの援用である。魯山人は富士を好み、生涯に多くの富士図を描いたが器に描いたものは少ない。（径24.6×高13.6cm）

051 **絵高麗風魁鉢**（えごうらいふうさきがけばち）

昭和9年（魯山人51歳）ごろの作品。見込に行書体で「魁」と書いた鉢は、玉取獅子鉢とともに菓子器として古くから茶人たちに愛されてきた。「魁」は天の星に由来する。中国では古来、北斗七星の杓の升部分の4星を天帝（北極星）が星々を引き連れて巡る乗り物に見立て、その主星を「魁」とし、官僚の出世や文人の名声を得る星神にし、そこにナンバーワンの意味もくわえた。「魁」は鬼が両手に筆と墨壺を持つ姿で描かれることから文人の守護神になり、また巷には「猿の魁（猿王）が息子の死を悲しむあまり没し、その墓から茶の木が生えた」という伝説もあって、これらの話がないまぜになって魁手が文人茶人に好まれることになったかもしれない。魁手は明末清初、日本の桃山時代前後に呉須赤絵の器の一つとして招来、吉祥の言葉ゆえに文字は赤、器の内側面には火炎宝珠や魚文や花文を描くことを慣わしとしてきた。しかし魯山人はこの儀軌に従わず、赤を使わず絵も描かず、オレの魁手はこうだといっているわけである。（径17.5×高7.9cm）

049 **五魚八方鉢**（ごぎょはっぽうばち）／右頁上

昭和8年（魯山人50歳）ごろの作品。昭和初期の魯山人作品は未だ中国陶磁の延長線上にあるものが多く、この作品のように職人に轆轤を挽かせあるいは型を作らせて成形したものに絵付けしたものが大半を占める。しかしまもなく中国的なものから決別、造形的な自由さに目ざめ日本的なものへ向かっていく。感情が理性を凌駕していくシュトゥルム・ウント・ドラング（疾風と怒濤）の時代と捉えていいだろう。（径25.8×高6.2cm）

49　第二期「星岡茶寮」時代 ［大正14年〜昭和11年］

052 仁清風柳桜水指　表裏
(にんせいふうりゅうおうみずさし)／2点共

昭和9年（魯山人51歳）ごろの作品。このころ星岡窯の母屋をふくむ全体が完成し、魯山人はそれまで大森に住まわせていた妻・きよと娘の和子を迎える。星岡茶寮の名声が天下に轟いたこの時代に、魯山人は『星岡』誌上で仁清や乾山を大いに語るが、その理解が深いものであったことをこの作品は語っている。(径21.2×高20.5cm)

054 色絵雁木文平鉢
(いろえがんぎもんひらばち)／左頁下

昭和5年（魯山人47歳）ごろの作品。40代も後半に近づくと魯山人の関心は色絵や赤呉須へ向かっていく。山形の連続模様の雁木文はもともと古染付の意匠だが、魯山人はこれを色絵に置き換え、しかも古九谷の香りをくわえている。このように魯山人の磁器に色絵が多くなるのは初期もやや後半からである。(径21.0×高4.5cm)

50

053 **捺字白釉鉢**（なつじはくゆうばち）
昭和2年（魯山人44歳）ごろの作品。魯山人が青磁の宮永東山窯（京都）に通い詰め、そこで荒川豊蔵に出会ったのは41歳のときだった（豊蔵は30歳）。当時は青磁がもてはやされており、京都では宮永東山窯や河村蜻山窯、兵庫では三田青磁が最後の光芒を放っていた。この白釉のビスケット作品はこのような「時代の流れ」の中で河村蜻山窯において作られたもので、高台内には「蜻山陶魯山人刻書」の印がある。しかし料理の器を求める魯山人は、まもなく青磁を離れて多様な焼物へと舵を切っていく。その原動力となったのは山代温泉の須田菁華窯だった。魯山人のこの手の作品は初期を代表するものである。最晩年になって魯山人はわざわざ「私ハ先代菁華に教へられた」と揮毫した書を菁華窯に贈っている。人生を振り返ってつくづくそう感じたのであろう。（径21.0×高11.0cm）

第二期「星岡茶寮」時代［大正14年〜昭和11年］

055 赤絵金彩文字盃洗（あかえきんさいもじはいせん）
盃洗とは酒席で盃の遣り取りをするときに盃を洗う器のこと。大正14年（魯山人42歳）ごろ、須田菁華窯での作品。雅美を求めるその作陶方向が窺える初期の作品である。（径14.0×高10.0cm）

056 染付詩文鉢（そめつけしぶんばち）／左頁上
昭和3年6月27日（魯山人45歳）の作品。星岡窯に久邇宮邦彦殿下（くにのみやくによし）のご台臨（たいりん）があったときの合作。見込（器の内側）に久邇宮殿下が「五月雨（や）魯卿の文字のうまさ可那（かな）　桃林書」、胴（外側）に魯山人が「雨後青山青轉青」（うごのせいざんあおうたたあおし＝「うたた」はますますの意）と揮毫（きごう）したこの器を、魯山人は宝物のように大切にした。＊当時の図録より。

057 漢瓦赤絵銘々皿（かんがあかえめいめいざら）／左頁下
大正15年（魯山人43歳）ごろの作品。魯山人は漢瓦意匠の皿を一定数作った。瓦當文（がとうもん）とは漢代の宮殿の丸瓦の先端部に刻した装飾文字（動植物を文様化したものもある）のことで、吉祥の内容をもつ文言が多い。2字2行のスタイルは漢代のもので、これを隋唐が踏襲、日本の印もこの影響を受けて大宝律令以後は2字2行印を用いるようになった。本作では「長生未央」の文言が見えている。「長い楽しみはまだ半ばに至っていない」の意で、未央は漢代の宮殿名である。瓦當文はその後、文人の間で遊印（ゆういん）（愛好する詩句、成語などを刻って、書や手紙などに押す雅印。刻りやすい印石の発見も幸いして、遊印は明代以降文人の間で爆発的に流行した）の文言として愉しまれ、ついでこのように器の意匠としても使われるようになった経緯がある。大正15年6月の「第二回魯山人習作展觀」で一定数販売しているが、そのころは特に気に入っていたようである。（径14.7×高1.9cm）

53　第二期「星岡茶寮」時代［大正14年〜昭和11年］

058 赤玉向付 (あかだまむこうづけ)
星岡茶寮時代 (大正14〜昭和11年。魯山人42〜53歳) に数多く作った型物作品。これは戦後の作品だが、時代的にはここで紹介するのが適当と考えた。軽々と絵付けしており味わい深い作品である。(径6.7×高4.2cm)

059 楓葉釉替向付 (ふうようゆうがわりむこうづけ)／右
昭和11年 (魯山人53歳) ごろの作品。この手の皿は戦後も作っている。(縦16.0×横14.0×高2.5cm)

061 赤呉須茶碗 (あかごすちゃわん)／左頁下
昭和10年 (魯山人52歳) ごろの作品。星岡茶寮用の茶碗である。赤呉須の色は京都の宮永東山窯から引き抜いた山越弘悦 (幸次郎) の仕事である。弘悦の赤呉須は深みと奥行きがあって明の赤呉須にも勝り、魯山人作品に大きな貢献をした。(径10.7×高7.7cm)

060 色絵龍田川向付（いろえたつたがわむこうづけ）

昭和9年（魯山人51歳）ごろの作品。いわゆる乾山写しだが、魯山人の場合は乾山ほど図案化に走らず、一歩手前で押しとどめ、器形も彩色も自然観を漂わせる近代的なものに仕上げている。ちなみに魯山人が乾山写しを試みるきっかけになったのは初代須田菁華の影響である。菁華は乾山だけでなく金襴手や赤絵、祥瑞（明末に景徳鎮で日本の茶人向けに焼かれた染付）や交趾（中国の華南地方で焼かれた三彩陶磁）などを写したが、魯山人はこの影響を受けて多彩な焼物へ向かった。（縦18.0×横15.5×高4.8cm）

062 色絵牡丹文鉢（いろえぼたんもんばち）
昭和11年（魯山人53歳）、魯山人が星岡茶寮を追われたころの作品。このころは朱で牡丹や菖蒲や笹を描いた作品が多く、その色彩のイメージは幼時のころ見た赤い躑躅（つつじ）の記憶から来ているようだ。同じ絵柄は戦中、戦後湯呑に応用されている。
（径21.8×高11.8cm）

063 染付楓葉向付（そめつけふうようむこうづけ）

昭和13年（魯山人55歳）ごろの作品。魯山人は乾山の木ノ葉皿や花弁皿（どちらもかなり抽象化され、一見そう見えないものもある）に触発され、さまざまな木ノ葉皿、花弁皿を創作した。この木ノ葉皿では、単純だが個性的な描線が雅美への絶大な効果を上げている。たった数本の線でこれだけの風情を醸す作品を作ることは魯山人の書の才能による。いかなる線にも「芯」がとおっているからである。（幅18.0×高2.8cm）

064 赤呉須酒盃（あかごすしゅはい）　同・糸底

昭和10年（魯山人52歳）ごろの作品。星岡茶寮用に作った型物による薄手の盃。先の赤絵金彩文字盃洗（はいせん）(p.52)と好一対。同じものは求めに応じて戦後まで作った。（径6.5×高2.7cm）

57　第二期「星岡茶寮」時代［大正14年～昭和11年］

065 **信楽水指**（しがらきみずさし）

昭和10年（魯山人52歳）ごろの作品。魯山人は『星岡』誌などで料理と茶道との関わりをしばしば論じたが、茶器はそれほど作らなかった。水指は50点程度、茶碗は数百点程度、香合はその半数程度だったようで、それらの大半は数寄者の求めに応じたものであった。現今の陶芸家は茶器をよく作る。それにくらべて魯山人の茶器の割合は少ない。魯山人は普通の陶芸家が決して作らないようなもの、火鉢とか土鍋、襖の引き手とかタイル、便器、電気スタンドなどを作った。先入観がなく、雅美生活を演出するものは何でも作ったのである。（径19.4×高18.6cm）

066 色絵福字大皿（いろえふくじおおざら）

昭和10年（魯山人52歳）ごろの作品。袋文字を筆順に沿って重ねていく表現法は鎌倉彫の後藤式にヒントを得たのではないかと思われるが、唐招提寺の南大門に掲げられた孝謙天皇宸筆の扁額にも同じ表現例がある。青海波を背に、口縁に波頭文を配し、波間に浮かぶ福字としての表現は稀な作例である。この年、魯山人は大阪曽根に星岡茶寮の支店を出して順風満帆、「天下を取った」と言われたころで、明るく優雅で自信に満ちた作品になっている。（径30.6×高5.0cm）

067 色絵魚文皿（いろえぎょもんざら）

昭和4年（魯山人46歳）ごろの作品。もろこやあまごなど数匹の小魚を皿や色紙に描きはじめたのは大正末期のことで、その画題を皿において双魚に変えていくのは展覧会の会場を星岡茶寮からデパートへ代えていった昭和3～4年からのことのようである。全体に九谷風の香りを残しながらも九谷焼を離れようとする意志が感じられる近代的な作品になっている。魯山人はちなみに九谷では「吉田屋」を好んでいた。（径22.0×高2.5cm）

068 赤絵双魚文飾皿（あかえそうぎょもんかざりざら）
昭和10年（魯山人52歳）ごろの作品。魯山人は九谷風のこのような皿を「鉢の會（頒布会）」用昭和16〜17年まで作った。飾皿は魯山人としては珍しい。（径28.5×高1.8cm）

069 色絵折鶴向付（いろえおりづるむこうづけ）

折鶴は折紙とも称する。これは昭和26年（魯山人68歳）ごろの作品だが、星岡茶寮時代にすでにこの皿を作りはじめているのでここで取り上げた。折鶴は俎皿や木ノ葉皿などとともに魯山人が発想した独自の器だが、縁の口紅が効果的で気品を醸している。型起こしによる成形で、焼成の段階でのへたり（歪み）もあったのだろう、縁の起き具合も厚みもまちまちでじつに収納しにくく、料理屋泣かせの器であった。しかし魯山人はその不都合をかえって好んだように思われる。他に織部や黄瀬戸のものも作っている。（幅12.5×高4.5cm）

070 染付福字皿（そめつけふくじざら）
昭和12年（魯山人54歳）ごろの作品。星岡窯では「福皿」と呼ばれた。昭和11年、魯山人が星岡茶寮を追われると、生活を支援しようと親しい者たちが作品を大量注文し、おかげで陶芸家として自立することができたが、そのときの大量注文の筆頭作品だったのがこの福字皿と竹形花入で、のちに定番作品となる。染付の福字皿は30年間以上にわたって作られ、戦後は特別気に入ったものや、へたって食器として使えないものを鎌倉彫の額に入れて売った。福字皿には大きく分けて2種類ある。初期のものは轆轤挽きで口紅（縁に鉄釉を塗って茶色にしたもの）を施したものが多く、後期のものは型物で口紅のないものが多い。星岡窯の技術主任だった松島文智（宏明）によると、福字皿はこのように5枚組で数百セット作られたという。轆轤で挽いたものはへたることが多かったのでのちに型物になった。福字の書相も戦中戦後になると柔らかさと優美さを増す。サイズは大、中、小、豆皿がある。（径21.7×高3.5cm）

072 木米写金襴手日月徳利
(もくべいうつしきんらんでじつげつとくり)

昭和11年（魯山人53歳）ごろの試作品。この表現は終戦直後、金襴手の大壺（「金らむ手津本」足立美術館蔵）として完成されている。(径7.1×高9.5cm)

073 日月椀（じつげつわん）
昭和10年代前半（魯山人50代前半）の作品。一閑張（紙胎）で星岡茶寮時代に作りはじめ、戦中戦後まで長く作った。昭和18年、作業を横で見ていた青年陶工の山本興山の話では、コンパスを使って円を描く魯山人の手際が素晴らしかったという。そのころは金箔銀箔を塗師の呉藤友乗親子に貼らせたが、きれいに貼ると「そんなにきれいに仕上げたら駄目や」と怒った。他に山中塗の辻石齋ら複数の北陸の塗師が手伝った。若干形が違ったものが何種類かある。現在も日月椀はかつての型を使った正式の写しが北陸で作られている。区別は容易である。日月の箔が汚いのが魯山人のものである。（径11.0×高12.8cm）

071 色絵柳文出汁入（いろえやなぎもんだしいれ）／右頁上
昭和10年（魯山人52歳）ごろの作品。スキヤキのための醬油や酒、割下を入れた器と思われる。スキヤキといえば魯山人はみりんを用いることはあったが砂糖は使わなかった。魯山人式のスキヤキは油を引いてまず肉を入れ、片面しか焼かず、そこに酒と醬油を入れてまず肉だけ食べる。そのあと残った肉汁に豆腐や野菜を入れて酒と醬油や割下で味をととのえ、火が通る直前の食材から順に食べる。この繰り返しが魯山人流である。しかし巷に流布している砂糖を入れたごった煮スキヤキも嫌いではなかった。そんなスキヤキは当日のより翌日の残ったもののほうが美味いと魯山人は言った。何人かで温泉旅行を楽しんだ翌日、そのような残りのスキヤキを魯山人に勧められたわかもと本舗の長尾よねは、「（貧乏臭くて）気恥ずかしい思いをしながら箸をつけたら美味いので驚いた。さすがは魯山人だ」と回想している。「猫まんま」もそうだが、一見野暮で料理とも言えぬものの中に美食を発見する才能を魯山人は持っていた。貧しい幼年時代におさんどんをした経験からであろう。（長径9.3×高8.2cm）

65　第二期「星岡茶寮」時代［大正14年〜昭和11年］

菁華
076

昭和2年ごろまでの篆刻作品
074 竹内栖鳳雅印
075 鏑木清方雅印
076 須田菁華印
077 竹内栖鳳雅印
078 富田溪仙雅印
　　けいせん
079 川合玉堂雅印
　　ぎょくどう
080 伊東深水雅印
　　しんすい
081 横山大観雅印
082 須田菁華雅印
083 岡本可亭雅印
084 川合玉堂雅印
085 岡本喜信(可亭)雅印
　　よしのぶ
086 川合玉堂雅印
087 竹内栖鳳雅印
088 鏑木清方雅印
089 竹内栖鳳雅印
090 竹内栖鳳雅印
091 長野草風雅印
　　そうふう
092 「わかもと」用陶印
093 竹内栖鳳雅印
094 竹内栖鳳雅印
095 前田青邨雅印
　　せいそん
096 竹内栖鳳雅印
097 竹内栖鳳雅印
098 星岡窯印
099 竹内栖鳳雅印
100 川合玉堂雅印
101 長野草風雅印
102 魯山人雅印
103 魯山人印
104 徳川家達雅印
　　いえさと
105 夢境雅印
　　むきょう
106 魯卿雅印
107 竹内栖鳳雅印
108 魯山人印
109 无境雅印
　　むきょう
110 遊印・仰老荘之遺風
111 遊印・梅華艸堂
112 遊印・筆歌墨舞
113 遊印・起遅新
114 遊印・畊漁荘主
115 遊印・盡日松爲侶
116 竹内栖鳳雅印
117 遊印・適安艸盧
118 遊印・味道
　　　　みどう
119 遊印・隨縁去住
120 遊印・雅俗山荘珍宝
121 遊印・愼儀
122 遊印・晝裏山樓

123 不老椿図（ふろうちんず）

昭和11年（魯山人53歳）ごろの作品。竹内栖鳳や川合玉堂は魯山人の画を高く評価した。栖鳳は魯山人の画を「現代における（青木）木米」と賛じ、玉堂は「味は細心で技は放胆」、素人にして玄人を超えんとしていると賛じている。構図、デッサン力とも極めて優れ、没後半世紀の現在見ると日本画の分野でも第一級であったことがわかる。（縦45.2×横56.6cm）

124 片口図（かたくちず）

昭和10年（魯山人52歳）の作品。魯山人は酔うと爪楊枝や箸の先でしばしばこのような即興画を描いて相手に贈った。美術商の中には、そういう魯山人の性格を知っていて、あらかじめ何十枚もの色紙を用意し、ただで描かせる者もいたという。（縦27.6×横24.4cm）

125 暗香盆上依（あんこうぼんじょうえ）

昭和初期（魯山人40代後半）ごろの作品。暗香とは梅（香）のこと。画賛は昭和20年代になって書きくわえられたものである。それは右の「不老椿図」と比較するとわかる。画の調子は似ており、ともに昭和10年初期の作品であることがわかるが、落款は似ていても画賛の書風がちがっている。この作品では明らかに良寛風である。魯山人が良寛に傾倒したのは昭和13年以降だから、したがってこの画賛がのちの時代に書きくわえられたことがわかるのである。（縦45.0×横56.6cm）

126 信州赤倉風景（しんしゅうあかくらふうけい）　左／菊花図　右／赤倉風景

昭和3年（魯山人45歳）の作品。この2点は久邇宮邦彦殿下に同道し、赤倉の別荘に遊んださいのスケッチである。別荘では久邇宮殿下のために料理を作った。　＊当時の図録より。

69　第二期「星岡茶寮」時代［大正14年〜昭和11年］

127 葡萄文帯（ぶどうもんおび）

昭和10年（魯山人52歳）ごろの作品。画題に葡萄を描くようになったのは古い。40代前半（大正末期）にはすでにさかんに描いていた。それ以前は梅花や富士山が多い。（幅30.0×横400.0cm）　＊3分割にして掲載。

「初期から晩期へ、作品を一望する」

自立と苦難の時代
第三期 「星岡窯(せいこうよう)」時代
第四期 戦中時代

【第三期 「星岡窯(せいこうよう)」時代】
[昭和十二(一九三七)年〜昭和十六(一九四二)年]

魯山人が星岡茶寮を追われたのは和知川(京丹波)の鮎を生きたまま運ぶべく取材を終えて四週間後の昭和十一年七月半ば、五十三歳の夏のことである。このころ東西星岡茶寮と銀茶寮は絶世期を迎えていたが、魯山人の独断で決定された大阪星岡茶寮の開業にともなう準備費用や、魯山人の際限ない古美術品購入は中村竹四郎の経営判断と異なりはじめていた。そこに支配人の某が暗躍して、魯山人追放劇がひそかに準備されていく。和知川の取材から戻って茶寮の仲居や少女給仕人たちの浴衣を仕上げ、大阪星岡茶寮用の食器八千点と盃一千点を焼き上げて茶寮へ納入した直後、魯山人のもとに解雇を告げる内容証明が届くのである。動転した魯山人は精力的に仕事をこなしていた。そのまま事態を受け容れてしまう。それは最も心を許していた相手からの絶縁の通知だったゆえのショックからだったろう。

こうして魯山人は同年末、作陶一本で立つ決心をするが、それができたのは強い味方がいたからだった。大観時代からのパトロンで東京火災保険社長の南完爾、栄養食品会社・わかもと本舗社長の長尾欽彌・よね夫妻らが自社の記念品や販売促進品として魯山人作品を大量に注文。これで一息ついた魯山人は、心酔しはじめた良寛の超大作(現在の五、六千万円ほど)を大借金して購入、周囲を心配させたりする。しかし新潟の石油王・中野忠太郎(春山)から金に糸目をつけぬ注文が入り、大阪の料亭・若松からの注文、名古屋の料理屋旅館・八勝館や東京の福田家が食器の注文指南も願い出、魯山人は再び総合的雅美表現のアート・ディレクションの立場を得て経済的にも精神的にも立ち直る。失ったのは茶寮経営と機関誌『星岡』の編集権、料理長としての演出の機会だったが、昭和十三年六月には雑誌『雅美生活』を創刊する。

魯山人が茶寮を追放された時点で機関誌『星岡』の実質的編集長で魯山人派だった瀧波善雅も茶寮を追放され、しばらく星岡窯に身を寄せた。実質的料理長の板場主任・松浦沖太も辞め、追放劇の首謀者だった某も居心地が悪くなって、従業員の何割かを引き連れて目黒での料亭開店を計画して茶寮を退職。従業員や食器の調達がままならなくなった星岡茶寮は大変化を余儀なくされる。

日中戦争が拡大する昭和十五年になると東京市内には「ぜいたくは敵だ!」の看板が立ち、料亭などでの米飯提供が禁止され、魯山人が開いた白木屋地下売場での珍味コーナー・山海珍味倶楽部も一年で閉店、雅美活動は急速に制限されていく。しかしこの時期までの魯山人の活動は日本精神礼賛(桃山文化礼賛)に彩られてかつてない昂揚を見せていった。

128 染付詩文扁壺（そめつけしぶんへんこ）

昭和14年（魯山人56歳）ごろの作品。扁壺や壺に書きつけた文言は「千里同風」、「日日是好日」、「天上天下唯我独尊」（経典）などの禅語や、「秋風吹渭水落葉満長安」（あきかぜいすいにふき　おちばちょうあんにみつ）などの漢詩が多く、ついで良寛詩が多い。（幅21.0×高20.2cm）

129 総織部便器（そうおりべべんき）

昭和13年（魯山人55歳）の作品。名古屋の料理屋旅館（現・料亭）・八勝館の増築祝いに魯山人が贈った便器とタイル一式は、主人・杉浦保嘉の「お客様からお金をいただかないものにお金をかける」という哲学とよく合っていた。（径40.0×高87.5cm）

＊解雇劇には細野燕臺も一役買ったといわれている。法的なことを嫌う魯山人は茶寮の資産の全てを共同経営者・中村竹四郎にしていたことが仇となった。
＊料理長という肩書きは魯山人のみ。その下に実質的料理長の板場主任がいた。
＊『雅美生活』はしかし、早々と同年末に廃刊の憂き目に遭った。

73　第三期「星岡窯」時代［昭和12年〜昭和16年］

130 志野雪笹文四方皿(しのゆきざさもんよほうざら)

昭和16年(魯山人58歳)ごろの作品。雪笹文作品は昭和10年代から晩年にかけてたくさん作った。10年代はおもに四方皿で、まもなく粘土玉をつぶして反らせた小皿の意匠となる。笹の表現もしだいに変化し、自由で鷹揚なものになっていった。(縦横19.5×高3.7cm)

131 赤呉須さけのみ(あかごすさけのみ)

昭和15年(魯山人57歳)ごろの作品。魯山人は明の呉須赤絵の中でも赤玉手をとくに愛でた。馬上盃にも赤玉手の優品があり向付もたくさん作っている。どれも無心な絵付けで、心地よさが伝わってくる作品ばかりである。(径4.8×高2.9cm)

132 伊賀竹花入 (いがたけはないれ)
昭和12年 (魯山人54歳) ごろの作品。台湾銀行の記念品として注文を受けた作品。評判がよく、戦後まで同形の作品を作り続けた。伊賀のほかに瀬戸や備前のものがあり、筒が太いものなど意匠が異なったものもある。また、寝かせた形では織部作品がある。この時期の大量注文品には染付吉字鉢、福字皿、雲錦大鉢、刷毛目鉢などもある。(径10.5×高27.0cm)

133 染付尊式花入（そめつけそんしきはないれ）
昭和15年（魯山人57歳）ごろの作品。「尊」とは中国の殷、西周時代に用いられた青銅の酒器のことで、胴部が膨らんで口がラッパ状になっているものが多い。バリエーションがあって、この作品のように膨らみが小さくずんどうに近い形のものもある。形が気に入ったのか戦後も作っている。ラッパ状の作品も『雅美生活』（昭和30年10月号）に載せている。（径12.6×高26.5cm）

134 染付双禽文壺（そめつけそうきんもんこ）

昭和16年（魯山人58歳）ごろの作品。魯山人の染付大壺といえば詩文を袋文字で書いたものか、このような禽文が多いが、どの場合も潔く発止とした爽やかな作品になっていて魯山人芸術の一峰を成す。この手にはさまざまな大きさがあり、口紅を施したものやそうでないものなどバリエーションが多い。（径37.5×高25.0cm）

135 鉄絵葡萄文碗(てつえぶどうもんわん)
昭和15年(魯山人57歳)ごろの作品。魯山人が明の「染付葡萄文鉢」を写したのは昭和初期のことである。それからまもなく魯山人の葡萄文の表現は日本的なものに変わっていく。したがって葡萄の画を見るだけで魯山人の美意識の変遷が見えてくるところがある。(径10.7×高14.3cm)

136 染付吹墨手蟹之絵平鉢(そめつけふきすみでかにのえひらばち)
昭和14年(魯山人56歳)ごろの作品。吹墨は明の古染付や初期伊万里のものが知られ、見込に不老不死の象徴である「兎」が描かれたものが多い。これを「月兎文(げっともん)」といって珍重するが、魯山人の場合は福字や大好物の蟹を描いた。また吉字を書いた吹墨の平向も昭和10年代から戦後にかけて作っている。(径31.6×高6.2cm)

137 白鷺耳付水指（しらさぎみみつきみずさし）
昭和15年（魯山人57歳）ごろの作品。仁清や乾山の作風を彷彿とさせる作行きである。異なるのは色遣いを控えてモノトーンの世界にしているところ。裏面には白鷺が描かれ、嘴は水指の耳に仕立てられた小魚を狙っていて、物語性を持つ作品に仕上げている。耳や摘みになっている小魚とよく似た箸置も魯山人は作っている。（径15.3×高20.7cm）

138 辰砂葡萄台鉢（しんしゃぶどうだいばち）

昭和16年（魯山人58歳）ごろの作品。いわゆるコンポート（果物鉢）である。コンポートは明治、大正期に輸入され、ガラス製のものが流行った。魯山人はそれを陶器で作って見せたわけである。見込にはやや写実の面影を残した葡萄の絵、太い脚部には織部釉が掛かっている。伝え聞くところによると、魯山人はこういう器にメロンなどをのせて運び、客の前で手早く切ってフォークをグサリと刺し「さあどうぞ」とやった。そんなふうにされると客はすぐに食べざるを得なかったが、口に入れると冷えたメロンはまさに食べごろで最高の味だった。野趣に富んだこの演出に、客たちは皆感嘆したという。（径24.0×高16.2cm）

139 織部桶鉢（おりべおけばち）

昭和16年（魯山人58歳）ごろの作品。乾山の「水草手桶水指」に刺激された作陶である。乾山の場合は水指だから蓋があるが、魯山人は蓋をつけず、胴に脹らみをもたせて花入とした。乾山は染付の流水に錆絵で水草を描いているが、魯山人は織部の色彩を生かし、土色を山に見立て松林を配して異なる風情を求めている。乾山より単純にして近代的、絵心では互いに拮抗している。このようなふっくら形の水指は明代の景徳鎮で作られ、室町から安土桃山時代にかけて、とくに祥瑞手（染付）が多数もたらされた。（径22.0×高30.3cm）

140 色絵文字皿（いろえもじざら）

昭和14年（魯山人56歳）ごろの作品。昭和10年代の半ばは魯山人にとって「色絵の時代」でもあり、大皿をキャンバスにさまざまな画題や詩文を描いた。袋文字で書かれたこの文言は、陸機（西晋の詩人。261〜303年）の『辯亡論』（君子論の一種）中の一句「行高於人衆必非之」（行い人よりも高ければ衆は必ずこれを誹る＝出る杭は打たれるの意）で、魯山人はこの文言を好んだ。自分の身の上と重ねていたかもしれない。頒布会用の濡額などにもこの文言をよく刻った。（径28.2×高3.4cm）

141 色絵蟹文中鉢
(いろえかにもんちゅうばち)

昭和10年代半ば(魯山人50代後半)の作品。蟹が好きになったのは北陸での食客時代に鯖江や山代温泉や金沢で味を覚えたからだろうか。それとも造形的な魅力からか。以来魯山人は晩年まで蟹に拘泥する。蟹の姿はしだいに単純化しつつも、より蟹の特徴を捉えたものになっていく。(径30.0×高7.0cm)

＊参考資料=「染付蓮形向付」のための魯山人の絵付けメモ中の蟹。似たものは昭和9年発行の『北大路家蒐蔵古陶磁展觀圖録』に見える。

84

144 倣古伊賀水指（ならいこいがみずさし）

昭和16年（魯山人58歳）ごろの作品。「倣」とは魯山人自身による命名である。穴窯のやや火前に近いところに詰めたようである。窯に入れてからの作品は、どんなに炎の道を計算して窯詰めしても結果はなかなか読めない。上がりは偶然性に委ねられる。魯山人はそれを「美神に跪く」と言った。とはいっても、誰もができるかぎりの努力をする。自然に灰釉が掛かって流れたような風情を求めて、陶工は灰をまぶした布海苔を器胎に塗りつけて窯入れしたりするが、魯山人もそうしたと元星岡窯の職人・山本興山から聞いたことがある。(径20.3×高17.0cm)

142 青織部釉菊鉢（あおおりべゆうきくばち）／右頁上

昭和16年（魯山人58歳）ごろの作品。見込を星岡窯の窯印で埋め、縁を輪花風に仕上げたこの織部の藍色は奥深く、昭和10年代半ばの魯山人らしい魅力的な作品となっている。織部作品の大半は信楽土である。(径28.3×高7.0cm)

143 総織部櫛目寿文四方隅切平鉢
（そうおりべくしめことぶきもんよほうすみきりひらばち）／右頁下

昭和16年（魯山人58歳）ごろの作品。櫛目の寿字作品はいろいろ作ったが、筆による寿字作品は稀である。総織部は器胎に何かしらの凹凸をつけて緑色の変化を求めるのが常套だったが、ここでは櫛目と信楽の鉋を使った「削ぎ目」の手法にヒントを得たらしい魯山人の独創的表現である鉋目のみですませている。(縦22.6×横22.7×高4.2cm)

145 染付詩文大花入 (そめつけしぶんおおはないれ)
昭和16年(魯山人58歳)ごろの作品。大壺に気に入った詩文を書き入れるのは魯山人の好むところであり独壇場でもあった。
(径25.0×高34.0cm)

146 青織部大兜鉢（あおおりべおおかぶとばち）

昭和15年（魯山人57歳）ごろの作品。兜を逆さにしたような形であるところからこの名がある。これは魯山人が作った兜鉢の中でも最大級のものである。（径42.5×高19.1cm）

147 金襴手良寛詩鉢（きんらんでりょうかんしばち）

昭和15年（魯山人57歳）ごろの作品。魯山人が良寛に傾倒し「良寛様」と呼びはじめたのは茶寮を追放されて2年後のことである。わかもと本舗の長尾夫妻や東京火災保険社長の南完爾、黒田風雅陶苑（のちの黒田陶苑）の黒田領治らに助けられ一息ついた魯山人は、良寛研究者の相馬御風から新潟の旅館兼骨董商の平安堂に良寛の傑作があると聞いて出かけ、今でいう5、6千万円ほどの書を手付けも渡さず持ち帰ってしまう。仲介をした御風は支払ってもらえないのではないかと真っ青になったという。しかし魯山人は何年かかけてこれを支払い、良寛の臨書に明け暮れる日々を過ごす。この時期は陶器にも良寛詩と良寛風の筆遣いが増えた。（径18.0×高7.3cm）

148 赤呉須独楽蓋向付（あかごすこまふたむこうづけ）

昭和14年（魯山人56歳）ごろの作品。明の古赤絵を超えたといわれる赤呉須を作り出した山越弘悦が星岡窯に入所し、以後魯山人の赤絵は格段の美しさと風情を見せる。魯山人は独楽文が気に入っていたようで、同様の汲出し茶碗をたくさん作っている。（径12.0×高8.3cm）

150 吉字染付吹墨六角向付（きちじふきずみろっかくむこうづけ）
昭和13年（魯山人55歳）ごろの作品。吹墨の向付は五角形や八角形のものも作っている。見込に「吉」や「大吉」を書いた皿は中皿や小皿に多く、縁が鉄釉で刻字のものがあり、戦後は志野でも作っている。(径14.8×高1.8cm)

149 古九谷風双魚文皿（こくたにふうそうぎょもんざら）
昭和13年（魯山人55歳）ごろの作品。同じ縁の意匠で扇絵のものもある。(径14.8×高1.1cm)

151 色絵椿文飯茶碗
（いろえつばきもんめしぢゃわん）
昭和15年（魯山人57歳）ごろの作品。魯山人の飯茶碗はぼてっとしたものが多いが、この碗は珍しく薄手で、茶碗蒸し用など別の目的に作ったように思われる。(径10.8×7.7cm)

89　第三期「星岡窯」時代［昭和12年〜昭和16年］

＊参考資料＝魯山人による「染付貝形皿」のための絵付けメモ中の蝦。

154 色絵魚藻文鮑形鉢（いろえぎょそうもんあわびがたばち）

昭和15年（魯山人57歳）ごろの作品。本歌は明の赤絵「色絵魚藻文鮑形鉢」で、魯山人は天啓赤絵の魅力を十分に咀嚼しつつ見込全体を以て海中の一風景とし、魚や蝦（えび）を生き生きと描いている。意匠化と自然観とが両立した器である。魚文が出たついでに、美食家・魯山人の鯛の話をしておこう。昭和15年7月、盟友・小林一三（逸翁（いつおう）。阪急東宝グループの創始者）が商工大臣になって2尺ばかりの大鯛を届けてきた。魯山人はそれを見て「こんなに大きくては不味くて喰えたもんじゃない、すぐに返してこい。大鯛は恵比寿に持たせておけ」と言ったという。（縦20.5×横30.0×高6.5cm）

152 織部扇面鉢（おりべせんめんばち）／右頁上

昭和10年代（魯山人50代）ごろの作品。扇面鉢は利休七哲の一人・古田織部が好んだといわれ、当時のものとして織部や鳴海（なるみ）織部（白土と赤土の2種類の土をつなぎ合わせ、釉も違え「片身替わり」にした織部焼）のものが遺されている。江戸期では本作と同じ造形のものが乾山の作品中にある。魯山人はこれらの器を星岡茶寮時代に作りはじめ、「鉢の會」で頒布し、茶寮を追放されてからはわかもと本舗の注文で大量に作り、戦後もこしらえた。大型と中型と小型の3種類がある。（奥行22.3×幅24.5×高6.6cm）

153 染付文字鉢（そめつけもじばち）／右頁下

昭和15年（魯山人57歳）ごろの作品。昭和10年代半ばの魯山人の染付の色は他の時期とくらべて艶やかである。（径22.0×高10.0cm）

92

157 雲錦大鉢（うんきんおおばち）

昭和13年（魯山人55歳）ごろの作品。雲錦鉢の魅力は何といっても花鳥風月をテーマに、器の内外に春と秋を描き込んだ着想の豊かさと絵の優美につきる。桜と紅葉を配した雲錦手はもともと琳派、とくに乾山の作で知られるが、魯山人はこの手をこよなく愛し、生涯にいくつも試みている。すべて大作品だったといってよい。だが魯山人の着想は乾山とちがって、見込と胴に桜と紅葉を描いて此岸と彼岸に両季節を望見させつつ、この谷間に何を盛ろうとしたか。魯山人は誰も考えつかないような素朴な食を盛った。団子やおむすびを盛ったのである。さすがは魯山人、あまりにも痛快なイメージではないだろうか。ちなみに雲錦手大鉢の多くはこのあと昭和16～17年に作られている。（径46.8×高22.5cm）

155 黄瀬戸菓子鉢（きぜとかしばち）／右頁上

昭和13年（魯山人55歳）ごろの作品。黄瀬戸は発色が難しく、加藤唐九郎なども難渋した焼物だが、上がりが安定したのは昭和26年ごろだったと魯山人はのちに語っている。（径22.0×高6.0cm）

156 織部釉鉢（おりべゆうばち）／右頁下

昭和13年（魯山人55歳）、盧溝橋事件を契機に戦局が拡大したころの作品。昭和14年になると職人たちのもとに赤紙が届きはじめ、星岡窯は急に閑散としていく。この鉢を焼いたのはその直前のようで、織部の銅緑釉にも深みがある。魯山人にとってはしかし辛い時期でもあった。妻のきよが娘を置いたまま元職人のところへ駆け落ちしたのである。母に捨てられた10歳の娘に魯山人は自分の幼少期を重ね合わせたのだろう、不憫な娘に母は必要と、その年の暮れに料理研究家・熊田ムメと結婚する。が、3か月しかもたなかった。ついで芸者の中道那嘉能と結婚するが、これも1年で破綻。以後魯山人は独身を貫くが、世間はこの矢継ぎ早の結婚の背後に娘の問題があったことを理解せず、ただ揶揄した。身近にいた『星岡』の元編集者・瀧波善雅さえもが、魯山人を「人生の破綻者」と評している。（径32.0×高5.8cm）

158 白磁金襴手碗(はくじきんらんでわん)
昭和16年(魯山人58歳)ごろの作品。新潟・金津の二代目石油王・中野忠太郎から萌葱金襴手をふくむ金襴手作品の制作依頼を受けたのは昭和13年のことで、これはその一つである。当時の魯山人の嗜好はすでに唐物から和物に移っていたが、十数年来の交友と「金に糸目をつけぬ」という中野の熱意にほだされて引き受ける。助手の山越弘悦を手足に使い、数々のテストを行って本歌を超える名品群を完成させたのは翌14年、中野の死の直前であった。(径12.4×高6.0cm)

159 赤玉金襴手向付
(あかだまきんらんでむこうづけ)
昭和13年(魯山人55歳)ごろの作品。魯山人が所蔵していた明・成化年製の赤玉金襴手の写しである。中野忠太郎の依頼に対する手はじめ仕事として作ったようである。(径7.5×高9.0cm)

160 赤絵金襴手碗（あかえきんらんでわん）
昭和14年（魯山人56歳）ごろの作品。一連の金襴手仕事の一つである。（径12.0×高8.0cm）

161 金襴手鉢（きんらんでばち）
昭和15年（魯山人57歳）ごろの作品。見込に染付で「福」字。（径18.7×高7.6cm）

162 萌葱金襴手鳳凰文煎茶碗（もえぎきんらんでほうおうもんせんちゃわん）／左頁上
昭和14年（魯山人56歳）の作品。小山冨士夫（東洋陶磁研究家・陶芸家）をして「魯山人の最高傑作」と言わしめた作品。新潟の石油王・中野忠太郎の依頼に応えたもの。金泥地に文様を掻き出すだけでなく、金地そのものにも玉の圭角（けいかく）（鋭い線）美を求めた魯山人は、金箔を切って貼りつける切金（きりがね）（截金（きりがね）とも）の手法を模索。この技法は伝えられておらずまったくの試行錯誤だったが、赤絵の山越弘悦を助手にして発色と色の固定試験を行いついに成功させる。作業の集中力が並外れたものだったのは依頼者の忠太郎の余命が幾ばくもなかったからである。萌葱金襴手は間に合い、塩原温泉の別荘で闘病中の忠太郎は大いに満足して他界したという。（径8.5×高5.5cm）

163 小岱釉花形向付
（しょうだいゆうはながたむこうづけ）

昭和14年（魯山人56歳）ごろの作品。小岱釉とは熊本県小岱山麓で焼かれた焼物の釉薬のことで、この古窯は加藤清正が朝鮮から陶工を連れ帰って焼かせたという話がある。見込に自分の窯印である「米」を雄しべのように刻み入れてなかなかの佳品であるのに、大量には作らなかったらしくほとんど見かけない。魯山人はさまざまな向付を愉しんで作っていて手が回らなかったのだろうか。（径10.6×高5.0cm）

164 乾山写染付八角向付 (けんざんうつしそめつけはっかくむこうづけ)

昭和16年 (魯山人58歳) ごろの作品。本歌の乾山作品は昭和9年発行の『北大路家蒐蔵古陶磁展觀圖錄』中にあって錆絵だが、それを染付で写した作品であることがわかる。戦後も同手を作ったが、本歌と同じ錆絵のものも作っている。(幅13.0×高3.0cm)

165 乾山写錆絵八角向付
(けんざんうつしさびえはっかくむこうづけ)
乾山をそのまま写した戦後の作品、昭和22年 (魯山人64歳) ごろを、参考としてここで取り上げた。(幅13.0×高3.5cm)

166 染付福字小皿（そめつけふくじこざら）
魯山人は昭和12年（54歳）ごろからわかもとの注文で福字皿を大量に作りはじめる。昭和10年代半ばにはこのような豆皿も作って、これも戦後まで制作した。本作は昭和26年（魯山人68歳）ごろのもの。あえて初出の時期に紹介した。（径9.1×高2.2cm）

167 色絵葡萄絵珈琲カップ（いろえぶどうえこーひーかっぷ）
昭和15年（魯山人57歳）ごろの作品。魯山人が好んだ葡萄文をあしらった愛すべき小品。画もふくめて欧風の作品にはアルファベットの「R」を落款として入れている。（径6.3×高6.4cm）

168 色絵鎬向付（いろえしのぎむこうづけ）

昭和13年（魯山人55歳）ごろの作品。あえて色ムラを作って面白さを狙うところは魯山人の面目躍如たるところで、赤絵であれ呉須であれ、汚く見えるほどのぎりぎりをやることを得意としたが、そこにいささかの作意も感じさせないのが力量である。まねてもこういう風情は出せない。(径7.3×高8.0cm)

169 赤呉須独楽文向付
（あかごすこまもんむこうづけ）／左頁上

昭和14年（魯山人56歳）ごろの作品。この色ムラも抜群で、これをきれいに仕上げたのでは何の風情もなくなる。(径10.8×高5.7cm)

170 赤呉須徳利（あかごすとくり）／左頁下

昭和10年代（魯山人50代半ば）の作品。このように魯山人が赤呉須をきれいに塗るときは、その上に金泥で詩文を書くか、この徳利のように上部を色絵にするか、または銀刷毛目にすることが多い。つねにバランスを考慮しているわけである。それにしてもこのきれいさは魯山人にしては過ぎたるところがある。星岡窯の赤絵を支えた山越弘悦はその後京都で窯をもち、よく似た酒器を作った。しかし山越作品の赤呉須は几帳面に塗られており、しかも色艶があって、似て非なるものである。このことは山越にかぎらず星岡窯に奉職した松島文智にも、大江文象にも共通するところで、つまり魯山人は実直で腕のいい下職人たちを抱えていたということである。(径9.0×高12.0cm)

第三期「星岡窯」時代［昭和12年〜昭和16年］

171 織部箸置(おりべはしおき)
昭和初年〜30年(魯山人40代半ば〜70代はじめ)の型物作品。(左右4.9〜6.0cm)

172〔右上〕白磁箸置(はくじはしおき)・〔他〕織部箸置(おりべはしおき)
昭和初年〜30年(魯山人40代半ば〜70代はじめ)の型物作品。上段写真の作品ともすべて型物で、ほかに都鳥型や双葉型や色絵のものなど数種類ある。(左右4.9〜6.0cm)

173 174 175 赤呉須色絵醬油次
(あかごすいろえしょうゆつぎ)／上段右より2点・中段右
昭和初年〜20年代末(魯山人40〜70歳)の作品。すべて型物で、雨だれ型は高さ8.5〜9.5cm、丸型は高さ7.5cm前後のものが多い。

176 赤呉須銀刷毛目醬油次
(あかごすぎんはけめしょうゆつぎ)／中段左
昭和初年〜20年代末(魯山人40〜70歳)の型作品。寸法は上記の雨だれ型を参照。

177 白磁三彩醬油次 (はくじさんさいしょうゆつぎ)／下段
昭和30年(魯山人72歳)ごろの作品。戦後の作品だが醬油次の比較のためにあえてここで紹介する。魯山人が銀彩を試みるようになったのはおもに昭和20年代末からだが、まもなく銀面上をペルシャ三彩風の絵付けで飾るようになる。30年代に入るとさらに発展して、このように白磁にも応用する。ただしこの手は数が少ない。(左右10.8×高8.6cm)

103　第三期「星岡窯」時代[昭和12年〜昭和16年]

178 筆図（ふでず）
昭和15年（魯山人57歳）ごろの作品。魯山人は生涯で厖大な数の色紙を描いた。（縦27.0×横24.0cm）

179 赤呉須銀彩漢詩文面取筆筒
（あかごすぎんさいかんしぶんめんとりひっとう）
昭和15年（魯山人57歳）ごろの作品。秦の高足玉杯の型にヒントを得たと思われる。魯山人が筆筒を作ったのは良寛熱愛時代とほぼ重なる。したがって良寛詩を書いたものが多い。（径8.5×高13.7cm）

＊魯山人は文房具のうち、少ないながらも硯（織部の陶硯）、漆塗りの硯屏（けんぴょう）、竹製や赤呉須や織部や白磁製の筆筒を作っている。そのうちでも多いのは赤呉須と白磁の筆筒だが、古文房具の蒐集に一定の情熱を傾けた割には制作はそれほど熱心ではなかった。

＊良寛に傾倒する昭和13年以降、扇面画もしだいに無彩色のものになっていくが、このときまではまだ色彩豊かである。

180 握春（あくしゅん）
昭和15年（魯山人57歳）ごろの作品。

181 松林図（しょうりんず）
昭和14年（魯山人56歳）ごろの作品。

182 富貴草（ふうきそう）
昭和15年（魯山人57歳）ごろの作品。

183 景陽妝（けいようそう）
昭和15年（魯山人57歳）ごろの作品。

184 果物図（くだものず）
昭和14年（魯山人56歳）ごろの作品。

185 柿図（かきず）
昭和14年（魯山人56歳）の作品。

第三期「星岡窯」時代［昭和12年〜昭和16年］

186 婦人図（ふじんず）

昭和10年代半ば（魯山人50代後半）の作品。酩酊すると爪楊枝やちり紙に絵の具をつけて即興画を描いた魯山人だが、これはその1枚。（縦26.5×横23.5cm）

187 也是（これなり）

昭和12年（魯山人54歳）ごろの作品。也是とは妄執を一刀両断する禅的世界の言葉。『碧巌録（へきがんろく）』や『臨済録（りんざいろく）』中の「洞山の麻三斤（まさんぎん）」や雲門の「乾屎橛（かんしけつ）」のように、「如何なるか是れ仏」と問われ、即座に手元の「麻三斤」や「乾屎橛」と答える。これが「是なりの絶対的世界」であり、魯山人はこのような捉え方の中で生きたいと切望していたのだろう。（幅19.5×高40cm）

188 清風帖・南瓜の図（せいふうちょう・かぼちゃのず）
昭和10年代（魯山人50代）、おそらく昭和10年代後半。星岡窯は横須賀海軍基地に近く特別警戒地域に指定されていたので昭和18年の後半から21年まで窯焚きを禁じられ、魯山人は漆芸と濡額の制作に力をそそぎつつ合間に画を描く日々だった。この画帳はそのころか、あるいはその少し前のものと思われる。（縦30.0×横42.0cm）

189 大明製染付鉢図（だいみんせいそめつけばちず）
昭和16年（魯山人58歳）ごろの作品。（縦40.0×横50.8cm）

191 富士樹海図（ふじじゅかいず）

昭和15年（魯山人57歳）ごろの作品。右上の賛「仰之弥高」は、『論語』第九、子罕の「顔淵喟然として嘆じて曰く、之を仰げば弥高く…」からの引用。文言の意味は「孔子の弟子である顔淵（顔回。孔門十哲のうち随一の俊才）が嘆じて言うには、先生を仰げばいよいよ高く…とてもとても及ばない」で、魯山人は富士山を孔子に見立てて画賛を添えているのである。魯山人の漢詩の教養は金沢生まれの細野燕臺の指導による。燕臺は大酒豪で知られ、中国軟文学の泰斗であり、論語にも詳しく、伊東深水など多くの人に漢学を講じた。福田大観時代の魯山人に須田青華や太田多吉など北陸の数寄者たちを紹介し、大きな影響を与えた人である。その燕臺を魯山人は昭和3年、星岡茶寮の顧問として招き、自分が前年まで住んでいた鎌倉・明月院傍の家を世話、燕臺はそこを終の棲家とした。二人は昭和11年ごろ喧嘩別れしたが、魯山人の最晩年にややよりを戻した。本作品だが、画風や論語の趣味から昭和15年ごろとしたものの、落款は戦中戦後のものに近く、制作年代の同定が難しい一作である。（縦27.0×横24.0cm）

190 年魚図（あゆず）／右頁下

昭和15年（魯山人57歳）ごろの作品。良寛に傾倒するようになった昭和13年以降落款に朱を用いることがしだいに減り、戦後ではほぼ墨印となった。このころ魯山人はその理由を「光悦も乾山も、心高い桃山の画人たちは印肉を使っていない」と述べている。（縦39.8×横51.3cm）

192 葡萄籠図（ぶどうかごず）

昭和14年（魯山人56歳）ごろの作品。昭和13年から良寛に傾倒しはじめた魯山人の画は昭和15〜16年ごろからしだいに墨絵風(モノトーン)のものになっていく。葡萄図もしかりで、この画ではその傾向が出はじめている。（縦36.4×横45.4cm）

193 寄せ書画帖
（よせがきがじょう）

昭和10年代（魯山人50代）半ばごろの作品。魯山人が豆画帖を描くようになったのは昭和初期からである。豆画帖という文化は江戸時代に流行、江戸初期では狩野探幽、後期では琳派の酒井抱一(ほういつ)のものが知られている。江戸時代後期になるとこの延長線上に豆本文化が生まれたが、豆画帖はしだいに衰退、豆本文化のほうは戦後に大流行を見た。豆本文化はヨーロッパのほうが古く、グーテンベルクにはじまる。（縦7.5×横23.4cm）

194 松林図 (しょうりんず)

昭和14年 (魯山人56歳) ごろの作品。対象を静観して心の赴くままに筆をとることは難しい。対象との間に心の交わりを持ち、その他の感情の一切を捨離して筆や篦(へら)を持つことができれば、それが絵であれ、書であれ、粘土玉であれ心が宿る。稚拙に見えても豊かな心が巧拙を超えて見る者の心を動かす。芸術作品はつまり、それ自体が目的なのではなく、あくまでも依代(よりしろ)なのである。(縦36.8×横64.6cm)

195 草花絵色紙 (くさばなえしきし)
昭和16年 (魯山人58歳) ごろの作品。
(縦26.6×横23.4cm)

第三期「星岡窯」時代 [昭和12年～昭和16年]

十字街頭乞食了八幡

196 良寛詩屏風（りょうかんしびょうぶ）

昭和16年（魯山人58歳）ごろの作品。良寛に傾倒しはじめて3年目ごろ、良寛作品の蒐集に明け暮れていた時代の作である。読み下しは以下のとおり。「十字街頭を乞食し了り　八幡宮邊り方に徘徊す　兒童相見て共に相語る　去年の癡僧今又来ると」（意訳＝町の四つ辻を托鉢し終わり、八幡宮のあたりを歩きはじめたとき、私の姿を見つけた子どもらが、互いに顔を見合わせながら「ほら、去年の馬鹿坊主がまた来てるぞ」と言い合うのであった）。ちなみに魯山人の良寛の臨書は戦後まで続き、訪日したロックフェラー三世夫人がそれを見て感激、作品を求められた魯山人は喜んでプレゼントしている。日本の文字がわからない夫人が熱心に求めてくれたのが嬉しかったのだろう。（縦153.0×横356.0cm）

＊参考＝王羲之の『集字聖教序』(しゅうじしょうぎょうじょ)から筆者が個々の字を抜き出し並べてみた。臨書の様子がわかる。

114

197 百川異流同會海(ひゃくせんながれをことにしてかいするうみはおなじ)
昭和18年(魯山人60歳)ごろの作品。「すべての現象は本源につながっている」の意。『禅林類聚』を典拠としつつ、魯山人は他にもやや異なった字句で揮毫しているが、この書は書聖・王羲之の『集字聖教序』から学んだ書風である。(縦30.2×横167.0cm)

198 天上天下唯我独尊(てんじょうてんげゆいがどくそん)
昭和15年(魯山人57歳)ごろの作品。この文言は傲慢を語ったものではなく、個の尊厳を表明した言葉だが、どうしたことか世間では傲岸不遜な言葉と誤解され、魯山人にぴったりの言葉だと思われている。まことに嘆かわしいかぎりである。(縦23.7×横71.0cm)

第三期「星岡窯」時代[昭和12年〜昭和16年]

199 夢境（むきょう）

昭和16年（魯山人58歳）ごろの作品。このような悠々とした豊かな書風が多くなるのは昭和10年代も半ばを過ぎてからである。福田海砂にはじまり、福田大観、北大路魯卿、北大路魯山人と名乗った魯山人は、晩年になると書画の落款を「魯山人」のほか、「夢境」、「無境」、「旡境」あるいは「ロ」に変えていく。落款は墨印が多くなり、戦中になるとこのように朱印を捺したものは珍しくなる。（縦130.0×横30.6cm）

200 **安心在一枝**(あんじんひとえだにざいす)
昭和15年(魯山人57歳)ごろの作品。一枝を選びきって茶室を飾ることができれば茶室は一宇宙と化し、すなわち安心(＝不動心)が満ちるの意だろうか。あるいはこの世に幾多の枝があろうが安らぎは一枝に身を置くことにあるという意か。それとも安心立命のことか、出典は不明。(縦27.0×横24.0cm)

201 **千里同風**(せんりどうふう)
昭和15年(魯山人57歳)ごろの作品。千里先まで同じ風が吹き、世は太平であるの意。魯山人はこの文言を扁壺などにしばしば書きつけた。文字面が好きだったのではないかと思われる。(縦26.0×横23.6cm)

202 松風（しょうふう）
昭和13年（魯山人55歳）ごろの作品。松風は茶の湯の煮える音であり、幽寂を表す。寒山詩にいう「微風幽松を吹く」の世界である。（縦34.5×横61.8cm）

118

203 閑林 (かんりん)
昭和13年 (魯山人55歳) の作品。閑林は静かな林のこと。空海は『後夜仏法僧を聞く』の中で「閑林独座す草堂の暁　三宝の声一鳥に聞く　一鳥声有り人心有り　声心雲水ともに了了」(座禅瞑想の中、自然と人心とが溶け合い、仏の本願を観るの意) と述べているが、そのような境地を指す。(縦40.4×横67.8cm)

204 天上天下唯我独尊 (てんじょうてんげゆいがどくそん)
昭和14年 (魯山人56歳) ごろの作品。(縦14.6×横45.3cm)

205 林麓居（りんろくきょ）
昭和14年（魯山人56歳）ごろの作品。浄処に住まいするの意。アランニャとは市井から500弓の距離、俗世を離れて近からず遠からず。ちなみに清・光緒年間の『岢嵐州志』（岢嵐は山西省の県名）にこの言葉が見える。同じ濡額は昭和18年にも作っている。（縦36.0×横106.5cm）

206 緑塵（りょくじん）
昭和12年（魯山人54歳）ごろの作品。塵とは抹茶のこと。転じて、緑葉の生命と大自然観を賛美した言葉と取れる。茶商の店先に掲げるものなら落款があるはずだが、ないところを見ると露地の腰掛待合に掲げる額として作られたのではないだろうか。（縦43.0×横53.2cm）

207 清泉（せいせん）
昭和12年（魯山人54歳）ごろの作品。清泉とは偏見のない純粋な眼、あるいは無垢な心のこと。この作品のように筆順を生かして重ねるように立体化して刻るようになったのは大正13〜14年、40歳代の前半からである。陶器に書きつける袋文字もほぼ同時期にはじめており、魯山人にとって大正末期は新しい文字表現を案出した特別な時期だった。
（縦43.5×横70.0cm）

208 紅葉絵四方桐盆（もみじえよほうきりぼん）
昭和16年（魯山人58歳）ごろの作品。数は少ないが、同じような意匠の桐盆や桐の茶箱は昭和20年代の半ばにかけて作っている。大半は注文に応じたもので、白木に朱で梅花や紅葉をあしらい、塗りのものは少ない。（縦横19.7×高3.0cm）

【第四期　戦中時代】［昭和十七（一九四二）年～昭和二十（一九四五）年］

日中戦争から太平洋戦争へと戦局が拡大するにつれ、星岡窯の職人たちは徴兵や徴用にとられて魯山人の作陶活動は極めて制限されていった。かつて五十名もいた星岡窯は昭和十七年九月時点で五名。国から受けていた特配の薪も底をつき、昭和十八年には屋敷内の大きな松を一本伐ってようやく一窯焚いている。当時在窯した山本興山（一九一八年生まれ。当時二十五歳、予備役）によれば、近くの日本光学へ探照灯の反射鏡研磨に徴用される毎日だったという。このとき焼いたのは織部や志野、黄瀬戸などの小品、「春夏秋冬」と揮毫した磁器鉢、東条英機に贈る「米英撃滅」と揮毫した汲出し茶碗、北陸の数寄者から注文を受けた抹茶茶碗や水指など、茶陶関係をふくむ登窯一袋分、約二百点だった。

戦時においても魯山人の食卓は潤っていた。館山・洲ノ崎航空隊の嘱託となった黒田領治（初代黒田陶苑店主）が海軍航空隊のビールを差し入れたり、宮内省の大膳寮に就職していた星岡茶寮の元・板前が食材を差し入れたからである。技術主任で会計係兼務の松島文智が一計を案じ、同年九月、かつての顧客宛てに新作の書画、陶器、濡額、篆刻などの頒布申込書を送った。しかし濡額の仕事などが得られただけで、陶器は北陸在の支援者・山田了作（筆者の父）が世話した茶陶の注文にほぼかぎられた。山田はこの仕事を助けるために前述の山本を星岡窯に送り込んでおり、この山本の証言によって戦時中の魯山人の生活の詳細がわかるのである。

魯山人は母屋（現・春風萬里荘）を人に貸し、自らは行在所（慶雲閣）に退いて家賃収入で食いつなごうとした。しかし収入の大半を画や漆器や濡額などの材料費に充てたため、客に茶菓子も出せない日々だった。この時期、日本画家の須田霞亭（当時六十歳前後）が魯山人の絵具を作るために星岡窯に住みついている。

昭和十九年、海軍航空隊から食器の注文を受けたことで大量の薪を確保できたが、横須賀海軍基地に近い星岡窯は特別警戒地域に属しており長時間煙を出す窯焚きができなかった。魯山人はひたすら篆刻や書画を成し、あるいは北陸から呉藤友乗親子や辻石齋、金沢から遊部重二などの塗師を、名古屋から蒔絵師の稲塚芳朗を呼び寄せて漆芸に精を出した。漆塗りのテーブルや膳や盆、椀など、面目躍如たる作品が作られたのはおもにこの時期である。また鳩居堂と提携して一字何円で篆刻（款印）の注文を受けたりしたが、これらの印には側款が刻まれなかったのでその全貌は不明である。

昭和二十年、東西星岡茶寮は空襲で灰燼に帰した。そのとき魯山人は「俺に弓を引くような真似をするからだ」と言ったというが、真偽のほどは明らかではない。東京空襲は魯山人が青年壮年期にかけて作った数十もの濡額と陶磁器作品を灰にした。

**「汲出し茶碗」とは小ぶりの湯呑み茶碗。
「行在所」とは天皇の行幸時の休憩所。

209 飾棚図屏風（かざりだなずびょうぶ）

昭和17年（魯山人59歳）ごろの作品。構図の微妙、絵のもつ愉しさが溢れている。昭和18年、魯山人は経済的理由から母屋を帝国臓器製薬社長の山口八十八に貸して家賃収入でしのぐことになり、邸内の慶雲閣（昭和３年、二度目の久邇宮邦彦殿下ご夫妻ご台臨のために高座郡から明治天皇の行在所を移築。当初は「慶雲館」と呼んでいた）に移り住む。この住居の玄関口を入るとまず８畳ほどの部屋があって、魯山人は三隅に卓を巡らせてそこを自作品の展示場にしていた。ほんとうはこの屏風絵のように飾りたかったのである。つまりこの絵は魯山人の理想の飾棚で、よく見ればわかるが、自作品かあるいは自分がこれから作りたいと思っている桃山風の器を並べている夢の飾棚図なのである。（縦166.2×横184.0cm）

210 瀬戸黒茶碗(せとぐろぢゃわん)
昭和18年（魯山人60歳）の作品。戦時中に星岡窯に奉職した山本興山によれば、魯山人が窯に火を入れたのは昭和18年の1回きりで、茶陶が主だったという。このとき瀬戸黒や織部黒の茶碗に挑戦したが、点数はわずかだった。その多くは筆者の父をとおして富山の茶人・砂土居次郎平の依頼に応えたものである。本作品は釉掛けのさいの指あとが景色になっている。魯山人の瀬戸黒作品は昭和初期の古瀬戸発掘による成果を踏まえたもので、かなり作っている。(径12.0×高6.9cm)

211 紅志野沓茶碗
（べにしのくつぢゃわん）
昭和18年（魯山人60歳）の作品。歪みが大きく茶筅を振ることが難しいが、火色に艶があり、その美しさは格別である。世間には魯山人の茶碗は下手という評価があるが、上の瀬戸黒といいこの沓茶碗といい、実際に手にとってみれば評価は変わるはずである。
(径11.2〔8.0〕×高7.3cm)

124

212 粉吹茶碗（こふきぢゃわん）

昭和18年（魯山人60歳）の作品。粉吹は粉引とも。端正で上がりのいい茶碗で、昭和初期の粉引茶碗にくらべて格段の進歩がある。(径15.0×高6.5cm)

213 鼠志野茶碗
（ねずみしのぢゃわん）

昭和18年（魯山人60歳）の作品。檜垣文（ひがきもん）をあしらった小振りの佳品。魯山人は荒川豊蔵や加藤唐九郎のように、大振りで武家風の茶碗を作らなかった。魯山人の憧れは豊蔵や唐九郎のように桃山へ直に回帰することでは必ずしもなかったようである。光悦や光琳、乾山など琳派への強い共感を持っていたからだろう。(径11.4×高6.7cm)

214 高麗堅手茶碗
（こうらいかたでぢゃわん）

昭和18年（魯山人60歳）の作品。高台の指あとが景色を作っている。魯山人の茶碗には展覧会出品作品などの例外を除いて基本的に窯印がない。魯山人は信楽土とともに鶏龍山の土を愛した。（径12.1×高8.2cm）

215 黄瀬戸筒茶碗
（きぜとつつぢゃわん）

昭和18年（魯山人60歳）ごろの作品。（径9.0×高9.8cm）

216 黄瀬戸香合（きぜとこうごう）
昭和10年代後半（魯山人50代）ごろの作品。（径6.0×高2.8cm）

217 土釜・利根坊耳を作る
（どがま・とねぼうみみをつくる）

昭和18年（魯山人60歳）ごろの作品。天ぷら屋でたまたま隣り合わせになって歓談、以後魯山人と親しくつき合うことになった利根ボーリング社長の塩田岩治（いわじ）は、戦中、水事情が悪かった星岡窯の地下水汲み上げに尽力、その後は支援者となった。これは魯山人作の釜に利根坊（塩田。利根ボーリングにかけてそう呼んでいたのであろう）が耳をつけた古瀬戸風（鉄釉）作品で、同じ調子の蓋だと凡庸になってしまうところを土見せ（つち）のアンバランスな蓋をつけたことで平凡を脱している。塩田の没後、夫人がすべての作品を世田谷美術館に寄贈して「塩田コレクション」になっている。（径20.4×高13.8cm）

218 織部輪花大鉢(おりべりんかおおばち)

昭和17年（魯山人59歳）ごろの作品。昭和17年といえば日本はミッドウェー海戦に敗れ、ガダルカナル島を放棄、にわかに暗雲が立ちこめた時期である。星岡窯は徴用で職人たちが少なくなっていた。そのような中でのダイナミックな作品で、魯山人の意気軒昂が伝わってくる。深みのある織部の発色はこのあと一時途絶え、戦後の昭和22〜23年ごろになって復活したが、それは職人たちが復員してきたことと関係があるのだろう。(径40.0×高12.5cm)

219 白磁色絵酒杯（はくじいろえしゅはい）
昭和17年（魯山人59歳）ごろの作品。極めて単純だが美しい酒杯で、大小、口作りなどに数種類のバリエーションがある。白磁系はとくに、成型は職人、絵付けは魯山人のものが多い。（〔左〕径4.4×高4.2cm 〔右〕径4.2×高4.3cm）

220 色絵金彩武蔵野文鉢（いろえきんさいむさしのもんばち）
昭和10年代後半（魯山人60歳前後）の作品。（径20.0×高11.5cm）

130

221 藤花図（ふじばなず）
昭和17年（魯山人59歳）ごろの作品。色の使い方、構図ともに申し分ない雅美に溢れた作品。後期に入るとかつてのような細密描写ではなく、このように柔らかいトーンが画面に漂うことが多くなる。（縦141.2×横147.0cm）

222 水甕図屏風（みずがめずびょうぶ）
昭和17年（魯山人59歳）ごろの作品。気に入った陶器を画中に描く悦びを知ったのはこの時期のようである。魯山人はこのころ、同じように陶器のある情景を描く小倉遊亀に親近感を抱いたらしく、遊亀の絵を買おうとしたことがある。（縦166.2×横184.0cm）

223 良寛詩讚手まり絵（りょうかんしさんてまりえ）

昭和16年（魯山人58歳）ごろの作品。良寛に傾倒して数年後の作品。良寛詩「袖裏繡毬直千金　謂吾好手無等匹　箇中意旨如問　一二三四五六七（しゅうりのしゅうきゅうあたいせんきん　われはおもうとうひつなしと　こちゅうのいしをとわれれば　ひいふうみいよいむな）」の背臨である。背臨とは手本を見ずに記憶で書風を真似ること。臨書には他に形臨、意臨がある。詩の意味は手毬をつくるのは誰にも負けない、人にその要領を問われれば「ひいふうみいよとつくことだ」で、無心に生きる己の生き方を手毬に託して述べているのである。魯山人は良寛の書をどれくらい真似ているかというと、背臨を以てじつに自由に書いている。良寛の同書とくらべて大いに異なるのは、ハネや払イや抜キや止メの部分で、一つ一つの文字でいえば起筆は良寛でも収筆は魯山人になっている。魯山人の癖ともいえるこの収筆法は他の書作品にも共通していて、魯山人の書の大きな特徴になっている。（縦23.5×横26.5cm）

224 去来讚なまこ図（きょらいさんなまこず）／左頁下

昭和16年（魯山人58歳）ごろの作品。去来の「尾頭乃ミところもなき海鼠哉」（おがしらの　みところもなき　なまこかな）という句を添えている。正しくは「尾頭乃こゝろもとなき海鼠哉」か。（縦26.4×横23.5cm）

133　第四期 戦中時代［昭和17年〜昭和20年］

225 朝暾映嶽(ちょうとんえいがく)

昭和17年(魯山人59歳)ごろの作品。朝暾とは朝景色のこと。青木木米に「兎道(宇治)朝暾図」があるが、魯山人は木米が好きだったからか、あるいはこの古い画題に自分も挑戦しようと考えたのか。富士を強調してやや不自然なのは、手前の低山を空気遠近法(色調による遠近法)によって描きながらも富士には応用していないからで、逆にいえばそれが魯山人の捉え方になっているともいえる。(縦62.0×横87.0cm)

226 椿一輪挿図(つばきいちりんざしず)

昭和17年(魯山人59歳)ごろの作品。昭和初期から10年ごろの精密な筆遣いで描いているので制作年代の同定が難しいが、落款を見るかぎり戦時のあり余る時間の中で描かれたものと思われる。椿は葉を活けると言われるように、挿すのが難しい花である。(縦35.3×横32.5cm)

227 猫図（ねこず）

昭和18年（魯山人60歳）ごろの作品。魯山人は動植物を愛した。邸内の柿の木には「実を採ってはなりません（風情がなくなるから）」との札を立て、錦秋を愉しんだ。そして猫や犬だけでなく書聖・王羲之に倣って池に鶩鳥（あひる）を放し、四季折々の花で星岡窯を飾り、住居の内外でさまざまな禽獣を飼った。これは魯山人が可愛がっていた猫である。左上の画賛は北宋の詩人蘇東坡（蘇軾）の「養猫以捕鼠　不（可）以無鼠而養不捕之猫…」（猫を養うのは鼠を捕うを以てなり。鼠なくして捕らえざるの猫を養うべからず…）だが、脱字をあとで補ったり相変わらずである。蘇東坡はこのあと、犬を飼うのは泥棒が来たとき吠えてもらうためだと続けるが、魯山人の場合はただ愛玩するばかりで、犬猫に何かを求めることはしなかった。父から聞いた話だが、魯山人は立派なメスの血統犬を飼っていた。「たか丸」と言ったか犬の名前はもはや定かではないが、その愛犬を職人だったか通いで助手を務めていた吉田耕三（のちに東京国立近代美術館主任研究官）だったかが離してしまい、雑種と交わったことを知って激怒。「お前はクビだ！」と叫んだり、獣医を呼ぶやら相当荒れたという。戦中か戦後まもなくの話だったと思う。（縦27.0×横24.0cm）

228 猫図（ねこず）

昭和17年（魯山人59歳）ごろの作品。上の作品の1年前に描かれた大判のエスキース作品。上の作品とくらべると、このときはまだ子猫だったようで、機会あるたびに愛猫のスケッチをしていた様子が窺える。（縦73.0×横87.0cm）
＊『北大路魯山人素描集』（五月書房）より転載。

第四期 戦中時代［昭和17年〜昭和20年］

229 漆絵桐文円卓（うるしえきりもんえんたく）

昭和18年（魯山人60歳）ごろの作品。戦時中、薪が不足して窯焚(かまた)きが思うようにできないころ、塗師の遊部石齋や稲塚芳朗や呉藤友乗親子らを呼んで漆芸に専心した。(径127.0×高33.0cm)

230 桃山風漆絵椀（ももやまふううるしえわん）

昭和19年（魯山人61歳）ごろの作品。優雅でたっぷりとしており、戦時下の魯山人の意気軒昂が偲ばれる。(径13.7×高12.1cm)

231 銀地色螺子文大平椀（ぎんじいろねじもんおおひらわん）
昭和19年（魯山人61歳）ごろの作品。没後数年で開催された展覧会では「いとめ菊絵煮物椀」と紹介された。平形(ひらなり)の大椀でこれだけダイナミックな作品はあまりない。蓋を開けると色とりどりの豊饒が盛られていて思わずため息が出る、そういう料理を盛ろうと作ったように思われる。（径19.0×高8.2cm）

232 木ノ葉文一閑塗銘々皿（このはもんいっかんぬりめいめいざら）
昭和17年（魯山人59歳）ごろの作品。木や土物の皿に木ノ葉文をあしらうのは星岡茶寮時代からだが、晩年には木ノ葉形の陶器皿に発展する。漆器では大胆さがあまり出せないという結論があったのではないだろうか。これは陶器へと変わっていく直前の漆皿である。（径15.3×高1.0cm）

233 一閑張扇文漆椀（いっかんばりおうぎもんうるしわん）

昭和18年（魯山人60歳）ごろの作品。一閑張（一貫張とも）とは、木型に和紙を貼り重ねていき、漆で固めて器胎としたもののこと。（径13.0×高9.0cm）

234 瓢箪文黒漆椀（ひょうたんもんくろうるしわん）

昭和18年（魯山人60歳）ごろの作品。魯山人は瓢箪文を陶器の絵付けに用いたことはまずなかったが、漆芸や浴衣地にはしばしば用いた。瓢箪文は柔らかな素材にも合うと考えていたのだろう。ちなみに魯山人作の椀で糸目を入れた作品は極めて少ない。（径16.7×高10.5cm）

＊漆椀は星岡茶寮時代から作っていたが、卓など制作範囲を大きく広げたのは戦時中である。

235 漆絵野菜図盆（うるしえやさいずぼん）

昭和19年（魯山人61歳）ごろの作品。黄瀬戸（陶器）には胴や見込に秋草や菖蒲を描くほかに、古来から縁起物になっている蕪や大根を描く伝統がある。漆盆にそれを応用したのだろうが、飄逸(ひょういつ)な佇まいをもつ作品になっている。俚び(さとび)（田舎風）であって同時に雅(みやび)の世界である。（径34.5×高8.4cm）

236 蕪絵乗益椀（かぶらえじょうえきわん）

これは昭和10年（魯山人52歳）ごろの作だが、昭和18年（魯山人60歳）ごろに多く作っているのであえてここで取り上げた。魯山人はしばしば木地成形の途中で止めさせ、その形を良しとした。その無骨さがここでは蕪の野生味と調和している。乗益は江戸中期の唐津藩主・松平乗邑(のりさと)のこと。椀には秀衡(ひでひら)椀など、藩主の名がついたものがある。（径16.0×高13.2cm）

第四期 戦中時代［昭和17年〜昭和20年］

237 鎌倉彫文字盆 (かまくらぼりもじぼん)

昭和19年（魯山人61歳）ごろの作品。「利」とは、仏教の「名聞利養（みょうもんりよう）」つまり名利（名誉と利益）の利で、魯山人が最も重視した生活概念だった。名誉や蓄財を求めず、ひたすら大自然と同化すべく純に生きるという思想を魯山人が得たのは31歳のときで、京都の数寄者・内貴清兵衛に「世間で云ふ所のえらくなるつて希望を捨てなくては、藝術家にはなれん」と諭されたのがきっかけだった。魯山人はこのときのことについて、のちにこう振り返っている。「豪そうなことを言うではないが、金もどうでもよい。勲章もいらないとなると、これ程の自由はない。私は三十歳にして京都の内貴清兵衛という卓越した有名人から段々と説教されて今日を得たが、小さな金と小さな名誉に捕われている人々を見ると、いつも内貴氏の名言名説に頭を下げるのである」（「古径、靫彦（ゆきひこ）、青邨（せいそん）、三人展を俎上（そじょう）に乗せて見る」『独歩　魯山人芸術論集』美術出版社）。源信もまた『往生要集』の中で「出離の最後の怨は、名利より大なる者は莫（な）きこと」と書いている。知己を百年先に求め、名利を求めぬ生き方を魯山人が実践できたのは、内貴の示唆のおかげであった。また貧窮を恐れず、直言に生きることができたのも、この思想のおかげだったはずである。（径41.8×高2.5cm）

「初期から晩期へ、作品を一望する」

「夢境」、融通無碍の時代
第五期　戦後時代
第六期　最晩年時代

【第五期 戦後時代】［昭和二十一（一九四六）年～昭和二十九（一九五四）年］

星岡窯が往時の機能を取り戻すまでの一、二年間は、得意とする織部の発色にも単純さが見られたが、昭和二十三、四年に入ると職人たちも揃い、深みのある素晴らしい作品が矢継ぎ早に生まれる。これは一つには、銀座に自作品の専売店「火土火土美房（かどかどび房）」ができ、自分の作品が占領軍の将校たちの目を引いたことが挙げられる。占領下（昭和二十～二十七年）で星岡窯を訪れる米兵や外国人は日増しに増え、弟子入りする米兵（GI）も出て、魯山人の意識に一大変革が起きたことが挙げられる。それにつれて魯山人の芸術的関心は国外へ、それも東アジアではなく欧米や中東（ペルシャ銀彩）へと向かう。雅号もしだいに「口」や「夢境」が増える。

その結果、織部の俎皿はバリエーションを広げ、より大胆かつ典雅なものとなり、銅緑色も奥深さと階調を増した。またいっぽう、織部とともに魯山人が「美しき夫婦」と呼んだもう一つの焼物・志野の四方皿（よほうざら）や茶器やグイ呑は、焦げるような火色（深紅色）に覆われはじめる。この特徴的な色の変化は、おそらく魯山人が幼いとき義姉におぶわれて見た躑躅（つつじ）の赤の記憶への遡及が深い意味を以て泛かび上がるようになったからにちがいない。この火色を求めることは魯山人にとって魂の故郷へ還（かえ）ることを意味し、同時に、その営みは生の祝祭となったと思われる。そしてこのころから魯山人は晩秋の山肌を思わせる紅志野（べにしの）の器の見込（こみ）に初夏の花・菖蒲（あやめ）を配し、他方、初夏の深緑を思わせる織部の俎皿に秋草を刻すことが多くなる。相対する二つの季節を一つの器に取り込むことによって世界を祝福し、大自然と生命とを称賛していくのである。

この時期は志野と織部で著しい発展を見せ、織部で人間国宝指定の推挙（昭和三十一年と翌三十二年の二度）を受けるが拒絶。この時期は作陶における魯山人の黄金期であり、黄瀬戸、赤絵、信楽、伊賀のすべてにおいて成熟を見せる。とくに昭和二十年代半ばからはじめた備前は、見込に櫛目（くしめ）などで絵を刻すという独創や、備前の土の性質を十分に生かした表現で魯山人芸術の掉尾（とうび）を飾る焼物となった。この時期、窯も五袋の登窯二基、三袋が一基に増えた。

昭和二十六年にイサム・ノグチが星岡窯を訪れ、イサムに息子のような感情を抱いた魯山人は、同年末イサム・ノグチ、山口淑子（よしこ）（李香蘭）夫妻を星岡窯に住まわせ、作陶の機会を与えて生活の面倒を見る。昭和二十八年一月、日米協会会長・ロックフェラー三世夫妻が来日。帰国後にロックフェラー三世からアメリカ招待話が出たことから欧米での個展を望むようになり、魯山人は今までにない意欲で作陶に励む。こうして翌昭和二十九年四月、魯山人は二か月半にわたる欧米漫遊旅行に出かけるが、強情な魯

山人は招待を拒んで、現在でいう一億円近い借金をして自費旅行を敢行、携行した約二百点の自作品を寄贈して帰国する。

＊「イサム・ノグチ」詩人・野口米次郎とレオニー・ギルモアとの間にロサンゼルスで生まれた抽象美術家。日本とアメリカ、父親と母親の間を転々として過ごさざるを得なかった不幸な幼少期に同情して、魯山人は二十一歳下のイサムをわが子のように可愛がった。

238 絵御本風手焙 (えごほんふうてあぶり)

昭和28年（魯山人70歳）ごろの作品。星岡茶寮時代の魯山人は星岡茶寮と名が入った角型の青色の手焙をたくさん作ったが、茶寮の室内にマッチさせるためだったのか、いかにも道具という感じの地味で戦前を思わせるものだった。戦後はこの形でいろいろな柄のものを作り、魯山人自身も暖房のない慶雲閣で使っていた。（径19.0×高22.0cm）

239 織部秋草文俎皿（おりべあきくさもんまないたざら）
昭和24年（魯山人66歳）ごろの作品。草地を土見せ(つちみ)（釉薬を掛けず土の地色を出す）で表現、心憎いまでの成果を上げている。
（縦25.0×横48.4×高5.8cm）

＊俎皿を魯山人自身はどう使ったのか。舟盛りのように刺身を盛ると10人前ほど盛ることになり、卓を取り囲める人数からして量が多すぎる。また正面と裏ができて客に失礼も生ずる。八勝館の杉浦香代子女将は「(たとえば熱々の)甘鯛を2枚に開いた姿幽庵焼をそのままのせて運び、仲居が切り分けたようです」と語るが、なるほど魯山人はそんなふうに指導したのだろう。では魯山人自身はどう使ったのか。残された写真で知ることができる。魯山人は客の前に俎皿を置いて対面して座り、歓談しながら目の前で料理したものを客のペースに合わせて俎皿にのせて供している。鮨屋の「付け台」のような発想である。花見会など野外での宴でも、さまざまな珍味をぽんぽんと無造作に置いている。一見ぞんざいだが、そこに魯山人の面目躍如があった。一見素人っぽい風情を求めたのは、このような置き方だけでなく作陶や書画にもつうずる。真似て真似られない無垢なる世界である。

240 織部霞網俎皿(おりべかすみあみまないたざら)

昭和21年(魯山人63歳)ごろの作品。この皿は世間で「霞網……」でとおっているので、混乱を避けてここではそうしたが、これはじつは網干である。「網干と雁」という画題は古くから愛された。魯山人は大皿もふくめ、網干絵の作品を昭和12年前後から作りはじめている。(縦25.5×横51.0×高7.2cm)

241 織部筋文俎皿(おりべすじもんまないたざら)

昭和25年(魯山人67歳)ごろの作品。表面に細かい凹凸を作って織部釉の色の変化を求め、これに筋文、土見せ、隅切をくわえて優品に仕上げている。(縦22.6×横47.2×高5.8cm)

243 総織部俎皿（そうおりべまないたざら）

昭和24年（魯山人66歳）ごろの作品。表面を波形に削り、釉をたっぷり掛けてグラデーションを与え、清沼の漣（さざなみ）を見るような効果を出している。（縦25.0×横49.0×高6.5cm）

244 織部秋草文俎皿
（おりべあきくさもんまないたざら）

昭和25年（魯山人67歳）ごろの作品。得意の画題で自由闊達かつ天真爛漫の雰囲気が漂う優品。織部俎皿の代表作の一つである。（縦23.4×横47.0×高6.4cm）

242 織部間道文俎皿
（おりべかんとうもんまないたざら）／右頁下

昭和24年（魯山人66歳）ごろの作品。古典をよく咀嚼し、単純だが魯山人の面目躍如たる器に仕上げている。（縦22.3×横38.4×高6.5cm）

同・裏面
魯山人ならではの大胆な脚部のつけ方。

第五期 戦後時代［昭和21年～昭和29年］

245 樹間鳥遊俎皿（じゅかんちょうゆうまないたざら）
昭和25年（魯山人67歳）ごろの作品。無垢で大胆な絵付けはいかにも魯山人らしいが、このような絵付けは他に数点の丸皿にあるくらいで希少である。（縦22.0×横46.3×高5.5cm）

246 織部長鉢（おりべながばち）
昭和25年（魯山人67歳）ごろの作品。落ち着きがあって典雅。琳派の主題を現代に持ち込んだ作品。何気ない口縁の作りは魯山人ならではのもので、真似てもこうはいかない。長鉢は戦前から作っており、志野でも試みている。しかしこの器形はどうやら織部にふさわしいようである。（幅41.5×奥行19.6×高5.6cm）

247 櫛座福字扁壺
(くしざふくじへんこ)
昭和25年(魯山人67歳)ごろの作品。魯山人は扁壺が好きだったようで、数は多くないが星岡茶寮時代から晩年まで作り続けている。気に入った文言を書くにふさわしい形だったのだろう。筆で書いたものが大半で櫛目は稀である。(幅22.2×厚12.5×高20.8cm)

248 重箱風織部四方角鉢(じゅうばこふうおりべよほうかくばち)
昭和28年(魯山人70歳)ごろの作品。このタイプにはもっと肉厚でどっしりしたものもある。(縦横23.5×高15.0cm)

249 赤呉須花入（あかごすはないれ）

昭和25年（魯山人67歳）ごろの作品。魯山人には珍しい器形である。だが、ほかにも口部分をイカの足のようにしたものなどがある。昭和20年から25年の赤呉須作品にごくごくわずかだが、このようにやや渋く発色したものがある。（径16.6×高17.5cm）

250 青織部六角透鉢（あおおりべろっかくすかしばち）
昭和28年（魯山人70歳）ごろの作品。一見幾何学的発想に終始しているように見えるが、なかなか非凡な器である。単調を嫌って見込に櫛目を入れ、織部の緑釉の濃淡に表現を預けて景色を作り、無邪気に空けた穴の無心が生気を呼び込んでいる。（幅27.2×高7.5cm）

252 織部帯留（おりべおびどめ）
昭和25年（魯山人67歳）ごろの型物作品。同じ手でブローチも作っている。販売したというより、酒宴の手伝いに来てくれる女性たちへのプレゼントにしたようである。（径5.5×厚0.8cm）

251 色絵有平文帯留（いろえあるへいもんおびどめ）
昭和15年（魯山人57歳）ごろの型物作品。本書の分類では第三期星岡窯時代に属するが、左の帯留と比較するためここで取り上げた。（縦4.0×横6.0cm）

151　第五期 戦後時代［昭和21年〜昭和29年］

253 織部高坏鉢（おりべたかつきばち）
昭和27年（魯山人69歳）ごろの作品。盂（古代中国の器）を模しつつも近代的かつオブジェ的な雰囲気に仕上げている。これは当時抽象芸術家のイサム・ノグチが在窯していてその影響を受けたのにちがいない。（径24.4×高13.7cm）

254 織部籠形花入（おりべかごがたはないれ）

昭和26年（魯山人68歳）ごろの作品。器胎を編籠風に切り抜くというアイディア、そこに入れた櫛目の自由さ、あえて抜かなかった部分が全体に及ぼすバランスの効果等々、魅力的な作品である。私はへたって（潰れて）しまった姉妹作品を見たことがあるが、籠の性質をそれなりに感じさせて、破棄しなかった魯山人の気持ちがわかるような気がした。このタイプは織部以外では作っていないようである。（径19.5×18.0cm）

255 総織部二段盛鉢(そうおりべにだんもりばち)
昭和25年(魯山人67歳)ごろの作品。中国の盛鉢をヒントにしたものだが、見込だけでなく柱や高台部分にも轆轤目を入れて全体に奥行きと立体感を与えている。自信に満ちた作品である。(径33.0×高25.0cm)

256 織部六角台鉢（おりべろっかくだいばち）
昭和25年（魯山人67歳）ごろの作品。徴兵されていた職人たちが戻って数年すると星岡窯は生気を取り戻す。敗戦直後は平板だった織部釉の発色もかつての奥深さを取り戻し、奔放で華麗な作品がつぎつぎと生まれる。これはその時期の作品で一定数作られた。小波状に入れた櫛目と台に穿った無造作な穴が独特の風情を醸し出している。（径31.3×高13.0cm）

257 絵織部傘形向付（えおりべかさがたむこうづけ）

昭和24年（魯山人66歳）ごろの作品。扇面鉢に似た雰囲気をもつ向付で、数は多くない。この手の作品は戦前から作っていたようである。（幅18.0×奥行15.5×高4.5cm）

258 色絵福字大皿（いろえふくじおおざら）

昭和28年（魯山人70歳）ごろの作品。魯山人がたくさんの福字を書いたのは、百壽百福（壽や福の文字をさまざまな書体で書く）という書道の伝統文化にのっとったものだが、すでに述べたように、生涯魯山人が福という字に縁があったことも影響したかもしれない。大振りのこのような飾皿は作例が少ない。よほど生気が漲(みなぎ)ったのだろう、典雅な中にも覇気が漂い、福字皿の傑作中の傑作となっている。(径36.5×高3.0cm)

259 青碧織部四方鉢(せいへきおりべよほうばち)

昭和25年(魯山人67歳)ごろの作品。反りがやや大きいので、皿とせず鉢と箱書している。色味について「総織部」や「青織部」などとせず、「青碧織部」とした作品は稀に見られる。青碧とは「格別美しい青色の玉石」という意味の言葉で、緑色の発色がとりわけいいものに魯山人は名付けた。(縦横30.0×高4.2cm)

260 青碧織部俎向付(せいへきおりべまないたむこうづけ)

昭和25年(魯山人67歳)ごろの作品。これほど美しい緑色は魯山人の作品中でも少ない。単純にして奥深く優雅。珍味を2、3品盛るか、鮎の塩焼をのせようと作ったのだろう。同じような大きさで絵瀬戸や黄瀬戸、鉄絵や信楽なども作っているが、織部のものがいちばんよくできている。絵瀬戸のものには薄手で隅切のものがあり、これは料亭向けに大量に作った。(縦7.6×横19.5×高3.2cm)

261 総織部灰落
（そうおりべはいおとし）

昭和25年（魯山人67歳）ごろの作品。煙草を吸わなかった魯山人は灰皿への理解が乏しかったのか、縁に煙草をのせると内側へ転がり落ちてしまう。この欠陥を別にすれば姿はなかなか美しい。同じ形で志野や瀬戸風のものに秋草の絵付けを施したものがあるが、これらも滑り落ちることは同じである。戦後は織部の立方体の灰落をたくさん作った。こちらは上面が平らだから煙草は落ちない。丸形のあとに作られた改良品と考えられる。（径13.0×高6.0cm）

262 織部菊文蓋付碗
（おりべきくもんふたつきわん）

昭和27年（魯山人69歳）ごろの作品。蓋の菊文鈕(把手)の意匠は古く、遅くとも桃山時代の黄瀬戸に作例が見られるが、どうしたことかどれもたいへん積み上げにくくできており、魯山人の作もご多分にもれない。積みやすく作ると鈕が大きくなって器胎とのバランスを欠くからだろう。（径13.8×高6.6cm）

263 色絵武蔵野鉢（いろえむさしのばち）

昭和28年（魯山人70歳）ごろの作品。魯山人は「武蔵野」という古典的主題を愛した。陶器の絵付けだけではなく画や屏風絵としてかなりの点数描いている。大きな半月に芒や萩をあしらった「武蔵野図」は桃山以降多くの画人や陶工に愛されてきた。仁清や光悦にも名作があるが、魯山人のほうがしっとりと自然の情感を伝えているのは、より自然と向き合っていたからだろう。昭和20年代はじめまでの作品はまだ仁清を意識しているが、20年代後半には独自の境地を見せる。(径21.0×高11.5cm)

264 備前瓜形花入（びぜんうりがたはないれ）
昭和30年（魯山人72歳）ごろの作品。昭和20年代後半から最晩年にかけ、絵瀬戸や伊賀や辰砂（しんしゃ）でも同じような大きさの作品を作っている。口の開け方はいろいろである。（径17.5×高21.5cm）

265 金彩雲錦手鉢（きんさいうんきんでばち）表裏　／上・右頁共

昭和25年（魯山人67歳）ごろの作品。日本の春と秋の、めくるめくような豊かさ。誰もが心を奪われる壮大なページェント、それが雲錦手の主題である。しかし見る者をこれだけ圧倒する雲錦鉢は少ない。桃山時代の豪奢を秀吉の聚楽第（じゅらくだい）と純金の茶室に見るとしたら、その華麗を陶器で表現するとこのような作品になるのではないだろうか。これは魯山人が桃山をさまざまな角度から研究していたことを立証する器である。魯山人は他に金彩椿文鉢も作っており、同規模の色絵大鉢をふくめると昭和20年代の半ばから30年代にかけては「大鉢の時代」であったと捉えることができる。このような轆轤仕事の大半は、昭和12年にわかもと本舗からの大量注文をさばくため瀬戸から杉浦芳樹や織部の巧者・大江文象（明治31年生まれ）や轆轤の巧者・佐藤芳太郎を呼び寄せ、大物は佐藤や技術主任の松島文智が挽くことが多かった。料理を入れても運べるように、見かけよりはたいへん薄く作られている。（径32.0×高18.0cm）

266 色絵車文平鉢（いろえくるまもんひらばち）

昭和25年（魯山人67歳）ごろの作品。中央の緑色の文様は源氏車（御所車）をモティーフにしつつ、魯山人の窯印である「米」のイメージを重ねている。このような色絵作品は、初期から晩年にかけて唐物や古九谷の写しにはじまり、乾山写しを経て魯山人流なものへと変化していった。（径32.7×高7.2cm）

267 色絵紅葉吹寄鉢(いろえもみじふきよせばち)
昭和26年(魯山人68歳)ごろの作品。足付きは大胆で魅力的である。鑑賞しながら自由な気分に誘われて料理を楽しめる器で、こういう演出に魯山人は卓越していた。昭和30年ごろにかけて一定数作った。(幅36.5×高7.2cm)

268 赤呉須金襴手向付(あかごすきんらんでむこうづけ)
昭和24年(魯山人66歳)ごろの作品。端正で揺るぎない風格の器である。金泥の自由で何気ない筆致が、典雅な佇まいの中で緊張感を和らげている。(径8.0×高7.2cm)

271 銀彩菊花文鉢（ぎんさいきくかもんばち）

昭和28年（魯山人70歳）ごろの作品。銀彩を多用するのは昭和20年代後半である。魯山人は7歳のときからおさんどんをし、貧しさの中で食材のどの部分にも固有の持味があり捨てるところがないことを知った。そして京都の文化人・内貴清兵衛のところで内貴の食べ残しを再調理して内貴を唸らせ「残肴料理」を確立したのは31歳のときである。この「捨てないで生かす」という考えを魯山人はのちに作陶にも応用する。焼きが悪い陶器に銀を塗り、あるいは金彩を施して別のものに生き返らせる。戦後魯山人のもとに料理修業に入った懐石辻留三代目の辻義一は、魯山人の残肴料理にまず仰天させられ「気持ち悪がり屋の私にはとてもまねができません」と言い、ついでこの金彩銀彩に仰天させられたと回想している。あるとき辻は怒鳴られるのを覚悟で魯山人に「先生。こんなにキンキラしているのが良いのですか」と訊ねた。すると魯山人は上機嫌で「なにを言っているか、これから十年二十年経ってみろ」と答えたという。辻は数十年後に『持味を生かせ 魯山人・器と料理』（里文出版、平成11年）の中で、つぎのように書いている。「今やその金彩、銀彩の器は、金や銀の色がしずんで、魯山人の趣のままになっています」。（径23.2×高7.0cm）

269 染付竹林文輪花中鉢
（そめつけちくりんもんりんかなかばち）／右頁上

昭和25年（魯山人67歳）ごろの作品。輪花中鉢は戦前から作り、志野でも試みている。呉須の色合いや竹林の描法は、戦前と戦後では大きな変化が見られる。しだいにゆったりとしていくのである。
（径17.5×高11cm）

270 淵黒釉二彩文平向付
（ふちこくゆうさんさいもんひらむこうづけ）／右頁下

昭和25年（魯山人67歳）ごろの作品。縁を黒釉や鉄釉や赤呉須で囲んで野趣に富んだ器に仕上げている。他に類例を見ない。（径23.3×高3.0cm）

272 染付向付(そめつけむこうづけ)

昭和26年(魯山人68歳)ごろの作品。やや肉厚の、口紅仕上げの向付である。愉しんで筆を取ったらしく、意匠にさまざまなバリエーションがある。(〔左〕径7.1×高6.8cm 〔右〕径8.5×高6.7cm)

273 秋草鉄絵平向付(あきくさてつえひらむこうづけ)／左頁上

昭和25年(魯山人67歳)ごろの作品。昭和24～27年に魯山人は秋草や芒文で絵唐津、絵瀬戸風の作品をよく試みた。壺もあれば四方皿もある。この時期の一つの特徴である。(径16.8×高3.8cm)

274 春秋紅葉皿(しゅんじゅうもみじざら)／左頁下

昭和26年(魯山人68歳)ごろの作品。南仏ヴァローリスでの「現代日本陶芸展」でピカソが魯山人作品を激賞したころの作である。この前後に魯山人は乾山風の、といっても以前のような写しに近い乾山くずしではなく、完全に咀嚼したこのような風情の皿を料亭用に一定数作った。(径19.0×高2.3cm)

169　第五期 戦後時代［昭和21年～昭和29年］

275 赤呉須独楽文湯呑（あかごすこまもんゆのみ）／右上
昭和25年（魯山人67歳）ごろの作品。独楽文は魯山人の定番意匠といっていい。独楽文の汲出し茶碗や向付は、星岡窯時代から晩年まで折々に作っている。
（径7.0×高8.6cm）

276 朱竹文湯呑（しゅちくもんゆのみ）／左上
昭和25年（魯山人67歳）ごろの作品。朱竹は中国の神仙思想に源を発し、家内安全、子孫繁栄の図柄として知られる。魯山人の場合、朱竹をあしらった作品は意外に少ない。
（径8.0×高10.5cm）

277 赤絵牡丹文湯呑（あかえぼたんもんゆのみ）／右下
昭和26年（魯山人68歳）の作品。湯呑の中では最も魯山人らしい作品の一つである。魯山人は幼時に生家の傍の神宮寺山で、義姉の背におぶわれて真っ赤な躑躅（つつじ）が咲きほこる光景を見た。「その赤がハラワタにしみた（それが美の原体験だった）」と後年語っている。魯山人は晩年にこの赤を追い続け、その執心が赤呉須作品や火色が全面を覆う紅志野（べにしの）作品を生んだと思われる。魯山人の赤はつまり、ただの赤とは異なるのである。（径8.6×高10.8cm）

278 赤玉六角向付 (あかだまろっかくむこうづけ)

昭和24年（魯山人66歳）ごろの作品。赤玉手は明末清初を代表する作品で、とくに江戸中期以降の茶人たちに愛された。魯山人は早い時期から赤玉手を好み、最晩年を除いて約30年間、折に触れて作り続けた。そのどれもが佳品だが、とくにこの作品は作為を遠く離れて融通無碍であり、いかにも魯山人の赤玉手といっていい作である。（径10.7×高6.0cm）

＊「明末清初」とは漢民族が異民族である満州族に覇権を奪われ、明が滅びて清朝が建国された一大混乱期をさす。日本は安土桃山時代。明の文化人たちの多くは日本に亡命し、中国文化を伝えた。いっぽう中国では優れた作家たちが輩出した時期でもある。

279 赤呉須詩文鉢（あかごすしぶんばち）

昭和26年（魯山人68歳）ごろの作品。昭和13年から良寛に傾倒して13年後、自家薬籠中のものとした魯山人の筆致に天下一といわれた山越弘悦の赤呉須釉が光る。第一等の出来である。器は焼成時の熱によってやや撓んでいるが、じつはこの手の鉢、私が知るかぎりどれも撓んでいる。そこがいかにも魯山人らしくて、わざわざそうした可能性を否定できない。山越は昭和13年に41歳で星岡窯を離れ、京都で赤絵の仕事を続けた。このあたりの消息について、川本陶器店時代から山越と接していた黒田領治は『現代陶芸図鑑　第三集』（光芸出版）の中で、「しんぼう強い山越も堪えかねて窯を去り…京都に…自営した」と書いている。その山越は星岡窯を離れてからも魯山人に赤呉須釉を供給していたようである。（径18.7×高9.3cm）

280 赤呉須玉取獅子鉢（あかごすたまとりししばち）

昭和24年（魯山人66歳）ごろの作品。この手は今のところこの1点しか見かけない。もとは私の家にあったもので、昭和38年に東京国立近代美術館の魯山人展で再会したときの驚きを今でも忘れることはできない。かつてよく手にとっていたので細部まで記憶があった。貫入（かんにゅう）に赤呉須が流れて、他には決してない独特の雰囲気を作っている。底はへたっているが、それが気にならない優品である。口縁の作りが薄く、それが繊細で高潔な印象を強めている。玉取獅子という画題は「魁手」（さきがけで）とともに明末の景徳鎮民窯の呉須赤絵によく描かれた。（径21.2×高9.5cm）

281 色絵糸巻向付（いろえいとまきむこうづけ　縦15.3×横15.5×高3.5cm）

282 色絵糸巻皿（いろえいとまきざら　縦横12.8×高2.0cm）

281　282　283　284　糸巻皿四種（いとまきざらよんしゅ）
　どれも昭和20年代後半（魯山人60代）の作品。この意匠は魯山人の独創と思われるが、初出は星岡茶寮時代の長方形の向付で、ここに取り上げたような正方形の糸巻皿はおもに戦後の作である。小振りで薄作りのものは料亭向きにかなりの数作られ、大振りでやや厚いものや、左下の作品のように銀彩を施したもの、櫛目を入れたもの、手塩皿のように小振りのものなど数種あるが、どれもたいへん魅力的である。

283 櫛目十文字手塩皿（くしめじゅうもんじてしおざら　縦11.5×横11.3×高2.5cm）

284 色絵糸巻文角平向付（いろえいとまきもんかくひらむこうづけ　縦横16.0×高4.0cm）

＊同じ糸巻皿でも呼び名がちがうのは箱書の相違による。

285 備前窯変片口鉢 (びぜんようへんかたくちばち)

昭和27年（魯山人69歳）ごろの作品。魯山人が備前焼に興味をもち、伊部（備前）の金重陶陽の窯を訪れるようになったのは昭和24年ごろからで、昭和27年に星岡窯に備前窯を築いたことはすでに述べた。それから没年までの約7年間、魯山人は金重と絶交しながらも備前の優品をつぎつぎと世に送り出した。窯の焚き口に近い空間を胴木間とか火前とか呼ぶが、ここに置かれた器は薪（松）灰がふりかかり、それが自然釉となって風情のある作品が生まれる。火があまり近いと器胎の表面が溶け出すが、予想不可能な肌合いや色合いを呈する窯変作品が生まれることもある。成功か失敗かは神のみぞ知る世界である。(径14.2〔12.8〕×高6.1cm)

286 伊賀平向付 (いがひらむこうづけ)／左頁上

昭和26年（魯山人68歳）ごろの作品。釉薬である松灰の質がよくなった時代の作品で、一見雑な成形がビードロ釉の調子を最高度に盛り上げている。伊賀の源流ともいうべき山茶碗の記憶を残した佇まいをもつ。(径20.5×高2.2cm)

287 伊賀釉灰被貝形鉢 (いがゆうはいかぶりかいがたばち)／左頁下

昭和27年（魯山人69歳）ごろの作品。戦前から戦後にかけて、同じ形で志野のもの、あるいは似たイメージをもつ小振りで黄瀬戸の片口形の向付を作っている。(縦横26.0×高5.3cm)

177　第五期 戦後時代［昭和21年〜昭和29年］

288 織部花器（おりべかき）
昭和26年（魯山人68歳）ごろの作品。もともとは総織部の単純な壺が大胆にためらいなく切られて、この上ない優品に変じている。職人に袋物を作らせ、半乾きの状態で切り取っていく。この手法で作品を作りはじめたのはおもに戦後で、最晩年まで続けられた。（径22.1×25.0cm）

289 織部鳥文鉢（おりべちょうもんばち）

昭和26年（魯山人68歳）ごろの作品。晩年は筆の豊かさがさらに増した。まさに融通無碍の世界となった。このころ、訪れる客もしだいに減って寂しさが募りはじめていた魯山人だったが、それにしてもこの安らかな心境である。
（縦横19.8×高6.0cm）

290 絵織部輪花向付（えおりべりんかむこうづけ）

昭和26年（魯山人68歳）ごろの作品。型物で、他に志野でもこしらえているが、絵織部作品のほうが圧倒的に風情がある。
（径11.6×高8.0cm）

291 総織部六角向付
(そうおりべろっかくむこうづけ)

昭和25年(魯山人67歳)ごろの作品。昭和10年ごろから魯山人は台鉢(高い足台がついた鉢、コンポート)をさかんに作るが、この器はその面影を残したものになっている。やや内側に歪んだ六角形に表情が出ていて魅力的である。単純で真似られそうだが真似られない、「きれいに仕上げるな」と魯山人は常々言っていたが、その意味を教えてくれるような作品である。(径12.8×高6.6cm)

292 織部秋草文向付
(おりべあきくさもんむこうづけ)

昭和26年(魯山人68歳)ごろの作品。どこかに張りを秘めた典雅が感じられる作品。(径14.1×高3.6cm)

293 織部釜形水指（おりべかまがたみずさし）
昭和29年（魯山人71歳）ごろの作品。「御料理ニモ面白イモノ」と魯山人が書いているとおり、魯山人はこれに料理を盛ったり米を炊いたり雑炊を作ったりした。鉄釉のものもある。（径23.0×高17.8cm）

294 葡萄図四方皿（ぶどうずよほうざら）
昭和24年（魯山人66歳）ごろの作品。昭和10年代の半ばを過ぎると、魯山人の良寛熱は書だけでなく、画や陶画などさまざまな分野へ波及していく。絵付けにしても墨絵風な印象の単純なものへと傾斜していくのである。(縦横19.5×高2.0cm)

＊つらつら考えてみるに、陶器の大半は円形で四角形は極めて少ない。四角い皿はおそらく丸い皿の1000分の１もないだろう。中国では唐時代に見られるが例外といってよく、陶磁史の中で角形が脚光を浴びた時代はなかったといっていい。わが国では江戸前期の古九谷、江戸中期の光琳、乾山に若干見られるが、角形の器を世に定着させたのは魯山人ではないだろうか。魯山人は乾山のように絵と書を描いたりせず、絵か、さもなくば文様のみだった。星岡茶寮時代にも若干作っているが圧倒的に戦後に多い。

295 絵織部六角深向付
（えおりべろっかくふかむこうづけ）
昭和29年（魯山人71歳）ごろの作品。この作品を火入れとする解説もある。小山冨士夫に「桃山を超えた」と評された魯山人の織部が、繊細かつ優美な、そして最高の上がりを見せたのは戦後のことである。この作品にも、人間国宝を二度拒絶した自信のほどが窺われる。(径7.9×高9.4cm)

296 伊賀窯変耳付花入（いがようへんみみつきはないれ）

昭和27年（魯山人69歳）ごろの作品。魯山人の伊賀の花入の最高傑作といっていい上がりである。火前で、強い火に晒された器の口は溶けて溶岩状になっており、投げ込まれた薪がぶつかったのだろう、胴に「くっつき」（ひっつきとも。焼成中に器が何らかの理由で隣の器にもたれかかり、くっついて焼けた跡）が見られ、表面の一部が剝がれてそれが思わぬ景色になっている。それにしてもこのようなものを大傑作と捉える日本人の美意識は、欧米はもちろん中国や朝鮮にも存在しないのではないだろうか。岡倉天心は『茶の本』の中で、「茶道の要義は『不完全なもの』を崇拝するにある」と述べているが、これは茶陶の奥義をも超えて日本人の美意識となっているといっていいだろう。（径14.2×高16.7cm）

297 乾山写金彩絵替皿（けんざんうつしきんさいえがわりざら）

昭和26年（魯山人68歳）ごろの作品。乾山写しの皿は魯山人の場合もみじ形のものは戦前に多く（おそらく昭和10年が初出。昭和11年11月、銀座「中島」での「魯山人作陶展」で披露）、戦後は丸皿が多い傾向がある。(径16.5×高1.8cm)

299 赤呉須福字皿（あかごすふくじざら）
昭和30年（魯山人72歳）ごろの作品。赤呉須の福字皿は、これ以外に見たことがない。何か特別な祝いのために、ごくわずか作ったと思われる。赤呉須の濃度（明度）に押し潰されないよう、ここでは文字の濃度を上げるだけでなく、ふだんよりはたらし込みを強調して平板になるのを避けている。(径20.5×高2.5cm)

298 赤呉須蟹絵向付（あかごすかにえむこうづけ）／右頁下
昭和25年（魯山人67歳）ごろの作品。見込の蟹絵の下部に星岡窯の窯印「米」が入っている。さながら玉取をしているように多くの蟹は砂団子を手にしているところをみると、小型の米搗蟹（こめつきがに）を描いたものと思われる。赤呉須の深みのある色合いといい、その中に打たれた銀彩の自由な点姿といい、見込の色絵の控えめな佇まいといい、小品ながら品格高く華麗な作である。(径11.5×高2.5cm)

300 紅志野菖蒲文四方皿（べにしののあやめもんよほうざら）
昭和27年（魯山人69歳）ごろの作品。陶画のモティーフとして、魯山人は秋草や芒などのほかに菖蒲を愛した。この焼け抜けした火色（紅色）に狂おしいほど惹かれるのは私だけではないだろう。この色を見て大萱・牟田ヶ洞窯の「赤志野秋草文香炉」（桃山時代）を思い出す人もいるはずである。（縦29.3×横27.4×高5.0cm）

301 紅志野菖蒲文平鉢（べにしののあやめもんひらばち）

昭和25〜30年（魯山人70歳前後）の作品。美しい火色である。魯山人は夏の緑陰を想わせる織部の緑釉の上には秋草を、晩秋の紅葉を想わせる紅志野の上には春の花・菖蒲を描くことを好んだ。春と秋。そして秋と春。二つの対立する季節を一つの器に持ち込むことによって、見る者の心を遠い遙かな大自然へ、私たちが生の根源にもつ「心地よいもの」へと向かわせる。この絶妙な止揚法（しようほう）を魯山人は盛り付けにも応用、彩り豊かな料理は控え目な色彩の器に盛り、地味な色の料理は華やかに絵付けした器に盛った。そうすることによって料理も器も引き立っただけでなく、そこに大自然の豊饒が立ち現れたのである。（径21.7×高4.3cm）

303 志野平向付（しのひらむこうづけ）／左頁上

昭和25年（魯山人67歳）ごろの作品。この器は料亭向けに一定数作ったが、昭和20年代半ばといえば魯山人は伊部の金重陶陽を訪ねて備前焼への関心を深めていったころで、同時にこのような志野や織部の向付を精力的に作り、来窯した金重にも志野や織部作品を作らせている。（径13.8×高4.4cm）

304 絵志野杭文四方台鉢
（えしのくいもんよほうだいばち）／左頁下

昭和29年（魯山人71歳）ごろの作品。魯山人は志野の釉薬の原料である風化長石を江州（滋賀県）の琵琶湖畔で採取していた。技術主任の松島文智らが定期的に出かけていたが、その松島の話では昭和20年代後半になると住宅が立ち並んで採取できなくなったという。（縦横28.5×高7.5cm）

302 紅志野大ジョッキ（べにしのだいじょっき）

昭和28年（魯山人70歳）ごろの作品。魯山人の紅志野は、昭和25年ごろから格段の生気を見せはじめる。焼き抜けした紅の色が、潤むように輝いてくるのである。このジョッキには大瓶2本分のビールが入る。重さに把手が耐えられるか魯山人も心配になったのだろう、同じ意匠で中ジョッキも作っているがどちらも数が少ない。魯山人はビールが好きだった。思い出すのは李香蘭（山口淑子）の「お風呂から上がって、7秒で冷たいビールが出ないと『お前らは馘首だ！』って、魯山人さんに怒鳴られちゃうんで、お手伝いさんたちは皆、魯山人さんが恐かったんですよ」という言葉である。（径10.0×高16.5cm）

189　第五期 戦後時代 ［昭和21年〜昭和29年］

305 秋草徳利（あきくさとくり）
どちらも昭和28年（魯山人70歳）ごろの作品。昭和20年代も末になると、魯山人の秋草の描き方は眼に見えて変化していく。絵具を筆にたっぷりつけ、どろりと野太く描いていくのである。千里先まで同じ風が吹いているような円熟した安定感と豊かさを感じさせる。右は唐津、左は志野。（〔左〕径8.4×高13.2cm 〔右〕径8.3×高13.2cm）

306 紅志野秋草文水指（べにしのあきくさもんみずさし）

昭和28年（魯山人70歳）ごろの作品。昭和27～30年になると魯山人の紅志野は突然チョコレート色になる。このころ魯山人は友人の青山二郎にこう語っている、「二つ（三つ）の年にオンブされて山間を歩いてゐたら、眞赤な躑躅（つつじ）が咲いてゐて、『赤いなあ』とハラワタにしみて感じたんだが、この年になつても（その色が）ヨウでんのぢや」（「魯山人傳説」『青山二郎文集　増補版』）。「ヨウでんのぢや」という言葉が示しているように、魯山人はこのころ赤の発色に改めて挑戦して、その結果このような激しい焼き色になったようである。それを聞いた青山は「この年になつてもヨウでんのぢやー（という魯山人の言）に至つては、馬鹿も極まれりと言ふべしだが、柿右衛門もこれで有名になつたのだから、傳記作家には好材料である」などと茶化している。本作品は欧米旅行に携行し旅先の美術館に寄贈したものだが、現在は里帰り品となっている。（径15.3×高17.8cm）

307 志野銀彩大丸鉢（しのぎんさいおおまるばち）

昭和26年（魯山人68歳）ごろの作品。昭和20年代半ばから魯山人は爆発的なエネルギーを発揮、備前への傾倒と同時に織部、志野の優品をつぎつぎとこしらえる。上がり（焼成）の悪い志野に銀彩を施して生き返らせるのはこのころからである。この大皿の見込にどんな問題があって銀で塗りつぶしたのかわからないが、銀彩によって轆轤目はくすんだ調子を帯びつつ立体化し、縁の、志野の不連続な紅模様と照応して、またその大きさという圧倒感もあって、思わず見とれてしまう作品になっている。とにかく魯山人は失敗作を捨てなかった。他の陶芸家のように気に入ったものだけ残して大半を捨て、高く売るのではなく、別の表現によって生かし安く売った。（径38.0×高8.2cm）

308 信楽花入（しがらきはないれ）

昭和28年（魯山人70歳）ごろの作品。この作品を伊賀と紹介している図録もある。信楽と伊賀のちがいについてはすでに述べた。魯山人の壺作品は多くが型物で、中には古作から直接型をとったものもある。口部分を手直ししているので、同じ型からとっても器型としての風情がそれぞれちがってくるし、絵付けや搔文を施せばまったく別の表情のものになる。型は小物をふくめて一千種類ほどあったが、それらは魯山人亡き後、退職金代わりに職人たちへ坏土や釉薬とともに配られた。それを使った贋作事件も没後に起きた。（径25.5×高31.5cm）

310 麦藁手湯呑（むぎわらでゆのみ）
昭和25年（魯山人67歳）ごろの作品。(径7.2×高8.2cm)

309 灰釉湯呑（はいゆうゆのみ）
灰釉は「かいゆう」とも読む。昭和28年（魯山人70歳）ごろの作品。(径8.4×高8.7cm)

311 鉄釉湯呑（てつゆうゆのみ）
昭和29年（魯山人71歳）ごろの作品。(径9.2×高11.8cm)

＊魯山人は、汲出し茶碗や抹茶茶碗よりも湯呑を多く作った。1対100以上といっていい圧倒的な比率である。

313 織部鎬手湯呑（おりべしのぎでゆのみ）
昭和25年（魯山人67歳）ごろの作品。（径7.3×高8.9cm）

312 赤呉須不老長寿湯呑（あかごすふろうちょうじゅゆのみ）
昭和25年（魯山人67歳）ごろの作品。（径8.0×高9.0cm）

315 鉄絵渦巻文湯呑（てつえうずまきもんゆのみ）
昭和28年（魯山人70歳）ごろの作品。（径9.5×高10.5cm）

314 有平ゆのみ（あるへいゆのみ）
昭和26年（魯山人68歳）ごろの作品。（径8.0×高9.7cm）

195　第五期 戦後時代 ［昭和21年〜昭和29年］

317 赤呉須銀刷毛目徳利（あかごすぎんはけめとくり）
其楽陶々徳利。其楽陶々とは「和して酒を楽しむ」の意。
昭和26年（魯山人68歳）ごろの作品。（径7.0×高13.0cm）

316 染付秋草文徳利（そめつけあきくさもんとくり）
昭和23年（魯山人65歳）ごろの作品。（径7.2×高12.8cm）

319 色絵更紗文徳利（いろえさらさもんとくり）
昭和24年（魯山人66歳）ごろの作品。（径7.4×高11.0cm）

318 赤呉須銀刷毛目徳利（あかごすぎんはけめとくり）
昭和24年（魯山人66歳）ごろの作品。（径6.3×高12.3cm）

321 赤呉須鎬手銀刷毛目徳利（あかごすしのぎでぎんはけめとくり）
昭和26年（魯山人68歳）ごろの作品。（径6.7×高10.0cm）

320 染付竹林図徳利（そめつけちくりんずとくり）
昭和26年（魯山人68歳）ごろの作品。（径6.9×高13.2cm）

323 赤呉須銀線独楽文徳利（あかごすぎんせんこまもんとくり）
昭和23年（魯山人65歳）ごろの作品。（径7.5×高14.2cm）

322 赤呉須銀刷毛目徳利（あかごすぎんはけめとくり）
昭和26年（魯山人68歳）ごろの作品。（径7.2×高10.5cm）

197　第五期 戦後時代［昭和21年～昭和29年］

325 備前窯変酒注（びぜんようへんさけつぎ）
昭和29年（魯山人71歳）ごろの作品。（径8.1×高15.2cm）

324 赤呉須累形徳利（あかごするいがたとくり）
昭和26年（魯山人68歳）ごろの作品。「累」は正しくは擂、擂り木のこと。（径6.2×高11.6cm）

327 信楽灰釉と久利（しがらきはいゆうとくり）
昭和24年（魯山人66歳）ごろの作品。（〔左〕径7.2×高10.4cm 〔右〕径7.1×高10.4cm）

326 柿釉銀彩渦酒注（かきゆうぎんさいうずさけつぎ）
昭和23年（魯山人65歳）ごろの作品。（径9.0×高10.4cm）

198

329 信楽酒注（しがらきさけつぎ）
昭和24年（魯山人66歳）ごろの作品。（径9.1×高12.7cm）

328 志埜徳利（しのとくり）
昭和24年（魯山人66歳）ごろの作品。（径7.3×高10.0cm）

331 伊部火変徳利（いんべかへんとくり）
昭和28年（魯山人70歳）ごろの作品。（径7.4×高10.8cm）

330 備前徳利（びぜんとくり）
昭和29年（魯山人71歳）ごろの作品。（径7.2×高10.4cm）

333 信楽銀刷毛目徳利（しがらきぎんはけめとくり）
昭和26年（魯山人68歳）ごろの作品。（径7.2×高10.2cm）

332 絵瀬戸芒文徳利（えぜとすすきもんとくり）
昭和25年（魯山人67歳）ごろの作品。（径7.1×高11.4cm）

335 銀彩酒次（ぎんさいさけつぎ）
昭和24年（魯山人66歳）ごろの作品。（〔左〕径7.0×高10.6cm
〔右〕径7.5×10.4cm）

334 織部酒注（おりべさけつぎ）
昭和24年（魯山人66歳）ごろの作品。（径8.0×高11.1cm）

336〔左〕赤呉須鎬手徳利（あかごすしのぎでとくり）　〔右〕白磁鎬手徳利（はくじしのぎでとくり）
昭和24年（魯山人66歳）ごろの作品。（どちらも径7.0×高12.3cm）

338 銀彩渦徳利（ぎんさいうずとくり）
昭和23年（魯山人65歳）ごろの作品。（径5.6×高11.5〔11.6〕cm）

337 備前大徳利（びぜんおおとくり）
昭和29年（魯山人71歳）ごろの作品。（径10.8×16.5cm）

第五期 戦後時代［昭和21年〜昭和29年］

340 備前グイ呑（びぜんぐいのみ）

昭和29年（魯山人71歳）ごろの作品。星岡窯の技術主任・松島宏明が30年間にわたって見てきた魯山人グイ呑の中で最高傑作と太鼓判を押した器。(径6.6×高4.4cm)

339 紅志野秋草文グイ呑（べにしのあきくさもんぐいのみ）

昭和24年（魯山人66歳）ごろの作品。(径5.9×高4.8cm)

342 伊賀台付盃（いがだいつきはい）

初出は昭和22年（魯山人64歳）ごろで、最晩年まで作った。(径6.4×高4.2cm)

341 紅志野グイ呑（べにしのぐいのみ）

昭和26年（魯山人68歳）ごろの作品。(径5.4×高5.3cm)

＊魯山人は日本酒よりもビール、それもキリンの小瓶を好んだという話はほんとうである。しかしそれは戦後のことで、戦前はキリンの大瓶に日本酒だった。星岡茶寮時代の魯山人の飲酒習慣については、当時板場主任（実質的な料理長。「料理長」という肩書きは魯山人だけが名乗った）だった松浦沖太が「毎日ビール大瓶3本と日本酒1合ほど」だったと話してくれた。欧米旅行（昭和29年4月3日〜6月18日）から帰ってからはツボルグ（オランダの小瓶ビール）やオールドパーも飲むようになった。日本酒をそれほど飲まなかったのは、戦中、良質の日本酒が手に入らず（私の父にさかんに入手を依頼していたが）、ビールのほうが料理に合ったからでもあっただろう。魯山人には日本酒をお湯で割って飲む習慣があり、魯山人に親炙していた加藤唐九郎もその影響を受けてお湯割りを愛したし、私の父も飲食の後半には日本酒をお湯割りにしていた。

＊魯山人のグイ呑は圧倒的に志野、とくに紅志野作品が多く、他に備前、粉吹、染付、色絵、砂黄瀬戸などがあるが、赤絵や信楽、伊賀、灰釉、唐津、赤呉須に詩文や金襴手は宴作で、織部にいたってはほとんど作っていない。織部は酒が沈んで見え、盃やグイ呑として適当ではないと考えたのだろう。

344 砂黄瀬戸グイ呑（すなきぜとぐいのみ）
昭和26年（魯山人68歳）ごろの作品。（径5.9×高4.6cm）

343 粉吹手グイ呑（こふきでぐいのみ）
昭和26年（魯山人68歳）ごろの作品。（径6.1×高5.0cm）

346 赤呉須ニ銀馬上杯（あかごすにぎんばじょうはい）
昭和26年（魯山人68歳）ごろの作品。（径5.4×高5cm）

345 色絵赤玉馬上杯（いろえあかだまばじょうはい）
昭和23年（魯山人65歳）ごろの作品。（径5.8×高5.4cm）

348 赤呉須馬上杯（あかごすばじょうはい）
昭和26年（魯山人68歳）ごろの作品。（径4.3×高4.8cm）

347 色絵馬上杯（いろえばじょうはい）
昭和23年（魯山人65歳）ごろの作品。（径5.1×高5.5cm）

350 紅志野グイ呑(べにしのぐいのみ)
昭和26年(魯山人68歳)ごろの作品。(径4.5×高4.0cm)

349 紅志野グイ呑(べにしのぐいのみ)
昭和26年(魯山人68歳)ごろの作品。(径5.0×高4.1cm)

352 絵唐津酒呑(えがらつさけのみ)
昭和26年(魯山人68歳)ごろの作品。(径4.9×高4.4cm)

351 紅志野グイ呑(べにしのぐいのみ)
昭和26年(魯山人68歳)ごろの作品。(径4.6×高3.8cm)

353 染付秋草酒呑(そめつけあきくさけのみ)
昭和26年(魯山人68歳)ごろの作品。(径4.1×高3.9cm)

354 胴紐文飯茶碗（どうひももんめしぢゃわん）
昭和25年（魯山人67歳）ごろの作品。全体に分厚く魯山人にしては無骨な出来で、子どものころ私はこれと同じ飯茶碗を使っていたが野暮ったくて好きではなかった。魯山人としては皿や鉢や向付に繊細さを求め、それらに対立するものとして飯茶碗を位置づけたのかもしれない。ほかに麦藁手や独楽手のものもある。（径11.5×高7cm）

355 麦藁手鉢（むぎわらでばち）
昭和23年（魯山人65歳）ごろの作品。平凡で何気ない鉢だが、使いやすく料理が映える。そこが魯山人の魯山人たるところである。（径14×高8.8cm）

205　第五期 戦後時代［昭和21年〜昭和29年］

356 鉄描色絵土瓶 (てつびょういろえどびん)

昭和24年 (魯山人66歳) ごろの作品。魯山人は袋物 (土瓶や急須のように球形の焼物) を挽くのが得意ではなかったのかどれも分厚く、とくに底が厚く、全体に重く仕上がっているものが多い。薄く挽ける職人がまわりにたくさんいたにもかかわらず、このように挽いてよしとしたのは、薄手にきれいに挽いたのでは面白くなかったからだろう。信楽の粗目の土で作ったので、茶渋が入り込んで汚れやすかったからか消耗品として扱われ、星岡茶寮時代から戦後まで料亭用にひじょうにたくさん作ったものの未使用作品はあまり残っていない。他の器とちがって土瓶だけは「下手物」のよさを感じていたように思われる。とはいえ外見はこのように味わい深く魅力的で端正、かつ雅な出来のものが多い。弦 (把手) のデザインもしただけでなく自作もした。(径15.0〔17.5〕×高12.0cm)

357 鉄絵加彩土瓶（てつえかさいどびん）
昭和24年（魯山人66歳）ごろの作品。（幅19.0×高13.0cm）

358 絵瀬戸線文土瓶
（えぜとせんもんどびん）
昭和24年（魯山人66歳）ごろの作品。（幅19.0×高13.0cm）

359 備前火襷丸折鉢
（びぜんひだすきまるおりばち）

昭和29年（魯山人71歳）ごろの作品。折鉢あるいは反皿はいかにも日本的な造型のように思われがちだが、明代末の古染付にはさまざまな形があり、その中には「仙人図反鉢」（東京国立博物館蔵）のような、これと同形と見なしてもいいような染付作品がある。また天啓赤絵にも似た変則の鉢があって、もともとは中国的なものである。魯山人もそのような古器を所有していたのだろう。だが魯山人はそれを染付や色絵の作品として応用せず、中国的な要素を封じて、かくも見事な和物作品にしてしまった。（径30.0×高6.0cm）

209　第五期 戦後時代［昭和21年〜昭和29年］

360 備前火襷大鉢（びぜんひだすきおおばち）

昭和27年（魯山人69歳）の作品。極めて完成された佇まいをもつ備前作品で、昭和28年の作と紹介されてきているが、前年の昭和27年、金重陶陽の窯で焼いたものと考えられる。昭和28年は欧米旅行の資金作りに奔走し、友人からパナマ船籍の貨客船の室内装飾壁画の仕事を紹介されて大忙しだったから、果たしてこのようなたっぷりした大鉢を焼く余裕があったかどうかという疑問もあり、また作品の仕上がりにどことなく金重の智慧が見え隠れするからである。(径42.5×高6.7cm)

361 備前牡丹餅丸鉢（びぜんぼたもちまるばち）／左頁上

昭和29年（魯山人71歳）ごろの作品。牡丹餅は「饅頭抜け（き）」ともいい茶人が好む意匠で、魯山人は火襷とともに好んだ。眺めているとこれも何かを盛りたい衝動にかられる。所蔵者の辻義一は戦後の約1年間、星岡窯に住まいして魯山人の賄い方をやった。『持味を生かせ 魯山人・器と料理』の中で、辻は青笹を敷いた上に鱧寿司を盛りつつ、「魯山人先生はことのほか鱧がお好きでした。夏に鎌倉にお伺いするときには、鱧の料理を持って行きます。生で持って行って料理の方法をどうするかは、切り落としにするとか、照り焼きにするとか、その日の食べたい趣向を聞いて調理したものでした」と回想している。(径27.0×高4.5cm)

362 備前土武蔵野四方中鉢（びぜんどむさしのよほうちゅうばち）／左頁下

昭和29年（魯山人71歳）ごろの作品。見込の真ん中を牡丹餅にして月に見立て、櫛目で芒をあしらった鉢。同じような寸法の備前の四方鉢で見込に櫛目で芒を描いたものは多いが、武蔵野鉢に仕立てたこのような作はあまり見ない。思わず秋の味覚を2、3品盛りたくなる。(幅19.0×高13.0cm)

211　第五期 戦後時代［昭和21年～昭和29年］

363 備前手桶花入（びぜんておけはないれ）

昭和28年（魯山人70歳）ごろの作品。手桶花入は当初、乾山の影響を受けて作りはじめたようだが、昭和10年代のものは織部が多く、形もふっくらしていた。戦後になると形にバリエーションが生まれる。備前との出会いがインスピレーションを与えたのか。この小振りの花入は一定数こしらえており、ト仕事は松島文智のようである。
（径12.5×高23.7cm）

364 備前割山椒向付（びぜんわりざんしょうむこうづけ）
昭和29年（魯山人71歳）ごろの作品。割山椒は戦後の作が多く、星岡茶寮時代は唐津焼で、昭和27〜28年ごろから備前焼のものを作ったが、このように球形に近いものは晩年に多い。（径9.0×高7.0cm）

365 備前割山椒向付（びぜんわりざんしょうむこうづけ）
昭和28年（魯山人70歳）ごろの作品。上の作品のような閉じ気味のもの、開き気味のものがあるのは、盛ろうとする料理のイメージに合わせたのだろう。魯山人は具体的な料理をイメージしつつ器を作った。他の陶芸家にはない立ち位置である。（径13.0×高5.8cm）

366 備前茶碗（びぜんぢゃわん）
昭和28年（魯山人70歳）の作品。備前窯を築き、熱中しはじめたころの作。皿や向付、花入などはたくさん作ったが、茶碗は極めて少ないことは前に述べたとおりである。（径10.9×高7.6cm）

368 備前火襷反鉢(びぜんひだすきそりばち)

昭和29年(魯山人71歳)ごろの作品。先の「備前火襷丸折鉢」(p.208)と同年ごろの作。折皿、反皿ともこのころにかぎって作ったようである。おそらく魯山人は備前との出会いによって反鉢という造形に刺激されたのだろう。信楽や伊賀もそうだが、備前はとくに一昼夜水に沈めてから使うと水を吸った土の色味が何ともいえない奥深さを呈する。昭和33年ごろ、京都の個展で魯山人は備前作品を水に浸して展示するように指示、会場に来てみるとそうされていないのに腹を立て、展覧会を仕切っていた京都の茶道具商・善田昌運堂の善田喜一郎に嚙みついた。周囲がどうなることかとはらはらしていると、善田は「水につけとけばなるほど美しい肌合いになりますやろが、買うていかはったお客さんが家に帰って開けはったら、こりゃだまされたとなってはいかんですやろ」と反論、魯山人は納得したという。備前を濡らす、それは備前の美しさを300パーセントに引き上げることになるのである。(径30.0×高72.0cm)

367 備前木ノ葉鉢(びぜんこのはばち)／右頁下

昭和28年(魯山人70歳)ごろの作品。金重陶陽や藤原啓の力を借りて備前窯を移築してまもなくの作品。発止とした力感と備前の土がぴったり合って、まだ2度目か3度目の窯だろうに、すでに完璧な上がりを見せている。奥の鋸歯が1枚折れているところが見所であり、さすがである。魯山人は多くの木ノ葉皿を作ったが、俎皿とともに魯山人の独創のようだ。70歳という年齢に似合わぬエネルギーをこの作品に感じるのは私だけではないだろう。(縦26.5×横32.7×高6.0cm)

369 志野釉釘彫文四方皿（しのゆうくぎぼりもんよほうざら）
昭和27年（魯山人69歳）ごろの作品。（縦横27.2×高2.8cm）

370 志野菖蒲文八寸（しのあやめもんはっすん）
昭和29年（魯山人71歳）ごろの作品。（縦19.4×横24.0×高4.3cm）

371 志野菊文蓋付平碗（しのきくもんふたつきひらわん）
昭和25年（魯山人67歳）ごろの作品。蓋の菊文鈕のつまみについてはすでに述べたが、この碗もかなりつまみにくくできている。（径15.3×高5.5cm）

372 乾山風絵替皿（けんざんふうえがわりざら）
昭和24年（魯山人66歳）ごろの作品。乾山風に絵付けをしたものだが、乾山をそのまま写さずに異なった柄を考案しているにかかわらず乾山を失っていず、乾山を自家薬籠中のものにしていた魯山人ならではの作になっている。このような皿は昭和10年代はじめから晩年まで5枚1組で作っており、それぞれの作品の時代の同定は難しい。（径16.5×高1.8cm）

373 伊賀小皿（いがこざら）
昭和25年（魯山人67歳）ごろの作品。ビードロ釉が美しい型物作りの豆皿である。（径11.7×高2.3cm）

374 伊賀小皿（いがこざら）
昭和25年（魯山人67歳）ごろの作品。すべて型物で何種類ものパターンがある。福田家や八勝館などの料亭用に作ったようである。上の皿もふくめ織部や黄瀬戸のものも作っている。（径11.1×高2.7cm）

375 青碧織部クルス沙羅（せいへきおりべくるすざら）
昭和22年（魯山人64歳）ごろの作品。このような形をクルス（十字架）と呼ぶが、長方形の場合は「隅切」である。（縦横29.4×高4.8cm）

376 黄瀬戸胆礬菖蒲文四方皿
（きぜとたんぱんあやめもんよほうざら）
昭和26年（魯山人68歳）ごろの作品。昭和10年代前後に黄瀬戸の発色に心血を注いだのは魯山人や加藤唐九郎だが、星岡茶寮時代から試みていたこの焼物に魯山人が十分な自信をもったのは戦後のことで、ちょうどこの作品を焼いたころのことである。胆礬は硫酸銅を主とする銅緑釉の一つで緑色に発色し、単調になりがちの黄瀬戸の器に風情を与える。つまり黄瀬戸と胆礬は器において一対なのである。とくに茶器や菖蒲文の器には不可欠の意匠だといっていい。（縦横20.8×高4.0cm）

381 酒瓶とグラス図
（さかびんとぐらすず）

昭和29年（魯山人71歳）ごろの作品。「大體日本酒の半價であるワインを貴重にして飲み續ける佛人、これを禮讚して自己の名譽の如く感ずる色眼鏡黨、日本人の贔屓客、いつになると自分の眼で物を觀、自分の舌で味を知ることが出來るのか、嗚呼」（『藝術新潮』昭和29年10月）と、魯山人はフランスからワインを小馬鹿にした手紙を書き送ったが、帰国後、こんな絵を描いて福田家主人の福田彰に進呈している。よほどワインが懐かしかったのだろう。（縦37.5×横45.0cm）

380 武蔵野屏風(むさしのびょうぶ)

昭和25年(魯山人67歳)ごろの作品。藤原通方が「武蔵野は月に入るべき峰もなし　尾花がするにかかる白雲」と詠んだ武蔵野の風情は、琳派によって月と芒(尾花)をあしらって描かれていくが、この画題を乾山が愛し、魯山人も愛した。魯山人は屏風だけでなく、いくつもの鉢に武蔵野を描いている。屏風の制作は昭和20年代半ばから後半に集中している。経済的に行き詰まり、それでも洋行を希望する魯山人のために、番頭的な存在になっていた塗師の遊部石齋(遊部外次郎)の息子の重二や(その弟だったか私は忘れてしまった)青木某が親身になって、魯山人の窮状を救うべくたくさんの屏風絵を描かせた。(縦167.5×横270.0cm)

382 夜桜図(よざくらず)

昭和25年(魯山人67歳)ごろの作品。魯山人は桜を愛し、春になると星岡窯の自邸に模擬店を出し、毎年「觀櫻の會」を開いていた。星岡窯の職人たちとその子どもたちも参加した。子どもたちはのちに「とても楽しかった。毎年心待ちにしていた」と述べている。魯山人は子どもたちに優しかった。(縦53.0×横3.5cm)

223　第五期 戦後時代 [昭和21年〜昭和29年]

行々投田舍、旦桑榆時。鳥雀聚竹林、啾々相率飛。老農擁鋤歸、見我如舊知喚

383 良寛詩屏風（りょうかんしびょうぶ）

昭和25年（魯山人67歳）ごろの作品。六曲一双の左隻（右隻は次ページ）。星岡茶寮を追われて数年後の昭和13年から魯山人は良寛に傾倒し、今でいう5、6千万円の借金をして良寛の五合庵時代（50代）の楷書の書巻「青山西復東　白雲与前後…」を糸魚川の旅館兼骨董店の平安堂から手に入れて狂喜、さっそく友人知人200余名に「良寛の大傑作を公開するから来窯されたし」との招待状を送り、大得意になって開陳した。本作はこの影響下に書かれたものである。「行々投田舎　正是桑楡時　烏雀聚竹林　啾々相率飛　老農擁鋤歸　見我如舊知　喚婦漉濁酒　摘蔬以供之　相對云更酌　談笑一何奇　陶然共一醉　不知是与非（行き行きて田舎に投ず　正に是れ桑楡〔＝夕日。夕暮れ〕の時　烏雀竹林に聚まりて　相率いて啾々と飛ぶ　老農鋤を擁いて帰り　我を見ること旧知の如し　婦を喚びて濁酒を漉し　蔬を摘み以って之を供す　相対して云更に酌む　談笑を一にして何ぞ奇なる　陶然として共に一酔し　是と非とを知らず）」。和して飲んでいるうちに酔いが回り、わけがわからなくなったというのである。自然と人情の中で酩酊の時を愉しむ詩心は行雲流水の心につうずる。杜甫の強い影響下に詠まれた詩である。それは魯山人が愛した心境でもあったのだろう。良寛はほぼ同じ詩を何種も詠んでおり、「烏雀」は慣用で「烏鵲」（カササギ）が正。（縦116.3×横253cm）

第五期 戦後時代［昭和21年〜昭和29年］

384 竹林図屏風（ちくりんずびょうぶ）

昭和25年（魯山人67歳）ごろの作品。先の作品の右隻である。「竹林に雀」は魯山人が愛した画題の一つで、雀は古来厄をついばむ鳥とされて繁栄の意味を持つ。魯山人はほかに「松林に鳥」なども描いているが、どの画にも基本的に鳥は1羽である。それは魯山人の場合、孤独の中に遊ぶ作者自身の姿を重ね合わせていたかもしれない。鳥の位置は完璧。言うまでもないことだが、屏風は坐して眺めるもので、立って眺めては世界が見えて来ない。（縦116.3×横253cm）

386 梧楼明月（ごろうめいげつ）

昭和23年（魯山人65歳）ごろの作品。梧は秋の樹で知られるアオギリ。「名月照高楼」や、「秋明々」などと同じように、清秋を賛美する文言。（縦67.8×横29.5cm）

385 白銀屋（しろがねや）

昭和26年（魯山人68歳）ごろの作品。山代温泉・(旧)白銀屋の看板。筆にたっぷりと墨をふくませ、優美さを漂わせるのは晩期の書の特徴で、魯山人にとって新たな悟得の世界だったと思われる。かすかに魯山人が愛した池大雅を想起させる書風。（縦95.3×横31.8cm）

387 大半生涯在釣船（しょうがいのたいはんつりぶねにざいす）
昭和28年（魯山人70歳）ごろの作品。戦中から戦後にかけての書の特徴的な相貌をもつ佳品である。（縦40.1×横43.2cm）

388 八ッ橋図屏風(やつはしずびょうぶ)

昭和26年(魯山人68歳)の作品。洋行の費用を捻出するために塗師の遊部石齋(外次郎)の息子・重二に促されて魯山人はこの年の末、いくつもの屏風を矢継ぎ早に描く。早く乾かそうと部屋にたくさんの火鉢を置いたことで、軽い一酸化炭素中毒にかかったらしい。正月、養生のために金沢の重二の実家へ3か月間転がり込む。魯山人は体調が悪くなると病院へ行くのではなく、暖かい家庭に入り込んで家庭料理で治すのである。このときのことを遊部重二はのちにこう書いている。「金澤にやって来て、旅館から(魯山人が)電話を掛けてきた。『俺はお前のために病気になつた』『何を言ひなさる。病人が温泉まで遊びに来られますか』行つてみたら本當に病人だつた」と。(縦165.0×横255.0cm)

389 秋月図(しゅうげつず)／左頁上

昭和24年(魯山人66歳)ごろの作品。他の武蔵野図と異なるのは、金箔を散らした月と背景との明度差がほとんどないこと、全体に図案化の印象があることである。正方形に近い形や寸法からいって衝立のために描かれたものと思われる。(縦86.0×横78.0cm)

390 野菊皿図（のぎくさらず）

昭和27年（魯山人69歳）ごろの作品。晩年の筆遣いが最もはっきりと出ている作品。テクスチャーはまったく異なるが、遙か彼方に仁清の香をかすかに嗅ぐのは私だけだろうか。（縦32.3×横34.0cm）

231　第五期 戦後時代［昭和21年〜昭和29年］

391 富士図(ふじず)

昭和26年(魯山人68歳)ごろの作品。(幅49.8cm)

392 竹林図(ちくりんず)

昭和26年(魯山人68歳)ごろの作品。画賛として良寛の五言律詩「寒夜空齋裡」(戸外 竹千竿 床上書幾篇 月出半窗白 蟲鳴四隣禪＝戸外 竹數竿 床上 書幾篇 月出でて 半窓白み 虫鳴いて 四隣禅かなり)を良寛の書風で添えている。「(竹)千(竿)」は「竹百竿」や「竹數竿」などのバリエーションがある。(幅45.4cm)

394 萬里一條鉄
(ばんりいちじょうのてつ)／左頁 右
鉄線があたかも万里の先まで伸びるように、正念がどこまでも真っ直ぐで迷いがないこと。昭和24年(魯山人66歳)ごろの作品。(縦148.7×横28.8cm)

395 露堂々
(ろどうどう)／左頁 中
真理は覆い隠されることなく眼前に堂々と現れているではないかの意。昭和24年(魯山人66歳)ごろの作品。(縦129.0×横30.3cm)

396 五福天来
(ごふくてんらい)／左頁 左
「五福天より来たる」。昭和24年(魯山人66歳)ごろの作品。刷毛などを用いて掠れた字を愛でる書法を飛白と呼び、このような書は後漢の蔡邕が刷箒で書いている人を見かけて創始したと伝えられている。(縦129.1×横30.3cm)

393 秋波流轉(しゅうはるてん)

昭和24年(魯山人66歳)ごろの作品。(幅48.1cm)

232

＊魯山人は刷毛だけでなく筆を束ねて書くことも多かった。このページの右の2点は筆束で書いている。ばらけているように見える字も、芯がとおっていれば死んだものにはならず生気に溢れる。これはその好例である。

397 高野山吊行灯
(こうやさんつりあんどん)

昭和24年(魯山人66歳)ごろの作品。すでに紹介したように、この種の行灯は星岡茶寮時代から作っているが、しだいにバリエーションを増やし、材質も戦後では厚みを増し、丈夫なものになっている。製作は大船の鉄工所に発注した。(縦横25.0×高27.0cm)

398 織部電気スタンド
(おりべでんきすたんど)

昭和25年(魯山人67歳)ごろの作品。占領軍の兵士たちのお土産として人気を博した。相当創作意欲を刺激されたようで、昭和23年1月には三越美術部と火土火土美房の主催で「第一回電気スタンド展」なるものを開いている。これらのスタンドには基本形がないといっていいほど意匠や大きさにバリエーションがあるが、そのほとんどが織部焼で他には麦藁手や染付、色絵、白磁などのものがある。このランプシェードの絵は、当時福田家主人だった福田彰のもの。(径41.0〔23.0〕×高66.0〔64.0〕cm)

399 染付詩文電気スタンド（そめつけしぶんでんきすたんど）
昭和25年（魯山人67歳）ごろの作品。（直径23.0×高54.0cm）

【第六期　最晩年時代】

[昭和三十（一九五五）年〜昭和三十四（一九五九）年]

昭和三十年代に入ると、欧米漫遊旅行の大借金を抱えたせいか、あるいは生き急いだのか、魯山人の個展のペースは年四、五回に増える。しかし作品の質はまったく落ちず、新たな境地を見出していく。とはいえ、当時の魯山人が置かれていた環境は決して生易しいものではなかった。欧米旅行の借金から職人や賄いの女性たちに給料をほとんど払えず、その結果、開窯時から三十年間在窯していた技術主任兼会計係の松島宏明（昭和三十年、文智から宏明に改名）を失ってしまう。忠実な松島が去った星岡窯はたちまち異常な事態に陥り、実質的に崩壊していく。

給料を貰えない職人たちは魯山人作品の贋作を作って凌ぐようになり、手伝いの女たちは台所から作品をくすねるようになる。魯山人は見て見ぬふりをしつつ、彼らを軽蔑し、哀しみに打ちひしがれる。故郷の京都での展が多くなったのも、このような心境と無縁ではなかったであろう。寂しさを紛らわせるように魯山人は月に一、二度、福田家からお手伝いの女性を呼び、友を招いて小宴を張ったり、銀座の火土火土美房へ出かけ、帰りには竹葉亭（鰻）や久兵衛（寿司）や新富寿司支店に寄ってほろ酔いで帰宅するようになった。

「これからは憑物をやめて絵でいこうと思うんだ」

魯山人が親しい者にそう語ったのは、作陶に絶望したからではなく、「星岡窯が贋作工場となってはもはや止めるしかない」という意味だったようである。しかし私は、この時期の魯山人の作品に今までになかった一種の静謐と矜持を強く感じる。

この時期に魯山人は、贅肉を削ぎ落としたような優雅な典雅な作品群と、天真爛漫ともいえる素朴な作品群を多くこしらえた。自己の作陶人生を回顧するように作られた感のある赤絵、染付、伊賀、信楽、金襴手、織部、志野、そして粘土玉を潰しただけのような器胎に乾山風の雪笹や蟹絵を描いた作品や木ノ葉皿などである。これらの作品にはどれもたんに老いたのではなく、何かやヽ見定め、得心した境地が感じられる。魯山人の作品がこのような答に行き着いたとき、余命はほとんど残っていなかった。

体調の急変で慣浜市立大学附属病院に入院したのは昭和三十四年十一月四日。入院費がなく、神奈川新聞社社長・佐々木秀雄の世話になった。一か月半余りの入院のあと、十二月二十一日未明、魯山人は七十六歳を以てこの世を去った。死因は肝臓ジストマによる肝硬変。直後に駆けつけた小山冨士夫は、そのときの印象をこう記している。

「死骸はまだ病室においてあった。純白になった頭髪に埋もれた、げっそりと痩せた魯山人の死顔は実に美しかった。生涯で見た、いろいろの死顔のうち、最も厳かで美しいものだという印象を受けた」（『北大路魯山人展』カタログ。昭和四十七年、日本経済新聞社）

小山が抱いた印象は、まさに最晩年時代の魯山人の作品と一致しているように私には思われる。

* 「横浜市立大学附属病院」の「横浜(市)十全病院」の名で呼ぶ者が多かった。
* 当初は前立腺肥大による尿道狭窄との診断だったが、まもなくジストマ虫による重度の肝硬変と判明。手術中に意識の混迷が見られて中断、縫合のみと伝えられている。
* 「夢境」の雅号は昭和八年星岡窯内に母屋(田舎家)を移築したさい、中門に掲げた夢窓国師の濡額「夢境」に由来する。同年邸内に安息所兼客の滞在所として「夢境庵」(十三坪)を築造したように、魯山人がこの言葉を愛し、号として使用した歴史は古いが、落款として多用するようになったのは戦後、それもおもに最晩年のことである。ときには「無境」「无境」の当て字を使った。裏千家の「又隠」を手本に

400 備前耳付筒形花入 (びぜんみみつきつつがたはないれ)
昭和32年 (魯山人74歳) の作品。魯山人は昭和24年ごろから無施釉の焼物に開眼し、備前の金重陶陽の窯に足繁く通って昭和27年には備前窯を築いたことはすでに述べた。金重の指導もあってか魯山人の備前はどれもよく焼けており、備前土の魅力を引き出すことに成功して、金重を凌駕する作品群を作った。上がりの悪いものには銀を塗って生かし、入(にゅう)(罅ひび)は漆や金で繕って新たな風情を求めた。かくして魯山人はそれまでの備前にはなかった一皮むけた近代的な備前焼を作った。そのことはもっと評価されていいだろう。(径15.8×高27.4cm)

401 備前大手桶(びぜんおおておけ)

昭和33年(魯山人75歳)ごろの作品。魯山人の手桶制作は乾山写しからはじまったようである。しかし星岡茶寮時代の展覧会図録にはなく、昭和9年の蒐集品図録に手本のような青磁の手桶が見えるが、自作品の初出は昭和16年5月のようである。手桶にはこのような大型のものと、直径が10cm足らずの小さなものとがある。織部と備前にほぼかぎられており(稀だが戦後に白釉に金彩のものを作っている)、昭和20年代半ばに備前焼をはじめてからは基本的に備前一辺倒であった。(径26.0×高38.2cm)

402 備前草花彫四方平鉢（びぜんそうかぼりよほうひらばち）
昭和33年（魯山人75歳）ごろの作品。（縦横31.0×高4.5cm）

403 備前火襷歪み鉢（びぜんひだすきゆがみばち）
昭和33年（魯山人75歳）ごろの作品。（縦21.8×横21.0cm×高7.0cm）

240

406 銀彩双魚文四方鉢（ぎんさいそうぎょもんよほうばち）
昭和30年（魯山人72歳）ごろの作品。魯山人は双魚というモチーフを若いときから最晩年まで愛したが、初期、中期、晩期とこれだけ極端に表現が変わった例はない。晩期の双魚文の代表作といっていいこの鉢を魯山人は相当気に入っていたらしく、わざわざ画も描いている（p.269参照）。（縦30.0×横33.5×高3.8cm）

404 備前丸形鉢（びぜんまるがたばち）／右頁上
昭和32年（魯山人74歳）ごろの作品。タタラ（板状の粘土）を切り、丸い型を押しつけて周囲を折り上げただけだが、その力感と完成度は余人の追従を許さない。魯山人の死後、私は星岡窯にいた職人たちが作ったこの手の作品をたくさん見たが、似て非なるものだった。（径22.0×高4.0cm）

405 絵瀬戸秋草文四方台鉢
（えぜとあきくさもんよほうだいばち）／右頁下
昭和30年（魯山人72歳）ごろの作品。秋草や芒の描写は、晩年に入ると無碍になり、かつての装飾性と一線を画す新たな風情をもつものとなった。（縦28.5×横28.3×高7.0cm）

407 志埜草絵鉢(しのくさえばち)／右頁上
昭和28年(魯山人70歳)ごろの作品。いわゆる晩年の魯山人らしい器である。(縦横22.5×高5.0cm)

408 備前金繕い四方尺鉢(びぜんきんつくろいよほうしゃくばち)／右頁下
昭和29年(魯山人71歳)ごろの作品。備前や織部には金繕いがよく合う。とくに備前は器を生き生きとさせる。魯山人も楽しんで繕ったように思える。(縦36.0×横34.5×高5.1cm)

409 備前土ドラ鉢（びぜんどどらばち）
昭和29年（魯山人71歳）ごろの作品。この形の鉦鉢を魯山人はおもに織部で作っている。このように水指に仕立てたものをときどき見るが、備前のものは珍しい。(径24.5×高9.5cm)

＊魯山人は昭和30年から31年にかけて2度、重要無形文化財保持者（人間国宝）の打診を受けた。魯山人が受諾することを大いに期待したのは星岡窯の職人たちだった。魯山人が人間国宝になれば作品の値段が上がり、給料を払ってもらえるからだった。しかし魯山人は拒絶する。巷には使用人の荒川豊蔵が先に受けたから臍を曲げたという邪推があるがそうではない。当時その場にいた青年・平野武（のちの平野雅章）がそのときのことをこう書いている。「文部省の小山冨士夫が二度、人間国宝の話を持ってきた時、わたしはその一度に立ち会いました。（魯山人は）オレは受けないと断固としてはねつけました。小山が帰った後、魯山人は国宝指定の推薦状の用紙を弊履のごとく投げ捨てました。情実で決められるこの種の授賞を魯山人はふだんから批判していましたし、現に嫌っていました。また芸術のなんたるかを分からぬ役人から評価されてたまるか、という思いもあったと思います。ほんものの芸術家は無冠が相応しいと言う年来の主張を頑として守り抜きました。オレが褒賞を貰うとしたら李朝の王様くらいのものだとも言ってましたからね」と。

244

412 信楽大鈍鉢（しがらきおおどらばち）
昭和31年（魯山人73歳）ごろの作品。この作品はおそらくかつて私の家にあったもので、私たち家族は夏、冷や奴や冷や麦を青モミジの葉を添えて楽しんだ。そうするとただの冷奴や冷麦が大ご馳走に見えた。じつに圧倒される器だった。見込の轆轤目の心地よさといい、切れ切れに掛かった自然釉の風情といい、変化に富んで奥深く、飽きることがなかった。大振りのこの器を卓に置くだけで幸せになったものである。（径42.6×高11.7cm）

410 銀彩寿文輪花平鉢
（ぎんさいことぶきもんりんかひらばち）／右頁上
昭和30年（魯山人72歳）ごろの作品。魯山人の寿文は珍しい。自発的というより誰かからの注文だったのだろう。この時代の魯山人にしてはやや冗漫な絵付けであるのは注文主の意向を汲んだものにちがいない。（径31.6×高6.0cm）

411 絵瀬戸鳥文皿（えぜとちょうもんざら）／右頁下
昭和31年（魯山人73歳）ごろの作品。鉄釉による単純で素朴な間道文に雀1羽。それだけでこれだけ魅力的な効果をあげるのは、ひとえに魯山人の絵の力、空間把握力のゆえである。この手は若干だが織部にもある。彼は伊万里のようなうるさい焼物はほんの初期を除いて一切やらなかったし、古九谷の写しでも単純で空間を生かした絵付け以外にほとんど手がけなかった。（径19.2×高2.5cm）

410 伊賀鎬手四方鉢 (いがしのぎてよほうはち)

昭和32年（魯山人74歳）ごろの作品。最も円熟した時代の魯山人の伊賀の鎬手である。魯山人は蛤の殻などを使って鎬いだようだが、左から右へ、そして口縁が伸びて切れているような力感ある風情と見込のビードロ釉のバランスが素晴らしい。何も盛られていないのに、何かが盛られている印象を受けるのは器の力である。魯山人の伊賀作品は基本的に信楽土である。(縦横28.2×高5.8cm)

414 色絵赤玉香合(いろえあかだまこうごう)

昭和32年（魯山人74歳）ごろの作品。呉須赤絵（呉州赤絵とも）の香合は茶人に好まれ、桃山時代から江戸初期にかけて明末の景徳鎮民窯に発注された。赤玉香合は小さなもののほうが好まれたが、これを模写した作品。ちなみに魯山人の色絵は初代須田菁華の影響下にはじまった。魯山人は呉須赤絵の民窯らしい泥臭い自由が好みに合ったようで、菁華の没後（昭和2年）も碗や鉢などいろいろと作っている。この手は星岡茶寮時代にも作っている。(径6.0×高3.5cm)

415 呉須手詩文大鉢(ごすでしぶんおおばち)

昭和32年（魯山人74歳）ごろの作品。この詩文鉢は、展覧会で売れ残ったのを八勝館の主人の杉浦保嘉が引き取ったものである。魯山人は売れ残りを福田家、八勝館などに引き取らせていて、引き取り側は勝手に送りつけられるので辟易したらしいが、不思議なもので魯山人の没後はそれらの作品にむしろ高い人気が生じた。(径34.7×高18.0cm)

416 瀬戸耳付鍋焼鉢(せとみみつきなべやきばち)
昭和32年(魯山人74歳)ごろの作品。(径19.0〜22.0×高4.8cm)

417 銀彩平鍋(ぎんさいひらなべ)
昭和32年(魯山人74歳)ごろの作品。この鍋の所有者で、星岡窯で魯山人の賄い方をしていた辻義一によると、柳川鍋として作られたものであるという。(径22.3×高4.2cm)

418 備前四方皿（びぜんよほうざら）

昭和30年（魯山人72歳）ごろの作品。皿の上に四角い陶板を斜交（はすかい）にのせてその部分の灰被りを防ぎ、四隅だけに灰被りを取って焼き上げたものである。この手は数点しか見かけず、寡作といっていい。（縦横33.3×高4.0cm）

419 銀彩菖蒲文大皿（ぎんさいあやめもんおおざら）

昭和34年（魯山人76歳）ごろの作品。最晩年の魯山人の筆致は繊細を離れて野太く、かつ優美である。この皿には草花の間をそよ吹く風は感じられないが、それに代わって、枯れつつも不敵不敵しい生の豊かさが漂っている。（額寸法＝縦41.5×横45.0×厚2.5cm）

420 志野三足花入（しのさんぞくはないれ）

昭和30年（魯山人72歳）ごろの作品。このような足の花入は見たことがなく、魯山人でなくては発想できない造形である。よほど愉快だったのだろうか、表は2足だが裏は3、4足という、ひっくり返して見たらイカの足のような花入も作っている。魯山人は無心の人、慰戯（ディヴェルティスマン）の人であった。苛烈なまでに一点に集中しながら、そのすべての営為が辛い人生を忘れるための気晴らしであるような。昭和11年から18年まで7年半を魯山人の傍で過ごした黒田領治（初代黒田陶苑店主）は、魯山人の芸術生活について「助手たちにとっても魯山人は手に負えぬ、それこそお山の大将で、意図するものを求め得なかったときの八ツ当りには、恐怖におののくといっても過言ではないワンマン旋風の吹き荒れようであった。自我の上に、魯山人の芸魂は厳しさとは別に冷酷とさえ思える邪鬼の如き一面が潜んでいるのではないか、そんな思いに駆られたことも再三であった」（『定本 北大路魯山人』雄山閣出版、昭和50年）と当時を回想しつつ、芸術家の日常と魂とに言及している。むろん魯山人自身は、己に対してさらに厳しかったであろう。（径15.2×高18.0cm）

421 備前火襷四方皿（びぜんひだすきよほうざら）

昭和30年（魯山人72歳）ごろの作品。稀には厚い作りのものもあるが、魯山人の四方皿は概して薄手である。備前の土は一見脆そうに見えて、そしてそれゆえにこれらの作品はどれも独特の繊細さと緊張感が漲った焼物になっている。火襷、ひび、金繕い、ひょいひょいとつまんだ端辺の無造作な仕上げなどが織りなす景色は魯山人の独壇場である。（縦横24.8×高3.0cm）

422 瀬戸桶花入 (せとおけはないれ)

昭和32年（魯山人74歳）ごろの作品。先に述べたように、魯山人は昭和10年代のはじめごろから乾山や仁清を写すような形で手桶を作りはじめるが、手桶に集中したのは戦後、とくに昭和25～26年以降である。最晩年は備前がおもで、瀬戸手の手桶は珍しい。（径25.5×高43.0cm）

423 伊賀鎬四方皿（いがしのぎよほうざら）

昭和30年（魯山人72歳）ごろの作品。蛤の貝殻などでしゃくった鎬手の四方皿は大抵が織部か伊賀で、とくに伊賀に優品が多い。大半はp.246のように左右までしゃくり落としたものが多いが、このように真ん中だけをしゃくって、四隅をやや立ち上げたものもある。縁が単調にならないよう、ごつごつした石を押しつけて凹凸をつけ、釉薬の変化によって一種の柄を作っている。（縦横21.8×高3.5cm）

424 銀刷毛目鶴首花生（ぎんはけめつるくびはないけ）

昭和30年（魯山人72歳）ごろの作品。この形を気に入っていたとみえて色絵や志野や鉄絵のものや、もっと小さいものなどいくつも作っている。螺旋（らせん）の意匠は、蒐蔵していた宋赤絵の振出しからの援用と思われる。（径13.0×高22.5cm）

425 織部瓢形汁次
(おりべふくべがたしるつぎ)
昭和30年（魯山人72歳）ごろの作品。本歌は古織部で、魯山人が作った汁次は基本的にこの瓢箪形と下の急須形の出汁入の2種類である。どれも器胎に自由奔放に櫛目を入れている。この瓢箪形には大小の2種類がある。絵付けは気の向くままでいろいろである。下の出汁入とともに戦前も若干作っていたようである。(幅15.0×高12.5cm)

426 青碧織部出汁入
(せいへきおりべだしいれ)
昭和30年（魯山人72歳）ごろの作品。このような出汁入や汁次は星岡茶寮時代から大量に作っていたが、戦後になると絵付けがさらに自由になっていく。(幅13.5×高9.0cm)

427 櫛目銀三彩壺（くしめぎんさんさいつぼ）
昭和32年（魯山人74歳）ごろの作品。黒々とした素地の全面に櫛目を入れているのは珠洲焼（石川県能登半島）をイメージしたものと思われるが、同じ時期に（実際は叩きではないが）信楽の壺においても珠洲焼の叩き成形に見せた試みをしている。（径23.7×高28.3cm）

428 銀彩タンパン反皿（ぎんさいたんぱんそりざら）

昭和32年（魯山人74歳）ごろの作品。すでに述べたが、懐石辻留の三代目・辻義一がかつて魯山人に「先生、こんなにキンキラしているのが良いのですか」と訊ねた皿は今このように鈍い光を放ち、魯山人の思惑どおりのものになっている。三彩風に複数の色を使わず、鍔の檜垣文と緑の斑文だけで仕上げている。辻はこれに茹でた蟹(かに)(つぼ)を盛っているが、銀彩と朱と赤とが映え、なるほどよく合っていた。「どうだ、いいだろう」という魯山人の得意げな声が聞こえてきそうである。(径23.5×高2.8cm)

429 銀彩葉皿（ぎんさいはざら）／左頁上

昭和30年（魯山人72歳）ごろの作品。銀彩は焼き損じの器を生かすべく考えられた手法だったが、この皿ははしめから銀彩に仕上げるつもりで焼かれたようである。縁に無造作に土が出ているところなどは魯山人の本領で、他の陶芸家ならきれいに覆ってしまうところである。この感じがいかにも林間に積もった落ち葉の風情を伝えている。自然を理解していないと、なかなかできない芸である。晩年の銀彩木ノ葉皿の器胎の大半は備前土である。(縦15.3×横20.0×高3.8cm)

430 銀彩醬油次（ぎんさいしょうゆつぎ）／左頁下

昭和32年（魯山人74歳）ごろの作品。一閑張日月椀(いっかんばりじつげつわん)もそうだが、誤解を恐れずに言えば、金彩銀彩の仕事においての勘どころは魯山人にとって「汚く塗ること」であった。きれいに塗っては表情がなく、器形だけが優劣を主張する。それでは銀彩の典雅は望めないのである。汚くといってもほんとうはそうではないのだが、そう言ったほうが適切に思えるような達観の芸である。(幅9.2×高7.3cm)

259　第六期 最晩年時代［昭和30年～昭和34年］

260

432 グイ呑各種(ぐいのみかくしゅ)

戦後(魯山人60〜70代)の作品。グイ呑の制作はおもに戦後で志野が多く、他には粉引、伊賀、唐津、備前、黄瀬戸、白磁、赤呉須などがある。志野には大抵秋草文を描いた。最晩年を代表するのは右の上から二つ目、焼け焦げたような色の志野で、これが大きな特徴である。大きさは径6×高5cm前後のものが多いが(手前の作品を除く)、白磁のものはそれより2〜3割方小振りである。

431 鉄絵蟹絵平向付(てつえかにえひらむこうづけ)／右頁

昭和32年(魯山人74歳)ごろの作品。蟹絵の平向は魯山人の独壇場である。縁辺の作りが素晴らしい。陶器としての巧拙は造形にだけあるのではない。作者の人となりや年季、年齢、心の豊かさなど。最も重要な要素はしばしば口縁に出る。若い陶芸家は造形や釉薬や焼き上がりに気を取られるが、口縁は高台とともに陶芸家にとって最も恐ろしい箇所である。(径17.3×高2.1cm)

435 横行君子平向 (おうこうくんしひらむこう)

昭和32年（魯山人74歳）ごろの作品。最晩年の作品を代表する織部蟹絵皿。箱の甲書（表書）には表題のように蟹の異名が書かれている。この作品は粘土玉をつぶしただけで、口縁も成り行きまかせだが、それにもかかわらず魯山人の個性が強烈に出ている。軽々と、魯山人らしいことをやっているわけである。端正なものより、こういうもののほうが真似しにくく、この手の贋物でグレーゾーンに入るものを見かけたことがない。それほど個性が出ているわけである。かなりの数作ったようだ。(径17.6×高4.0cm)

433 白掛鉄色絵雪笹文小皿
(しろがけてついろえゆきざさもんこざら)／右頁上

昭和30年代（魯山人70代半ば）の作品。下に10年ほど古い同形の皿を紹介したが、粘土玉のつぶし方や雪笹文の筆遣いが変わってきている。(径12×高2.2cm)

434 絵志野雪笹文小皿
(えしのゆきざさもんこざら)／右頁下

雪笹文の小皿作品の変化を見る。上は最晩年の作品、下はそれより10年ほど前のもの。雪笹の描写が自由になってきているのがわかる。(径12.0×高2.1cm)

436〜444 **木ノ葉皿各種**（このはざらかくしゅ）

昭和32年（魯山人74歳）ごろの作品。最晩年の作品には轆轤を使わないものが多い。代表的といえるのは粘土玉をつぶしただけの皿と、木ノ葉皿である。木ノ葉皿には大小いろいろあり、鋸歯のあるものないもの、織部、粉引、鉄釉、備前、金彩など焼きにもさまざまに作り、その数から最晩年を「木ノ葉皿の時代」と呼んでもいいくらいである。436は大振りの「織部木ノ葉平向付」。幅28.0×奥行12.0×高3.7cm。その他は平均で幅22×奥行12×高2.5cmの向付である。木ノ葉皿は星岡窯時代にわかもとの注文で焼きはじめたが、当時は丸皿の見込に木ノ葉を描いたものであった。

442

441

444

443

265　第六期 最晩年時代 [昭和30年〜昭和34年]

445 **伊部大平鉢**（いんべおおひらばち）
昭和32年（魯山人74歳）ごろの作品。
もし魯山人の晩年を皎々と照らした備前作品の掉尾を飾る作品はと問われれば、私はまちがいなくこの鉢を推す。最晩年の魯山人の心境と美学が溢れているからである。魯山人は死の直前まで星岡窯内の慶雲閣（自邸）の一間に、気に入った自作品を並べていた。あまりに数が多かったので、並べていたというよりは積み上げていた。父に連れられて魯山人邸を訪れた私の姉（田原静子。当時21歳）の記憶である。そしてその中にこの鉢があったはずだ。この鉢は八勝館の初代・杉浦保嘉が買い求めて八勝館に落ち着いたが、二代目の杉浦勝一もこの鉢をいちばんに気に入っていた。先日、くだんの鉢を手に取りながら私はそんな話を三代目の杉浦典男としたが、そのとき私にとってもこの鉢が懐かしい作品になっていることを感じた。(径34.5〔33.1〕×高5.7cm)

446 五行詩金泥竹下絵（ごぎょうしきんでいたけしたえ）

昭和30年（魯山人72歳）ごろの作品。このころ魯山人は禅僧の詩句を多く揮毫している。色紙に書いたものも多い。「無境」の落款は「夢境」や「无境」や「口」とともに最晩年を代表するものである。（縦36.4×横45.5cm）

447 禅悦（ぜんえつ）

昭和30年（魯山人72歳）ごろの作品。禅悦とは禅定に入ることでもたらされる宗教的悦び、すなわち法悦のこと。力強く、迷いがなく、しかも無我の書になっている。まさに禅悦である。ちなみに无境の落款に墨で、ときには朱で香炉印と「隨縁岬堂」（「縁に従う」の意。上海に呉昌碩を訪ねたときもらった扁額の文言で、魯山人はこの文言をペンネームの一つにしていた）印を捺すのは晩年の特徴である。（縦33.3×横101.2cm）

448 善悪不二　美醜不二（ぜんあくふじ〔ふに〕　びしゅうふじ〔ふに〕）

昭和30年（魯山人72歳）ごろの作品。同じころに焼いた「銀彩双魚文四方鉢」（p.241）の画を添えている。不二とは相対するものは本来対立せず、ときには一つ、あるいは表裏であるという意味。存在と認識の奥に住まいする実相を語る言葉である。（縦47.0×横67.5cm）

270

452 梅花詩 (ばいかし)

昭和34年（魯山人76歳）ごろの作品。盛唐の詩人・高適の詩。「柳條弄色不忍見　梅花満枝断腸」（柳條は色を弄して見るに忍びず、梅花は枝に満ちて空しく断腸）。意訳すると「（私は今異郷の地にあって）柳が緑の芽を吹くのを見るのも忍び難く、梅花が枝一杯に咲くのを眺めるのも辛い。心に憂いが満ちるだけである」というところか。高適という人は李白と親交があったが、人生に紆余曲折があってどこか魯山人の人生を彷彿とさせる。それゆえ魯山人はこの詩を愛したのかもしれない。本作だが、魯山人の没後白木屋で行われた遺作展に多くの贋作が出陳され「白木屋贋作事件」が起きた。そのときマスコミが取り上げたのがこの書の贋作であった。本作はもちろん真作だが、同じ梅花詩を魯山人はいくつも書いており、これとほぼ同寸法の真作（絵があるものもある）が複数存在する。（縦59.5×横93.7cm）

449 鳥図 (とりず)／右頁 右

昭和30年（魯山人72歳）ごろの作品。魯山人は宮本武蔵の「古木鳴鵙（こぼくめいげき）」や「鵜図」を見て「描きすぎる。これを見るかぎり武蔵は未だ悟っていない」と言ったそうだが、この古木図はつまり武蔵の画に対するアンチテーゼとして描かれた作品といっていいだろう。（縦123.0×横27.9cm）

450 生花図 (せいかず)／右頁 中

昭和30年（魯山人72歳）ごろの作品。（縦129.5×横23.0cm）

451 春来草自生
(はるきたってくさおのずからしょうず)／右頁 左

昭和32年（魯山人74歳）ごろの作品。『景徳伝燈録』中の一句。春が来れば草が自ずと生ずるように、修行していればやがて悟りは得られるの意。中唐の詩人・賈島（かとう）の「秋風吹渭水落葉満長安」（しゅうふういすいをふけば　らくようちょうあんにみつ）とともに魯山人が最も気に入っていた章句の一つである。（縦220.0×横27.5cm）

271　第六期 最晩年時代［昭和30年～昭和34年］

453 いろはにほへとちりぬをわかよたれそつねならむ／右

昭和32年（魯山人74歳）ごろの作品。ちりぬるをの「る」が抜けている。「口」と落款を入れる時点で、あるいはそれ以前に気がついていただろうが、魯山人は書き直さなかった。そんなことは些末なこと、書の本質と何の関係もない、魯山人はそう考える人間だった。ずぼらなのではない。作品は「気」の依代であって、気が宿ればそれでいい、いくらうまく書いても気が宿らなければ弊履である。魯山人は昭和10年9月の『星岡』60号でつぎのように書いている、「気力というのは漲っていてのものですから、そのように理解できない者が死んだ字に強い見かけを与えてみたところでどうなるものでもないというのです」。同じような例は枚挙の暇がない。昭和14年、白木屋の地下売り場に「魯山人・山海珍味倶楽部」を開店したとき、魯山人は白磁の壺に「おいしいものばかり」と書いた壺を数個作って陳列した。その壺の一つは濁点が抜けて「おいしいものはかり」になっていたが、魯山人は一向に気にしなかった。その壺の元所有者である銀茶寮の支配人・加谷一二のご子息・加谷均と呑むと、私たちの話題はいつもここに至って魯山人を偲ぶことになるのである。（縦102.0×横20.4cm）

454 何處寺不知風送鐘聲来
（いずこのてらよりかぜしょうせいをおくりきたりるをしらず）／左

昭和32年（魯山人74歳）ごろの作品。どこの寺からか鐘の音が風に乗って聞こえてくる。妄想を滅し尽くした静寂の境地に鐘声すなわち真実の響きが聞こえてくるの意。（縦130.7×横24.7cm）

455 杜牧詩（とぼくし）
昭和30年（魯山人72歳）ごろの作品。晩唐の詩人・杜牧の詩「山行」の後段、「停車坐愛楓林晩　霜葉紅於二月花」。読下しは「車をとどめてそぞろに愛す楓林のくれ　霜葉は二月の花（おそらくは桃）より紅なり」で、楓林の紅葉にうっとりと見とれている歌。（縦44.5×横72.5cm）

456 不知雲雨散（うんうさんずるをしらず）
昭和30年（魯山人72歳）ごろの作品。盛唐の詩人・杜甫の「渝州候厳六侍御不到先下峡（ゆしゅうにてげんろくぎょじをまつもいたらず　さきんじてきょうをくだる）」中の一句。雲雨とは宋玉（楚の大夫）の詩「高唐の賦」にある巫山の神女の故事によっている。昔、楚王が宋玉と雲夢の台に遊んだとき、そこから高楼を眺めるとそのあたりに雲がさかんに湧き上がり、形を変えてとどまることを知らなかった。不思議に思った王が訊ねると、宋玉は「あの雲は朝雲といい、かつて先王の夢中に現れ枕席をともにした神女が、朝は雲になり夕べには雨となっているのです。王はすでに亡くなられたにもかかわらず、神女は王の寵愛を受けようと今もああして現れているのでございます」と説明したという。すなわち雲雨不知散とは、相手に会えなくなったことを知らぬまま今も慕っているという意味である。（縦29.8×横101.0cm）

【窯印・落款】

魯山人の作陶活動は大正十一年、古永東山窯にはじまる。この時代の作品は底に窯名と自分の名を入れたものが多い。本格的には星岡窯を築いた昭和二年、四十四歳からで、自作品には「米」を入れ、職人の作品には古字の「星」の陶印を捺した。初期は「魯」印か呉須で「呂」と書き入れ、中期から単純化して「口」に至る。大きな作品には「魯山人」と書き入れた。抹茶碗には多少の例外を除いて窯印はない。「口」は単純な文字だが、真似ることは至難で真贋の同定は比較的容易である。

275　窯印・落款

276

職人の「🟊(星)」印（右）と技術主任・松島文智の「ロ」印（左）。
魯山人が不在の時、代わりに松島に切らせることがあった。

277　窯印・落款

田部美術館

松江城近く、武家屋敷の残る塩見縄手の一角に、島根県知事などをつとめた踏鞴御三家筆頭の田部家二十三代、田部長右衛門氏（松露亭）が創設し、茶道具類を中心とした美術工芸品を収蔵。常設展では不昧公愛蔵の茶道具や好みの品をはじめ、楽山焼や布志名焼の名品、季節ごとに茶道具を取り合わせた展示もある。また、地域の新進陶芸作家の技術と茶道の将来を展望し、新たな茶の湯の器を目指した陶芸公募展「田部美術館大賞−茶の湯の造形展」を毎年開催。生前魯山人は田部氏に作品の購入を依頼することも多かったという。

〒690-0888　島根県松江市北堀町310-5　TEL 0852-26-2211
［開館］9:00〜17:00
［休館］月曜日（但し祝日の場合は開館）、年末年始、展示替期間

田部美術館・本館

敦井美術館

事業家敦井榮吉氏が唯一の趣味として収集した美術品を地元新潟の文化遺産として残したいという強い思いから、美術品1,000点と運営資金を一括寄贈して美術財団を設立、展示公開のために開設した美術館。現在は、近代から現代にかけての日本画・陶芸を中心に、洋画や彫刻など約1,500点を所蔵し、横山大観、菱田春草、速水御舟、板谷波山、富本憲吉ら日本を代表する巨匠の名作を、テーマを設けて、年4回の企画展を開催。

〒950-0087　新潟市中央区東大通1-2-23 北陸ビル1階　TEL 025-247-3311
［開館］10:00〜17:00
［休館］日曜・祝日・年末年始・展示替期間

敦井美術館・展示室

東京国立近代美術館工芸館

近代美術の中でも工芸及びデザイン作品を収蔵展示する東京国立近代美術館の分館として、昭和52年に開館。建物は旧近衛師団司令部庁舎として建築された明治洋風レンガ造りで重要文化財。明治以降の日本と海外、とくに多様な展開を見せた戦後の工芸およびデザイン全般約3,400点（平成27年現在）を収集し、その対象は陶磁、ガラス、漆工、木工、竹工、染織、人形、金工、工業デザイン、グラフィックデザインなどと幅広い。年2〜3回の企画展とともに所蔵作品展を積極的に開催、毎回約100点の展示で近・現代の工芸の様相を総合的に紹介している。

〒102-0091　東京都千代田区北の丸公園1-1
TEL 03-5777-8600（ハローダイヤル）
［開館］10:00〜17:00
［休館］月曜日（祝日の場合は開館、翌日休館）、年末年始、展示替期間

東京国立近代美術館工芸館

日登美美術館

大阪のアパレル商社日登美株式会社のオーナー図師禮三、清子夫妻が平成4年、故郷・滋賀県永源寺に開設。長年蒐集した美術品はおよそ1,500点。収蔵品のうち、民藝運動を牽引した作家バーナード・リーチの作品が300点余を占め、国内有数のコレクションとなっている。また濱田庄司や魯山人などのほか、古染付、中国陶器といった陶芸作品、歌麿・広重の浮世絵、棟方志功、ジョアン・ミロ等、多様な作品を所蔵。ワイナリーなども併設されている。

〒527-0023　滋賀県東近江市山上町2083　TEL 0748-27-1707
［開館］10:00〜18:00（最終入館17:00）
［休館］年末年始、臨時休館日

日登美美術館・大展示室

＊なお、他に魯山人作品の常設を行っているところに「何必館・京都現代美術館」（京都市）、「魯山人寓居跡 いろは草庵」（加賀市山代温泉）、「銀座 久兵衛・魯山人ミニギャラリー」（東京・銀座本店、利用者のみ見学可）などがある。

資料編

【書簡・葉書】

魯山人は、いわゆる往復書簡趣味を嫌った。少数の儀礼的な手紙を除けば、魯山人の手紙は時候の挨拶もなく単刀直入にはじまり、要件に徹して、筆を擱く。自分の考えに酔った文章がまったくないのも特徴である。そしてその中にも、当然だが、芸術家としての独特の価値観や人生への姿勢、美学が偲ばれる。

敬意を表する相手には毛筆、親しい者にはペン、メモは鉛筆という傾向があるが、いずれにしても魯山人の字は暢達かつ自由で、衒いがなく生き生きとしてじつに魅力的である。

＊ここでは筆者の父宛のものにかぎった（筆者蔵）。

山田了作宛葉書（昭和20年6月？　魯山人62歳）
「御手紙難有〈ありがとう〉　仕事がおくれて延び延びになつてゐますが　是非行きたいと思つてゐます　九月初から一週間山歩きだけしたいと望んでゐます　砂氏　永氏等から来いとの事ですが　一方立てれハ（バ）一方が立たぬで全部推考中止としました　君と二人で山を歩き過ぎ引返します積り　しかし道路が駄目でハ困りますが　様子が判りませんか　以上の事　何人にも他言しないで下さい　本年も中止だと云ふこと（に）しておいて下さい　是非責任を以て誰にも内々にして頂き度　大船在山崎　北大路魯山人」——富山県福野町（現・南砺〈なんと〉市）の支援者で県会議員の砂土居次郎平や同県城端〈じょうはな〉町（現・南砺市城端町）の川田機業所の番頭・永井友次郎の誘いを断り、筆者の父の誘いを受け、二人だけで旅（おそらく高山から小鳥〈おどり〉峠、松ノ木峠を経、白川街道から越中街道を踏破して、父の実家がある富山県東山見村〔現・砺波〈となみ〉市庄川町〕へ抜ける約120キロメートルの旅のことと思われる）をしようという内容。文面からは富山の支援者間の意識の微妙な対立と、そういうことには関わりたくないという魯山人の意思が読み取れる

山田了作宛書簡

（昭和22年7月24日付。魯山人64歳）

「廿五日開店です。是非見に来て下さい　開店日に迫つて万円以上の鉢が三点賣れました　當日の予約として外人が来ます　何かしらうなりを發して大〈ママ〉陽の煌きのやうな熱力が周邊に満ち　魅力たらんとしてゐます　この麦の一粒を将来　日本美術産業の一として　一流米人の趣味性を高めたいものと考へてゐます　紙　お世話です　何分宜敷　代金計何程と仰越下さい　味噌　毎日を養つてゐて呉れます　次の新味噌　大に期待して楽しんでゐます　何かと御高宜〈ママ〉（厚志）を頂き　有難いことです　使を伺はせたいのですが　少数の人が　毎日に追ハれて　意の如く参りません　永井氏へ宜敷云つて下さい　永井氏の行く行クハ此頃當〈あ〉てにしないことにしました　魯山人　廿四日　山田了作様」――火土火土美房開店へ向け、気が充実していることを伝える内容。紙は揮毫用のもので、魯山人は父が入手する紙を気に入っていた。永井は越中魯山人會の会員だった富山県城端町の川田機業所の番頭・永井友次で、社長の川田や永井らと疎遠になりはじめたことが窺える

山田了作宛葉書（日付なし。昭和22年早春？　魯山人63〜64歳）

「御返事の遅延をお許し下さい　佐藤が帰つて荷物を台所において其儘帰つてしまい何の話も聞き得ず　漸〈ようや〉く昨日初めて顔を出した始末　大変なお世話になつた様子　城端へ御案内もして貰ひし由　いつもながら御芳志忝く御礼の申様がありません　白酒　窯場〈かまば〉の皆々に遣し大喜びしました　味噌も難有〈ありがたく〉毎朝賞味して満足してゐます　併〈しか〉し前に頂いた味噌の方が一段の美味でありました　味噌が入手出来るとの事　是非五貫目位買つて頂き度　何分の御配慮を願ひます　曩〈さき〉の話　白たまり五樽の事ハ如何なりましたでせうか　早くほしいと思つてゐます　カン本日発送します　佐藤分と一緒に　小生飲料として甘くない精〈ママ〉酒が欲しいとトージさんに云ふて下さい　陶磁味〈とうじみ〉雑誌送らせました　川田　永井　南氏にもどうが〈ママ〉か愛讀者になつてやつて下さい御願ひします　こんど銀座に猫額大のものながら　小生の作品のみを飾る店が出来る事になりました　二三ヶ月後にハ御覧願へるでせう　御後援を乞ふ　御健勝を祈る　魯山人　山田了作様」——筆者の父に味噌や日本酒を求め、「火土火土美房」開店間近を伝える内容。文中の佐藤は瀬戸出身の星岡窯の轆轤職人の佐藤芳太郎。川田は富山県城端町の織物会社・川田機業所社長の川田常次郎。昭和10年代に父が魯山人に引き合わせ、のちに同県福野町（現・南砺市）の酒造業者で県会議員でもあった砂土居次郎平とともに越中魯山人會の会員になった。永井は川田の番頭の永井友次。南は高岡市長を永く務めた南慎一郎か、あるいは父が戦後魯山人會へ誘った高岡市中川の美術商・南健吉。カンは清酒運搬用容器。トージは杜氏。魯山人はビールとともに辛口の日本酒を好んだ。ここで語られている日本酒は砂土居酒造（現在廃業）の「梅鉢」か、父が同じく懇意にしていた現・砺波市の酒造会社「立山」か「若鶴」と思われる

古陶磁器参考館　星岡窯（鎌倉山崎）

古陶磁器参考館

山田了作宛葉書
（昭和22年。魯山人64歳）
「たしかに御味噌を二貫五百頂きました　これで二ヶ月位毎朝安神〈あんしん〉して朝飯が美味しく頂け有難いことです　厚く御礼申します　今後共何分宜敷　何かと御願ひします　どうか御健康でゐて下さい　大船在　山崎　北大路生」——戦後の食糧難時代、筆者の父は食材だけでなく、日本酒や味噌まで魯山人分を調達した。この葉書で魯山人が毎朝味噌汁を飲んでいたこと、1回の使用量が125グラムほどだったことがわかる

山田了作宛葉書（昭和23〜25年。魯山人60代半ば）
「重いぶりを苦労して御持来下さいましたこと深く感謝して居ります　本年末最初好魚珍重賞味してゐます　又同好にも分ち与へて喜ひを共にして居ります　何卒今後も赤よろしく何かとお願ひします」——筆者の父は毎月、富山から魯山人のいる北鎌倉へ出かけ、その折りに山海の珍味を持参した

山田了作宛書簡（昭和23〜24年。魯山人60代半ば過ぎ）
「先日頂いた味噌頗〈すこぶ〉る上々　日々楽しみ居候　金襴手鉢　京都より箱も出来居り　いつでも御渡し可申〈もうすべく〉これハ手持で無いと危けんゆへ　御来光被下度〈くだされたく〉金燈籠ハ本日大牧へ発送仕候　紙ハそちら（で）張られるやう　魯山人　七日　山田了作様」——大牧は、筆者の父が関わった富山県庄川上流の大牧温泉。「京都より箱」は、魯山人は特別いい作品が出来ると入れた京都の前田友齋の箱。他の作品の箱は、星岡窯内に住まわせた指物師に作らせていた。「御来光」は御光来の誤記

山田了作宛葉書
(昭和23年9月1日消印。魯山人65歳)

「行路呈跡〈ていせき〉図態々〈わざわざ〉御記録御恵投難有〈ありがとう〉 其他観光案内地図等御心使ひ忝〈かたじけな〉く候 其後永井君其他と御話合相成候哉 文句のありたけ君一人へ迫り居候事と存し居候 諸兄へ宜敷御傳へ被下度 目下拙畫製作中に有之候 永の道中君の好意ある努力にて倖せ致し候 生涯の思出に相成申候 麪(緬)羊の家の氏名何と云ふのでしたか 所とともに御一報煩度〈わずらわせたく〉候」——筆者の父の案内で「わかもと本舗」の長尾欽彌夫妻らと高山から荘白川を経由し、越中までの旅を終えたあとの感謝の葉書。多人数での呈跡つまりあちこち泊まりながらの大旅行だったので、父をねぎらっている

郵便はがき

信田山縣 出町南町
山田了作様
大岡ひで
いち泣生

郵便はがき

信田山縣 出町南町
山田了作様
大岡ひで
いち泣生

山田了作宛書簡（昭和24年3月3日付？　魯山人65歳）
「拝啓　其後御無沙汰致します　御健在之御事と存じ居りますが　扨〈さ〉て先年富山行に就て高山より横断徒歩快適之件わかもとの長尾欽彌氏に話し致し候處　是非一度自分も行き度〈たい〉との事　又綿貫氏の占硯の事も賞揚致し候事とてそれも拝見致し度旨申居　五六月頃　小生も今一度あの道を通過　新緑の美しさに眼を養ひ度、長尾行の案内をも兼ねんと考へ居り候　長尾ハ小生と違ひ財界人とて大名行列になるやも知れず　老夫人（女豪）も同行望み居　若し貴ドの助力あらば好都合に候　綿貫女豪と長尾女豪の取組面白く　長尾も大人物ゆへ一夜快飲せば　大した事と存居候　御返事お待ち申上　魯山人　三月三日　山田了作様」──毎日新聞記者となるまえの父は「富山實業新聞」を発行し、電力会社対林業の一大闘争「庄川流木事件」を報道していた。その舞台である高山（岐阜）・砺波（富山）間の庄川沿いの地域に父は精通しており、この地方への案内が魯山人を感動させた。その結果、つぎの年、この文面にあるように長尾欽彌・よね夫妻を交えた大旅行が実現する

右頁上／山田了作宛葉書（昭和23年9月20日消印。魯山人65歳）
「紙屋さんのお話がありましたが　其方の家で一晩泊めて貰ひたいですね　其処も田舎家で御願ひします　五里十里徒歩します　ビー（ル）に替ふる御濁酒〈にごりざけ〉で暮します　大船在　北大路生」──越中五箇山〈ごかやま〉和紙入手の旅の相談。魯山人は中国の宣紙〈せんし〉や日本の鳥の子紙とともに、父が紹介した越中・五箇山和紙を愛した。濁酒の産地・荘白川〈しょうしらかわ〉を経由するこの旅で、魯山人はビールに替わる濁酒で暮らす（我慢する）と書いているが、そういうわけにもいかないと父はこのとき魯山人用のビールを担いで案内した

右頁下／山田了作宛葉書（昭和23年10月1日付。魯山人65歳）
「絶大な御好意により数日を深山に御案内蒙り本懐此上無き次第に候　予定の如く帰菴聊〈いささ〉かの疲労も無く仕事に取掛り居申候　野原さんに御馳走相成恐縮致し居候　羊毛の家御一報煩度　大船在　北大路魯山人　一日」──白川街道から越中街道への道は、この10年ほど前までは幅9尺の郡道で、歩危〈ほき〉（難所）も多く、戦後も久しく秘境中の秘境だった。筆者の父はこの地方に精通しており、都合3回、魯山人をこの地に案内している。野原は父の親友で、当時読売新聞記者だった野原甚一

289　資料編

山田了作宛葉書
(昭和24年4月7日消印。魯山人66歳)
「萬事青木君より御聞きと存じ御返事を失礼しました　愈々〈いよいよ〉十九日廿日と決定しました　荷物も出しました　何分の御配慮をお願ひします　山田了作様　大船在　北大路魯山人」――金沢市の兼六園内の成巽閣〈せいそんかく〉で開かれた「魯山人作品發表會」についての内容。青木は遊部重二〔遊部石齋〔外次郎〕の長男で蠟色塗〈ろいろぬり〉の職人)の弟、名は不明。戦後魯山人の世話をよくし、魯山人の周辺では最も有能な番頭だったが、魯山人と喧嘩別れし、その後早世。遊部一家と筆者の父らは、このころ北陸での魯山人展のほぼすべてを取り仕切っていた

左頁上／山田了作宛書簡
(昭和24年7月20日付。魯山人66歳)
「又松島が出まして御世話やかせ候由いつもながら忝く存じ候　その松しまに御厚志の味噌御持たせ被下〈くだされ〉早速賞味いたし居が　之れハ　最初のものと同一品なりや否哉　御聞かせ被下度　小生の味覚ハ　最初が一番美味、二度目ハ特色無き平凡品　今度の分ハ最初に似たるものなれど　今一つピンと来ない憾〈うら〉みあり、古き為か　新しき為か伺ひ上度〈あげたく〉　とハ云ふても他よりハ　入手不可能の逸品たるハ論無く　有難く頂戴致し居り　御報知の新作品楽しみに候　近々御上京の由　御待申上候　御令閨様へ宜敷御傳へ願度　いつも度々やくざ者参上　大変な御厄介お掛申譯無き次第にて　廿日　山田了作様　魯山人」――大きな作品は郵送が危険なので、技術主任の松島文智が直接筆者の父のもとへ届けていた。帰りがけの松島に父は味噌や酒や北陸の珍味を託した。父は魯山人のために珍味を探し回り、市場で手に入るものだけでなく、遠く越中や飛騨の山中に分け入って深山幽谷の山葵〈わさび〉や舞茸や箒茸〈ほうきたけ〉、雪解け直後のアサツキや小豆菜〈あずきな〉、シドケなど、天然の食材や獣肉を得て、それを届けていた。とくに庄川渓谷の天然山葵は、魯山人が「天下一」と喜んだものの一つだった

左頁下／山田了作宛書簡
(昭和24年7月22日付。魯山人66歳)
「岡山展大人氣　魯山人会、長及　三〈ママ〉(山)陽新聞社長其他可成立〈せいりつすべく〉来月中備前焼作成と同時に發會之予定にて貴下之御尽力を以て富山之方も振興すべく期待致し居候　野原氏へ宜敷御伝へ願上度〈ねがいあげたく〉　魯山人　廿二日　山田了作様」――この年岡山で行われた作品展は、山陽新聞社長・谷口久吉らの努力によって一定の売上げがあり、小規模ながらも魯山人會らしきもの(そのときだけの会だったと思われる)が発足した。父はこの数か月前、富山県城端町において越中魯山人會の名で作品展を催したが、実質的な会の成立まではしばらくかかっていた。魯山人はそれに対し、他の書面で「城端の(人物の)粒が小さい」とか、「○氏では魯山人會は駄目だ」とか、さかんに父に注文をつけた。文中の野原は父の同郷の友、読売新聞記者の野原甚一

（手書き文書のため判読困難）

左頁上／山田了作宛葉書
(昭和25年1月29日消印。魯山人67歳)
「鮒〈フナ〉之餌　これハ悪口なれと〈ど〉　名物日見〈ひみ〉いわし難有　賞味いたし候　厚く御礼申上候　最近窯入〈かまいれ〉製作夢中　大船在　北大路生」——「日見」は氷見。ブリ漁で知られる富山湾の漁港。魯山人はここの珍味「氷見いわし」を、鮒の餌とは冗談だがありがたくいただいたと礼を述べつつ、窯入れで忙しく過ごす近況を書き添えている。氷見の丸干しウルメ鰯はその味のよさ、煮干しは濃厚な出汁〈だし〉がとれることで現在も知られる。1月の礼状であることから察して、父は初荷として名物の「寒風干し」の鰯を送ったと思われる

左頁下／山田了作宛葉書
(昭和25年7月1日消印。魯山人67歳)
「御健勝で何よりです　大牧出来上り候由　その内参り度　綿(貫)先生に宜敷　荷物未だ　着次第御案内を申候　大船局区山崎　雅陶研究所　北大路魯山人」——筆者の父は、富山県庄川峡・大牧温泉を所有する綿貫栄とともに、旅館を第二の星岡茶寮にするべく画策した。魯山人はその担当を星岡窯に通っていた吉田耕三（のちに東京国立近代美術館勤務を経て美術評論家）にやらせようとしたが、父は魯山人本人でなくてはと拒絶、計画は流れて魯山人作品を用いる旅館にとどまった。この葉書は、父が送った荷（食品）の未着と大牧温泉旅館の開館準備が整った報を受けての返事である

山田了作宛葉書
(昭和24年9月30日付。魯山人66歳)
「貴下に於ても愈々御壮剛慶賀至極に存します　仰せの通り昨年を回顧して楽しき限りに存居ります　本年ハ窯出し都合上　ゆけそうなく　十月十九日より東京高嶋や〈ママ〉にて展観します　目下製作中　城端ハ粒が小さい為か　山人会の成立ハあやしいものですね　岐阜も岡山も　有力な運びを續けてゐます　大船局区　北大路魯山人　三十日」——この前年、筆者の父は魯山人を岐阜、富山に案内。魯山人はたいそう気に入ったらしく、都合3回、同じ旅をした

資料編

八重子より山田了作宛書簡

(昭和25年2月9日付。魯山人66歳)

「寒さもすぎ、庭の梅も満開になりました。椿もほころび、日一日と春のよそほひをはじめてまゐりました。寒い北陸路も冬をすぎ初めた事と存じます。その後　奥様をはじめ御家内一同様に八何のおさわりもございませんか。八重子盤〈は〉此の頃栄養失調にて骨と皮ばかりになってしまいましたわ。今日先生の御葉書を見て、山田様に御心配かけると悪いと思ひまして
　一筆したゝめました。年末の貮千円の為替の件について、あれ盤八重子が先生より御預り致し、大船局より現金を受け取らせ、一月分の電話電報料金を支拂盤せました　その事盤松島氏と相談致し　松島氏より先生に話しずみかと存じて、私より盤何も申し上げませんでしたら、この様な葉書をしたためられましたので　彼から盤何も話してないらしく察せられます　右の様な次第でございます由、御安心下さいませ。この事について盤何も先生に申されないで下さい　私よりその中に話し致しておきますから。あまり貴方の御手紙に何時も八重さん八重さんと書いてございますので、何だかくすぐったい様な氣が致してなりませんわ。折がございましたら又御来鎌下さいませ。御待ち致して居ります。季候不順の折柄くれぐれも御いとひ下さいませ。御健康を祈り上げます　かしこ　二月九日　八重子　山田了作様」——八重子なる人物が魯山人専用の原稿用紙を使っていること、差出人住所を星岡窯ではなく「北大路魯山人方」としていること、内容から推して魯山人と極めて親しい関係にあったと思われる。栄養失調や電話代の話が出ているように、このころの星岡窯は食べ物にも事欠き、わずかな支払いにも行き詰まる有様で、筆者の父が支払いに奔走していた。そのことと関係があるかどうかはわからないが、このころ父は代々の実家を売却、家財を競売にかけて金を作っている。文中でこの件をそのうち先生に話すと八重子が猶予しているのは、この1週間ほどまえ魯山人は庭で転倒、腰を傷め療養中だったからである。文中の松島は技術主任兼会計係の松島文智

山田了作宛葉書（昭和26年4月9日消印。魯山人68歳）
「(拝)啓　話さへ決まれバ別段一日を争ふことでも無いやうに思ハれ候　小生としてハ着々製作にとりかゝりたく候　それに選挙で地方ハ忙しいのでせう　来月になつてから一度参り度　右にて如何にや」——富山県井波町（現・南砺市）の素封家・綿貫栄に納める自作品に関する文面。綿貫はこのとき、月末に行われる第2回地方選挙を控えて多忙だった

左頁／山田了作宛書簡
(昭和26年4月3日付。速達。魯山人68歳)
「御手紙拝見　綿貫氏の話　サモあらんと存じ候　仲間の人の了見違ひで綿貫氏の顔を汚したるかに候　それハさておき綿貫氏の御希望を満足せしめる事ハ小生の本懐であり小生の倖でもあり小生近頃欣快の美談に接したるおもひに候　綿貫氏の所懐に當る点十分感得　必す御満足あるべく努力可申候　態々来光あるハ　何共恐縮なれども　御意あらば歓待待期候　小生より金沢に出で何かと御相談致すも結構に候　此点何れにても都合宜敷　逢ひ度　少しも無理のないやう御計ひの程願上度　重ねて御情報煩度候　四月三日　魯山人　山田了作様」──富山の素封家・綿貫栄が所有する石濤の画冊に関する手紙。まず、この手紙以前の状況を述べておく。筆者の父は魯山人に、富山の素封家が石濤の画冊を所有していることを話したところ、是非手に入れたいという話になり、父はそれを所有者の綿貫栄に伝えた。すると綿貫はこう答えたと父は書いている。「(昭和26年)三十一日綿貫老に直接會つたところ、〝ワシはそんな金はイラヌ、石濤でも良寛でもワシが持つていたのでは死藏と同じで何にもナラヌ、近代唯一の大天才、魯山人が持てばその刺激によつてすばらしい創作慾をおこし、大傑作を生みだして後世にのこすだろう、これを譲るものは當代魯氏以外にはない、よろこんで贈呈するが、タダというのも何なら魯氏の作品と交換することを確約する(後略)〟」。この言葉を魯山人は「近頃欣快の美談」と受け取ったのは、これを去ること35年まえの大正5年、福田大観を名乗っていた33歳のとき、金沢の茶人・太田多吉から初対面で光悦の茶碗「山乃尾」をもらったことと対比させているのである

山田了作宛書簡(昭和26年？　魯山人68歳)
「當方ハ何時でも宜敷　貴下の方で日時二三日前御報あらば在宅御待ち可申候　綿(貫)氏へ可然(しかるべく)御傳達を乞ふ　三十日　魯山人　山田了作様」──筆者の父をとおして富山の素封家・綿貫栄から石濤〈せきとう〉の画冊を手に入れるべく、父の出迎えを求める手紙

（手書きの書簡のため、正確な翻刻は困難）

山田了作宛葉書
(昭和26年4月27日付。魯山人68歳)

「新陶呈上したいものもありましたが　佐藤君桑名に立寄る関係で止しました　カンは二つ持たしました　砂氏オリ渡輸送がつけば何とかして全部頂き度　木工会社出張まで運んで貰へば好都合、後ハ小生の手で處理する事　代金の儀も貴下に一任、何分宜敷　味噌　毎日頂き昨日でケリ　又佐藤君に小〈ママ〉量でも結構、御ことづけ願上度　別紙之封書何とかして川田氏へ願度　實ハ二三万円頂くものがあるので　佐藤君の帰るとき(銀行渡券)で貰ひ度　恐れ入りますが可然御手續方願ひ度　永井氏にも貰つて頂くものがあれど万事休す　この次の便を以て致し度〈たく〉存じ居候　佐藤御邪魔ながら宜敷御世話願上候　北大路　山田了作雅兄　四月廿七日」——この年の末、星岡窯内の田舎家にイサム・ノグチが住むことになり、魯山人は総檜造りの風呂場を新築する計画を立てる。檜材や建築材については代々木材業を営み、一族中に木材業者がいた父が調達を引き受けた。文面の木工会社云々は、そのことを指している。砂氏は福野町の砂土居酒造社長・砂土居次郎平。佐藤は星岡窯技術主任の松島文智とともに筆者の父のもとへ定期的に魯山人作品を運んでいた佐藤芳太郎。川田は城端町の川田機業所社長・川田常次郎で、未払い代金の請求と受け取り方法を父に指定している

左頁／山田了作宛書簡(昭和26年6月3日付。速達。魯山人68歳)
「貴下の手紙ハ愚念が多くて答へに窮す　自働〈ママ〉車カラで態々来る事ハ無駄のやうに思ハれる　自働〈ママ〉車満載する程あればいかに小生の作品でも五百万円位ハするでせう、東京便で帰り車の幸便があればと云ふ意味なり　汽車だと荷造が箱も詰方も大変なことになり　要するに荷造が大変なので　加ふるに破損も若干は見ねバならぬので　幸便をとお願ひした訳なり　何か幸便無きものにや　此度のもの箱数で八十ヶ位で往復空車のやうなものになるでせう　荷造御手傳ひ下さると云ふても繩かける位のもの　蓆〈むしろ〉と藁〈わら〉で巻くことハ素人出来ないことです　以上の事情を能く考へられて可然御計下さい　温泉のわさび少々御恵投下さい　田舎味噌壱貫匁程と　お願ひします　魯山人　兎に角八日御光来あるものとして待期〈ママ〉　三日　山田了作様」——魯山人はこのまえの手紙で父に「(大量の)注文品がついに出来た」と知らせ、「自動車便の手配を頼む」と連絡したのだろう。それを受けて、父は富山から受け取りの特別トラックを回す由の連絡をした。「トラックの特別便とは」とさすがの魯山人も仰天。「じつは今回はそんなに多くない。そのためだけにトラックを雇うのは愚念だ」。そういう内容の手紙である。筆者の手元に残されているこのときの作品リストによると、作品の総数は658点、総額1,057,600円で、現在の価値で換算して2,500～3,000万円(1点平均約4万円程)となり、このころの値段は現在の数十分の一でひじょうに安かったことがわかる。このリストの中には備前の金重陶陽の窯で焼いた伊部や備前作品も見られる。「温泉のわさび」とは、父が関係した大牧温泉近くの渓谷に産する天然山葵のこと

(手紙・魯山人筆、判読困難のため省略)

山田了作宛書簡（昭和26年7月5日付。魯山人68歳）
「松島君を遣しました　何分宜敷お願ひします　何か持つものがありましたら持たして下さい　貴下の上京をお願ひします　永井　未だ見えません　六〈ママ〉月五日　山田了作様　魯山人」──魯山人作品の大きなものは、技術主任の松島文智が直接筆者の父のもとに運んでいた。永井は越中魯山人會の会員だった川田常次郎（川田機業所社長）の番頭の永井友次。魯山人は川田らの大量購入を期待、彼らの上京を待つが、このことからしだいに疎遠になっていく。かわりに父は、富山県内の代議士や素封家などと交渉、やがて綿貫栄など大口購入者を紹介する。原稿用紙は魯山人専用のもので、雅号の「夢境」入り

左頁上／山田了作宛葉書（昭和26年9月4日消印。魯山人68歳）
「愈々御清祥大慶至極に候　今回開窰〈かいよう〉新作多く有りて何卒二三人で御持帰り願度　綿貫大人へ可然御傳達被ト度候」──魯山人は、筆者の父を介して知り合った富山県井波町の素封家・綿貫栄が所有する石濤の画冊と自作品を交換することにした。そのための作品の一部が焼き上がったことを伝える内容。文中で魯山人が「開窰新作」と述べているが、このころ新しく窯を築いたのは備前窯しかなく、とすると従来昭和27年6月といわれてきた備前窯の開窯が、じつは昭和26年だった可能性が出てくる

左頁下／山田了作宛葉書（昭和26年10月8日？　魯山人68歳）
「風呂之材　着しました　見事です　厚く御礼申上げます〈ママ〉　展示の為　御挨拶遅延御許し下さい」──イサム・ノグチが星岡窯を訪れたのは昭和26年6月。ニューヨークで彼が山口淑子との婚約を発表したのは10月10日。イサムの新居のための風呂材が父の差配で星岡窯に到着したのは10月上旬。イサムが山口淑子と星岡窯に住むのは同年年末から。すると当初は1人で星岡窯に住むつもりだったイサムがニューヨークで婚約を決め、急に2人で住むことになったことがこの葉書でわかる。これを裏づける魯山人の言葉もある。「この人（イサム）は去年の秋〈ママ〉、はじめて僕のところに現れたのだが、何でも名古屋の八勝館という日本一の旅館に泊まったら、僕のこしらえた食器がたくさん出た。『こういう食器は、どこで誰れがつくつたのか』と聞いて僕の名を知り、すぐに飛んで來たのだそうだ。そして北鎌倉の僕のところが氣に入つて、本を書くのに離れを貸してくれということで貸してやつたら、山口淑子との新婚生活をそこで始めるようなことになり、アトリエを建増ししたりして、すつかり落ちついてしまった。彼の人徳である」（「獨立獨歩—小自敍傳—」〔『藝術新潮』〕）ちなみに私の一族は数百年間にわたって現在の砺波市庄川町で流送業と木材業を営んできていたことから木材の調達をした

富山縣出町
海老島陶
山田乙作様

大船局區山崎
雅陶研究所
北大路魯山人

拝啓大兄丈夫
此度
今回開窯新作急ぎ
有之何卒二三人で村
ゆるゆる稼業大人へ
玉一ト揃匿名分

富山縣出町
あ日海老陶
山田乙作様

大船局區山崎
雅陶研究所
北大路魯山人
電話大船一四四番

風邪にて枕着しません
尺子より
厚く礼申上ますが
屋末の為ゆる稼返還
と致し下さい

(この手書き書簡は判読困難のため転写を控えます)

右頁・下／山田了作宛書簡
(昭和26年9月25日消印。魯山人68歳)
「青木君が打合わせに出向いた筈と存じます　併し売上十五万の見込みでハ品物をも無にした上　足が出ます　今分その足の出るる事ハ禁物　それに地方まで僅少なことで物欲しそうに出張り過ぎたと思れるのも残念ですから　三十万見込確実を欠けば中止富山人にハ金沢へ来て貰ふことにしてほしい　魯山人会も新進の働き盛りの人がよろしく　砂土居氏も結構なれど、小生の思ふやうに発展しません　近代感覚のある人でないと腐つてしまふでせう　兎も　もつともつと顔の利く会長がほしい　それが出来(る)まで一時中止にしてハ如何　最初のスタートが大事だからです
来月三四五位日　火入(六日七日位)に来訪願度　青木と共に何かと打合せ致度　窯出日に　魯山人会ハ何としても砂氏でハ不適任と存する　次裏へ　(青木君の住居　二八番」　遊部石齋力)　(表面へ)　野原氏　福田家へ宿泊無かりし由　小生東京で廿三日に待期せしも空しくすごす　金沢展　大分有望らしく　この方へ合流されてハ如何　野原氏　或ハその年輩で現に仕事を盛んにしてゐる人　趣味人が宜敷　砂氏でハ会の成長を妨げるおそれあり　兎に角　活動人の勉学家でないと　会の発展ハ望めない　趣味人の他にハ　知事　市長　大会社重役　富山のナンバーワンを加入させてほしい　富山の工業発展の為にです　急がなくても可い　金沢ハ知事も市の大物　西川　林屋　赤野　越沢等々　何れも参加してゐます」──努力を要請する身勝手できつい手紙だが、有能な鬼営業課長にも似た営業的手腕が感じられる。父へだけでなく、魯山人は方々の支援者にこのような手紙を書いたのだろう。こういうきつさが新しい地平を拓いていく。青木は金沢の塗師・遊部石齋の次男で、父とともに北陸での魯山人展を差配した。文中で魯山人が執拗に砂土居を嫌っているのは、星岡窯に窯焚き用の薪がなかった戦時中に父をつうじて砂土居に取得を依頼し、砂土居はのちに大臣となる松村謙三代議士(このとき太平木工という会社を経営していた)に協力を求めたものの、入手できなかったことがあって、その感情の余波と考えられる

山田了作宛葉書(昭和27年5月5日消印。魯山人69歳)
「小生ハ年中囊貧穴(のうひんけつ)、貴下ハ囊充症、細胞が變つてこんど病抜けがするでせう　併し朝から晩まで飲む悪風は改められたい、「風呂」綿貫氏からならば別。貴下よりならば実費を拂ひます」──星岡窯にイサムノグチ・山口淑子夫妻が住むことになり、筆者の父の世話で檜風呂を新築することになったが、その資金を素封家の綿貫が出すのなら金を払わないが、あなたなら実費を払うという内容

【写真アルバム】
[少年時代から晩年まで]

魯山人の七十六年の生涯は波乱にみちていた。母に捨てられ、養家をたらいまわしにされた少年は幼少にして「美」を求めていく。なぜならこの世では美のみが絶対的存在であり、美の創造に関わることは呪われた出自と境遇とを恢復(かいふく)する唯一の手段だったからだ。

上／明治37年（21歳）ごろの福田房次郎（魯山人）。日本美術協会主催の展覧会主催の展覧会に「千字文」を出品し、褒状1等を受章した折の写真と思われる
左／実母・北大路登女

上賀茂神社の社家の土塀が続く生家近くの風情と、今も変わらぬ明神川のせせらぎ

幼児期を過ごした上賀茂巡査所は現在交番

生家（京都市北区上賀茂藤ノ木町）は道路左、電柱が立っているあたりにあった

生まれ落ちてすぐ、房次郎は比叡山を越えた坂本（現・大津市坂本）の農家に里子に出された。近年の坂本の佇まい（平成15年撮影）

少年時代の親友の家・便利堂。養父の得意先で、使い走りをしているうちこの家の(田中)傳三郎と友だちに

10歳から約3年間奉公した二条烏丸の和漢薬屋「千坂わやくや」(昭和15年ごろの写真)。奉公したのは道路の拡幅前で、店はもっと大きかった

親友の傳三郎。抱かれているのは、のちに魯山人と星岡茶寮をはじめる中村竹四郎。明治24年ごろ

主人・千坂忠七と娘のつる(奉公をやめるころ)

奉公していたころ(明治26年)のつる(右)と母親の勢以〈せい〉

中村竹四郎と大雅堂美術店をはじめたころの北大路大観(魯山人)。大雅堂美術店前で。大正9年(魯山人37歳)ごろ

明治41年、安見タミを入籍、同年7月に生まれた長男・桜一〈おういつ〉を抱く福田鴨亭(魯山人)。明治42年(魯山人26歳)ごろ

再婚までの独身時代（大正3～4年。31～32歳）を富田溪仙（4歳年上）と過ごした清水寺内の泰産寺。平成15年撮影

福田大観作（魯山人）の濡額（欅材。厚さ5寸、幅7尺）を掲げた「山城屋」（左から2軒目）と当時（昭和初期）の日本橋大通りの風景。

松山堂の跡取り娘・藤井せきとの再婚が決まったころ（大正3年6月）の福田大観（魯山人31歳）と、せきとせきの両親。日本橋の藤井利八宅？

大正末期（40代）ごろの魯山人

濡額を刻るために大正4年秋、32歳の魯山人が留まった山代温泉・吉野屋の別邸（現・いろは草庵）

石川県山代温泉の須田菁華窯で菁華とともに作陶する魯山人（右）。大正11年（魯山人39歳）ごろか

大雅堂美術店。大正10年(魯山人38歳)ごろ。2階ではじめた「美食倶楽部」はまもなく会員200名を超す大盛況となった

大雅堂美術店。展覧会の看板が出ている。店前の少女は魯山人や竹四郎に可愛がられた大家の長女・野田とし子。大正11年ごろ

関東大震災(大正12年9月1日)直後の大雅堂美術店。六朝体で刻まれた魯山人の看板が突っ支い棒で支えられている。翌日午前3時には火の手が迫り、昼までに焼失

星岡茶寮内の6畳の自室にて。料理談義をぶったあと、客や仲居や少女給仕人たちに囲まれて。昭和5年(魯山人47歳)ごろ

まず京都まで運んだ和知川の鮎のうち、星岡茶寮へ送るべく選別する魯山人(右から2人目)。昭和11年6月(魯山人53歳)、京都の業者出張所にて

市場で仕入れをする魯山人。昭和10年ごろ

魯山人を星岡茶寮から解雇する由の内容証明。昭和11年7月。この日から魯山人の生活は一変した。『人間 北大路魯山人』(黒田陶苑、昭和59年)より

昭和14年12月、東京日本橋・白木屋地下に「魯山人・山海珍味倶楽部」を開く。黄瀬戸の自作器に珍味を入れて販売。好評を博し、三越にも出店した

「くろ木や食料」(上記店の仕入れ、調理部門)の扁額(魯山人作)。「くろ木や」は、当時番頭のような仕事をしていた黒田領治の「黒」と白木屋の「木」からとった

おしゃれだった。久兵衛から贈られたステッキをついて自邸を出る。むろん、行き先は銀座の久兵衛鮨か紀尾井町の福田家だった

右/朋友シドニー・B・カードーゾと星岡窯にて。昭和30年(魯山人72歳)ごろ
左/星岡窯で宴を開くときは東京の福田家に仲居の応援を頼んだ

パナマ船籍のアンドリュー・ディロン号の室内装飾壁画を制作、短時日で2作を完成。日本橋・髙島屋で披露展を行う。昭和28年4月(魯山人70歳)

ビールを飲みつつ談論風発する魯山人

突然体調を崩して、金沢の遊部石齋宅で床に臥す魯山人をイサム・ノグチ、淑子夫妻が見舞う

昭和26年末から約1年間イサム・ノグチ、山口淑子夫妻が星岡窯に住むことになった

星岡窯を訪れたイサム・ノグチと山口淑子。昭和26年

戦後は久兵衛鮨を贔屓にした。店主の今田壽治（左）を同伴してよく国内美食旅行をした。費用はすべて今田が持ち、魯山人は器を贈った。昭和30年ごろ

来日したシドニー・B・カードーゾの母親に魯山人風スキヤキを振る舞う。昭和31年春

朋友・倉橋藤治郎（実業家）の幼娘が描いた似顔絵を気に入り、『星岡』に掲載した

京都・鴨川べりの「たまや」を常宿として愛した

死の2か月まえ。このころ矢継ぎ早に故郷の京都で個展を開いた。鴨川べりの旅館「たまや」の床〈ゆか〉にて。昭和34年10月

新作「白釉金環手桶鉢」を音楽家の服部良一（左）に見せる。昭和30年ごろ

【星岡茶寮】

[東京・赤坂山王臺]

幼くして芽生えた「食」への関心は、数寄者らとの交流をつうじて超一流の味覚を育てていく。「大雅堂美術店」の二階ではじめた「美食倶楽部」は、やがて日本一の料亭・星岡茶寮の開寮をもたらす。それは大正十四年三月二十日、魯山人四十一歳のときのことだった。

＊板場二十名、給仕女性四十名、帳場十数名、客は日に七十〜八十人だったという。ポリシーは「素人臭い家庭料理」つまり心の料理であった。

廊下は鶯張り

茶寮入口

庭園より旧館を望む

旧館「利休の間」

「千古の原始林に囲まれ……静寂境、仰がるゝものは天界の星群のみ」。左手・山王の森に茶寮の屋根が見える

仲居たち。少女給仕人をふくむ女性従業員は約50名、総従業員数は70余名

少女給仕人たち

昭和9年、敷地内に古材を使った和様折衷空間を創作。客間兼食堂の卓は桃山時代の破風板

星岡茶寮の献立表。魯山人が1枚1枚毛筆でしたためたが、のちに共同経営者の中村竹四郎が代筆

パンフレット『星岡茶寮御案内』

調理場。ネクタイ姿の青年は三代目板場主任(実質的料理長)の松浦沖太。弱冠21歳での起用だった

大雅堂美術店の家主だった野田嶺吉は毎日のように茶寮へ出かけ、雑用を手伝った。その実直ぶりは足元にも現われている。昭和初年

【銀茶寮】

[東京・銀座四丁目]

朋友・カルピス創業者の三島海雲の店を買い取って支店としたのは昭和八年。会員以外の一般客も入れる店だった。

魯山人自作の銀茶寮の看板。営業中に盗まれ、支配人の加谷一二がこっそり中村竹四郎に依頼して新調したところ、烈火の如く怒ったという

魯山人は三島海雲（カルピス専務）から三島の店を買い取って銀座進出を果たした

銀茶寮の女性たち。店の前で。板場は星岡茶寮から異動になった武山一太（二代目星岡茶寮板場主任）が務めた

銀茶寮御手軽料理開始

一　一品料理開始の事

従来御定食を主として一品料理はボックスに限ってるましたが　今後夕食時間過ぎ八時頃からは座敷にても一品料理を致します

二　御手軽料理の事

例へば御宴會で御料理は食べたが　御飯を食べずに来られたとか　一寸食事をしたいが大袈裟な料理を食べる程でもないとか　さういふ方々の御便宜の爲めに御定食に拘泥せぬ御手軽な美味しい料理を毎日取りかへて調進仕ります

三　営業時間午後十時迄延長の事

右の如く一品料理や御手軽な御食事を召上がる方々の御便宜に時間を午後十時迄延長仕りました

右　御案内申上げます

左記の如く相定め候間銀座御散策の折に軽い上品な日本料理を召上りたいとお思ひの節は

食事は済みましたが一寸静かな座敷で一献汲みながら御用談をしたいとお考への節は

遇然友達と落ち合ったが　まさか今更では話も出来まい……などとお考への節は

何卒星岡茶寮直督の当銀茶寮へ御立寄被下度必ずや凡てに御満足の行くサービスを以て御接待申上ぐ可く候

先は御案内迄

敬　白

昭和十一年四月

東京市京橋區銀座四丁目

銀茶寮

電話銀座二二二番

【美食會】
[洞天會・活菜會]

昭和初期においては食材を空輸し客に供する店は星岡茶寮のみであった。日本料理のあり方を一変させる魯山人の料理感覚と情熱は茶寮で存分に生かされたが、他方、友を招いて丹頂鶴や山椒魚を喰う実験的な会を催した。

會の便り

◇洞天會 趣味風流人が相集まり約五十名で星岡茶寮で開く雅會。今度は十二月十七日の日曜に午後一時より開催。御茶席、田舎家にて立花押尾の受持。志野、織部、黄瀬戸の會員持寄り出品物を展覧に供す。會員は一同夜食を共にする筈。

◇洞天會規約要記
一、風流趣味人の風流趣味に遊ぶ事を眼とする會。
一、同好者約数十名をもって締切り、春夏秋冬の年四回例會を開く。
一、右趣旨に賛する同好者は半会費金拾圓を添へて本會に申込まれたし。
一、毎回風流趣味品の展覧は會員の紹介により展観券持参者に限り二名以内は差支へ無い事。
一、本會の事務は麹町區永田町山王臺星岡茶寮内「洞天會」にて取扱ふ。

◇活菜會 昭和八年の夏と秋と雨囘にわたり前後九囘の日本風料理講習會を開いて閉會後會員多数の希望に依り本會は成立した。今は會員約八十名の茶寮にて季節季節に應じた美食材料をいかにして味ふかを研究、吟味する會でもある。日本風料理講習會出席の方々はその紹介に依り入會受付の便あれども今は殆ど満員の様子。

◇活菜會規約の紹介
一、會名 活菜會。
一、役員 幹事数名。
一、會員 茶寮にて日本風料理講習會の實習を受けたる者。又は特に希望に依り會員より紹介されて役員の同意を得たるもの。
一、會費 一ケ年拾圓。外に講習會開催の上一囘食事する場合は出席申込者のみ五圓以内にて其都度變更。
一、例會 毎月一囘。
一、星ヶ岡茶寮又は銀茶寮にて催し、毎月季節々々に應じ、鍋料理、牛肉すき焼、山椒魚、すつぽん、みくじら、河豚、その他朝の味噌汁、漬物のやり方、御飯のたき方等料理萬般。

◇鑑陶圖録刊行會 焼物蒐集愛好家松永安左衞門、小林一三、横河民輔、高橋正彥、大路魯山人、有尾佐治、立花押尾、反町茂作、大村正夫、伊能仁一、田邊武治、内貴清兵衞の十二氏に依り空前の道樂にして同人一同の出資に撮る空前の道樂たる豪華出版を刊行する會。麹町區永田町星岡茶寮に事務所を置き、本會の常任幹事として秦秀雄氏事務萬端を幹旋の筈。京都便利堂の最も吟味になる陶磁原色版の解説として六百字内外の玉福本會宛に賜リ度く御依頼申上ます(鑑陶圖録刊行會幹事)

◇日本風料理講習會 第二囘の講習會は星岡茶寮にて十月廿九日、十一月五日、廿六日の三度開いて閉會。廿九日の講師北大路魯山人氏の講話は本號に、十二月五日の記事は本號に、いづれも掲載された。何會員申込の希望あるも今後はしばらく本會を見合せる事となった。

一、研究 日本風料理、日本座敷、生花茶道、食器、食卓等の考へ方、選び方、其他臺所料理用器具、料理屋、料理材店の紹介、客の扱ひ方等。
一、事務所 星岡茶寮内「活菜會」。
一、會員 會員出席者多数の場合は例會出席席数を順番を以つて制限する事なるべし。
一、會費掃込は入會申込と同時に御送金の事。
一、本年度 會費掃込は入會申込と同時

◇圖録刊行會同人各位へ 便利堂にわたり諸家から本會へ御借しました品々は左記の通りです。

備前大鉢 十一月六日 松永安左衞門氏
○織部角皿 同 同
頴川赤繪白同 同 同
織部水指 十一月廿六日 反町茂作氏
古九谷繪付同 同 同
嘉靖大壺 十一月廿七日 立花押尾氏
フワく水指同 同 同
○古備前花生 同 同
汲阪鷲繪皿 同 同
隅田川香合 同 同
○ノンコウ雀香合同 同
萬暦水指 同 北大路魯卿氏
古瀬戸瓶子 同 同
繪高麗福壺同 同 同
古瀬戸瓶子 同 同
仁清水指 同 大村正大氏
○繪唐津茶わん 同 同
瀬戸猿の香爐十一月廿九日田邊武治氏
志野茶わん 十二月六日 横河民輔氏
胡東焼香爐 同 同
仁清小鉢 十二月七日 小林一三氏
○庄米毛目茶碗同 同 同
志野茶碗 同 高橋正彥氏
右御預りしましたうち○印は來一月二日に發刊を見る第一期刊行の圖録に揭載される事になります。就ては本年中に京都便利堂の最も吟味になる陶磁原色版の解説として六百字内外の玉福本會宛に賜リ度く御依頼申上ます(鑑陶圖録刊行會幹事)

魯山人は美食會、活菜會、洞天會などで趣向をこらしたさまざまな食の会を開いた。左は中島貞治郎や野本源次郎など当時一流の板前や晩翠軒の井上恒一らも参加しての「第2回美食会」の様子。このときは山形県及位〈のぞき〉村から特別に山菜を送らせ、新潟の鮭に、九州・球磨川、丹波・和知川、相州・相模川の鮎を食べくらべた。手前にそれぞれの山菜が見本として生けてあるように、食の勉強会でもあった

【星岡茶寮】[大阪・曽根]

星岡茶寮の開寮から十年後の昭和十年十月十日、魯山人は独断で大阪出店を決めた。まさに日の出の勢いであった。

表門。関西経済界の重鎮・志方勢七邸を買い取った。共同経営者の中村竹四郎は反対だったという

茶寮は土塀で囲まれていた。邸内は4,000坪、10年の歳月と総工費100万円（現在の50〜60億円）を費やした建物だった。昭和20年戦災で焼失

給仕人たち。玄関先にずらっと並び、座して客を迎えた

2階大広間

庭園より本館を望む。大小30の部屋があった

客間より庭を望む

2階大広間

評判になった浴室。デザインやタイル制作は魯山人。東京、大阪どちらの茶寮にも風呂があり、魯山人は客をまず風呂に入らせた。料理屋旅館ならいざ知らず、当時、料亭で入浴とは美学である

庭園

大阪茶寮には美人の仲居や少女給仕人（下）が多く集まった。東京の茶寮から長期出張する者もいた

10月3日から3日間にわたって開かれた「開寮記念大園遊會」にはさまざまな模擬店が出され、マスコミや名士など2,000人以上が集まり、大盛況だった

【納涼園】[東京・大阪]

星岡茶寮は食材が傷みやすい夏場を休業にしていたが、昭和七年から一般客も利用できる納涼園をはじめ、好評を博した。納涼園の目玉はのちに丹波の和知川から生きたまま運んだ鮎になる。昭和十一年から春には「花見會」や「新緑鑑賞會」を行った。

東京星岡茶寮の納涼園会場入口

パンフレットとメニュー

楽焼コーナーも開いた

給仕女性と男性従業員

鮎の生簀

給仕女性

大阪星岡茶寮の納涼園会場

星岡茶寮後庭の納涼園とは

◇納涼園案内◇

帝都のまん中に置き忘れられた島のやうに山王様現の森が茂つてゐる。

千古斧鉞を加へぬ御城址に隣して星岡茶寮は帝都の俗塵をはらつた盛夏恰好の納涼地。

山王高臺は涼しさ〳〵棲む山間邊土を思はす嵐蓬境、涼風け爽にして嘉々たる泉水の昔は盛夏の苦熟を忘れさしてゐらう。

樹陰、雛鳥、京風、水音、そして仰がらる、もの天界の星群のみ、風流高雅の諸氏の納涼に、先づ茶寮後庭の納涼園を推奨せんです。

一、さなたご御縁しになれます。茶寮の會員に限らません。又會員の紹介も要りません。

一、野外で椅子テーブルに日本風の食事をさる事になつてゐます。

一、この外に定食二圓を戴きます。

一、十人乃至三十人樣の御宴會も出来ます。

一、定食の外別に定むる左記品々を御註文によ〳〵のへる事になつて居ます。

一、雨天の際には中止します。（時間厳守）

毎夕五時から始めて九時に終ります。

一、道順

自動車は山王臺日枝神社前下車。
電車は溜池又は山王下御下車。入口は茶寮正門横坂路にあります。

山間邊土を偲ばす幽邃境

定　食（日本料理）
一品料理　何品に限らず

一、主催者は星岡茶寮で、食器、料理、料理材料等一切には茶寮が責任をもってこれに當ります。

一、期間　七月二十日より八月中閉宴。但し雨天取止

一、豆腐、茶寮で去年より製造工揚を持った（ひや）（つこ）を料理中に加へます。

一、外に饗筵をやる場所があります。別に定むる所の小規御一覽の上、御案内申上げます。

一、謹呈、納涼園御来寮の方々に鎌倉星岡窯製刷毛目酒盃一ケ宛呈上します。

　　　　　　　　　　　　　　一人　金 式圓
外に御料外あり　　　　　　　一人　金 五拾錢
各種果物　　　　　　　　　　一人　金 拾錢
日本菓子と抹茶　　　　　　　一人　金 弐拾錢
日本酒　　　　　　　　　　　一本　金 五拾錢
ビール　　　　　　　　　　　一本　金 五拾錢
サイダー類　　　　　　　　　小大　金 参拾錢　金 弐拾錢
5　　　　　　　　　　　　　コップ　金 弐拾錢
6　　　　　　　　　　　　　同　　金 弐拾錢
7　　　　　　　　　　　　　同　　金 弐拾錢
カルピス　　　　　　　　　　コップ　金 弐拾錢
アイスクリーム　　　　　　　　　　金 五拾錢
生ビール　　　　　　　　　ジョッキ　金 五拾錢

茶寮後庭の納涼園の一部

茶寮後庭の納涼園の一部

納涼園の値段。食事は２円50銭（現在の約15,000円）、１品料理50銭（同約3,000円）、菓子付抹茶セット20銭（同約1,200円）、日本酒１合50銭（同約3,000円）、生ビール・ジョッキ１杯50銭（同約3,000円）、カルピス１杯20銭（同約1,200円）。今にくらべて安いか高いか。天下の星岡茶寮だから現在の巷の有名レストラン程度とくらべるわけにもいかない。何しろ隣のテーブルには大臣や大作家、大女優などが座っていたりするのだから

【慰安旅行】

[東西・星岡茶寮]

百名ちかい規模で船で出かけた三原山への社員旅行(昭和十一年五月。東京星岡茶寮)は、現在の海外旅行のような気分だったようだ。思い思いの服装で先生(魯山人)に同行。数十年後、存命の参加者から「あのときはほんとうに楽しかった」と聞いた。同年、大阪星岡茶寮でも海行きが行われた。

三原山頂上(755メートル)付近で

魯山人以下88名を乗せた橘丸は、5月24日午後11時、霧雨の中を出航。まもなく船中で大宴会がはじまり、銀茶寮支配人・加谷一二の博多節、板場主任・松浦沖太のおけさ節などがつぎつぎと披露され、「世を忘れての大はしゃぎぶり」だった。河原田某は『星岡』68號に「(旅行中)如何なる場合でも、如何に小さい事柄でも決して忘れない注意と寛容を常に一行に投げ與へる先生(魯山人)の心情を思ふだに云ひしれぬ感に打たれた」と記している。慰安旅行は両茶寮で毎年行われた。右下は別年

船中の魯山人（中央右）

翌朝、曇天の中を馬や徒歩で火口（三原山）を目ざす。午後は晴天。駱駝乗りなどを愉しんで下山。動物園見学のあと、観光ホテルで大宴会。着飾った未婚の若い男女で大方がしめられた一行の旅はずいぶん華やいだものだったらしい

モガ・スタイルで

船中でのロマンス

海行き旅行もあった

大阪茶寮の慰安旅行。こちらは別の大島（南紀）か白浜

【星岡窯①】[概観]

三浦竹泉や宮永東山、加藤作助など当時名のあった陶工に依頼しても満足な器を得られなかった魯山人は、自ら茶寮用の器を焼くべく、大船・山崎の山中に丘陵で仕切られた土地を見つけ築窯に漕ぎ着ける。そしてここに住居をふくめ二十棟以上の建物を建てて一大理想郷を作り上げる。昭和二年のことである。

狭くて暗い切り通し・臥龍峡〈がりゅうきょう〉を抜けると眼前に拡がる星岡窯の風景。右より母屋、観桜の休憩所、夢境庵、第二古陶磁参考館、慶雲館(慶雲閣)。他に窯場など全22施設

正門をくぐると、その先に春屋禅師の「孤篷」の濡額が掛かった幽門が見えてくる

窯場、焼成中。左は魯山人

車1台がやっと通れる臥龍峡は、この先に拡がる星岡窯を演出するに格好の門だった。現在は宅地造成されて存在しない

第一古陶磁器参考館。数千点の古陶磁を蒐めた

正門

案内図(魯山人筆)

観月洞。第二古陶磁器参考館と慶雲閣の間をわざわざ舟で行き来するようにした

総面積22,120㎡(6,691坪)。田畑、蓮池、菖蒲園、竹林、山林、花畑などがあり、二つの参考館にスミソニアン方式で古陶磁約3,000点を分類蒐集。昭和19年3月完成

見取り図。15年間住んだ松島繁彦（星岡窯技術主任・松島文智の次男）の記憶による

第一古陶磁器参考館内部。鴨居には名士たちの揮毫による「温故知新」の扁額を巡らせた

野外陳列場。陶片約10万点展示

夢境庵より第二古陶磁器参考館へ

第二古陶磁器参考館内部

詠帰亭〈えいきてい〉。上記見取り図の「アヅマヤ（亭〈ちん〉）」

夢境庵前庭。初夏は蛍が舞った

夢境庵。安息所。来客があるとここに泊めた

【星岡窯②】[母屋]

魯山人が自らの住居としたのは高座郡の素封家から買い取った古民家だった(現在は笠間市に「春風萬里荘」の名で保存)。二年かけて徹底的に手を入れ、完成(昭和九年春)に近づいた前年の夏に妻子を迎えた。この建物は経済的事情から戦時中は借家にし、終戦直後、納税のために手放した。

母屋玄関。母屋は敷地400坪、建坪100坪。昭和7年10月上棟

中庭(魯山人作)。白洲正子はその才能を褒めている

玄関の間。扁額は久邇宮〈くにのみや〉殿下御染筆、屏風は池大雅

母屋玄関先の幽門。軒に夢窓国師の「夢境」の濡額が掛かったときもあった

奥の間。床に天平仏画を掛け、付書院に鎌倉期の増長天を飾る

洋間

洋間

洋間

仏間

洗面所への通路

青蠟色漆仕上げの風呂場
（魯山人作）

炉の間

母屋の台所

前庭（魯山人作）。戦時中、窮乏のために人に貸したときも自ら手入れをした。放っておけない質だった

【星岡窯③】[慶雲閣]

昭和三年十二月久邇宮邦彦殿下の二度目の御台臨のために明治天皇ゆかりの行在所を購入、移築した。

慶雲閣(慶雲館)。明治天皇の行在所。「慶雲」の2文字は久邇宮殿下より魯山人が拝領

戦時中は母屋を貸して家賃で凌ぎ、戦後は税のために母屋を売却。慶雲閣を終の棲家とした。自室にて

慶雲閣前の蓮池は見事で、訪れた者は皆「この世の美しさとは思われなかった」と語っている

書斎

慶雲閣の広間。床には宋の仏画、棚に久邇宮殿下御染筆の花瓶と鉢、敬愛する久邇宮のものを飾った

昭和4、5年春ごろの慶雲閣。久邇宮殿下の御台臨以降しばらくは居室とせず、自作品の展覧場としていた

移築まもない慶雲閣。池を掘り、蓮池を作り、王義之の観鵞〈かんが〉の趣味に倣って家鴨を放して愉しんだ。もともと慶雲館だったこの家を慶雲閣と改名したのは戦後、好物の田螺〈たにし〉が獲れる池でもあった

娘・和子を抱く魯山人（室内右端）と年始挨拶に訪れた職人たち。昭和11年のおそらく元旦。室内奥中央は技術主任の松島文智（宏明）、最手前右は赤絵技術者の山越弘悦

魯山人は子どもに優しく、窯場でもどこでも遊ばせた

久邇宮殿下御夫妻。星岡窯御台臨は昭和3年6月27日と12月20日の2度で、鎌倉中が緊張し、村は星岡窯までの道普請をした

お手伝いの女性はつねに数名いた。昭和33年（75歳）

職人・衆ちゃん（奥村衆史）は子どもたちに人気だった

揮毫中の魯山人。昭和34年夏（76歳）

【星岡窯④】[仕事場・仕事風景]

魯山人は日中きちんと仕事をし、しばしば人を寄せつけぬ緊張感を漂わせた。

星岡窯開窯直後の魯山人。昭和2年（44歳）

四方皿を制作中。昭和31年（73歳）

窯出し作品を点検する

連房式登窯〈のぼりがま〉（5袋）。他に素焼窯、錦窯〈きんがま〉（絵付窯）、備前窯など4基の窯があった

「箱書一つするのだって……一字一字苦しんでいるのだ」と言っていた

昭和9年3月、150坪の野外陶片陳列場と23坪の工場を新設、新轆轤場〈ろくろば〉に坐る（51歳）

窯出しをする魯山人　焼き上がりを見る　窯詰め作業。手前は焼成容器の匣鉢〈さや〉(エンゴロ)

釉掛け場　ドレーン(陶土練り機)の前で

作品を初荷で送る。昭和11年正月　赤絵技術者の山越弘悦(左)は生真面目でいい部下だった。萌葱金襴手に挑戦したときは最も心強い協力者となった

【作陶】[意匠]

温故知新を愛し、古陶研究に熱心だった。

下絵デザインのメモ帳
常々「坐辺師友」を口にし、古陶磁を傍に置いて常に研究。呉須絵付けでは微妙な濃淡や勘所などをメモし、制作に応用した

331　資料編

【星岡窯の人々】

昭和二年の開窯時には十数名だった職人たちとその家族は、昭和十年代に五十人近くにまでふくれあがる。薪割人夫や桐箱師、人力車夫や庭師などのほかに美術商も住み着いた。

魯山人（前列中央）と星岡窯の人たち。魯山人の左は作品を扱った陶器商の黒田領治、その後は魯山人の長男・桜一。前列右2人目は魯山人に星岡茶寮解雇の内容証明の受理を伝えた書生の諸熊安久、元力士。星岡茶寮を追われた後、星岡窯はわかもと本舗などから大量の注文が入って活気づき、一時は50人近くの大所帯に。昭和12年ごろ

魯山人の妻・きよと娘の和子（右から2人目）と松島文智の子どもたち

昭和13年ごろの星岡窯の職人たち。最前列は事務方の加谷一二（元・銀茶寮支配人）。後列右から3人目が技術主任の松島文智（のちの宏明）、1人置いて織部の大江文象、さらに1人おいて奥村衆史、いちばん左が赤絵の山越弘悦

娘の北大路和子（左）と松島文智の娘・美子（右）、赤絵職人・山越弘悦の娘・千代子（中央）。母屋の茶室前にて。昭和13年ごろ

職人たちとその家族。その大半は星岡窯内の研究員住屋に住み、子どもたちは近くの小坂小学校に通い、帰宅すると星岡窯を遊び場にした。窯場を走り回っても魯山人は決して怒らなかったという。星岡窯内にて。昭和10年代はじめ

戦時中の星岡窯の職人たち。後列右は技術主任の松島文智。轆轤が挽けるのは松島をふくめて2〜3人だけになっていた。昭和16年ごろ

技術主任の松島文智と次男の繁彦。魯山人は松島の子どもたちの出生時や入学時には祝金を出した

戦時中の星岡窯は閑散としていた。ガソリン不足の時代で、魯山人は黒塗りで家紋の入った人力車を新調して金子某を車夫に雇った（戦後は雑用係）。金子とお手伝いの二見ムメ子（右。のちに山本興山の妻）ら。昭和17年ごろ

娘の和子（後列右）と星岡窯の子どもたち。魯山人は自分が不在のとき娘が寂しがらないように子どもたちを泊まらせお小遣いを与えた

松島文智と子どもたち。魯山人は大人に厳しく子どもには分け隔てなく優しかった

イサム・ノグチと山口淑子が住んだ星岡窯の田舎家。左の建物はイサムが作った空中楼閣風のアトリエ。便所も風呂も外にあった。昭和27年

自作品をイサムに評させる。焼き上がりが予測できない陶芸の世界にイサムははまらず、日本で素焼き作品を作るにとどまった。魯山人はモダニズムのイサムの抽象作品を「あなたの作品はよく分らぬ」と評し、イサムはそれに「私自身にも分らぬところがある」と応え親子のようにふれ合った。ちなみに魯山人は陶芸のことを「美神の前に跪く（芸術）」、「人天合作」と述べている

333　資料編

【星岡窯の訪問者】

魯山人は月に一、二度、自邸で大小の食事会を開いた。自らも料理したが、東京の料亭や鮨屋の主人を呼んで準備させ、中央の名士や地方の数寄者、蒐集家や近所の鎌倉文士などを招いて談論風発した。議論と話題の面白さにおいて魯山人の右に出る者はいなかった。

根津嘉一郎（実業家。中央の魯山人の隣）と山中定次郎（山中商会オーナー。その隣）を母屋に迎える。昭和8年10月

料亭主人らを対象に「私は何故に窯を築いたか」を講演し、慶雲閣にて記念写真。昭和10年10月

觀櫻の會。模擬店。中央は津田青楓

觀櫻の會。野外席。昭和9年4月？

觀櫻の會。右は川合玉堂。昭和9年4月？

觀櫻の會。立礼茶席。昭和9年4月？

牛鍋の會

星岡窯内の野外茶席

新緑觀賞會。昭和11年5月

来日した朋友シドニー・B・カードーゾの母親を鎌倉海岸に案内。昭和31年春

新設した野外陶片陳列場を案内する。昭和8年

俳人・中村汀女を招く。魯山人は猫、犬、鳥など無類の動物好きで、汀女も「恋猫に思ひのほかの月夜かな」と詠んだり、小品『猫の子』を書く大の猫好きだった。自邸・慶雲閣にて。昭和28年

伊東深水、安達潮花夫妻、娘の瞳子ら。昭和27年

北陸の支援者の来訪。右2人目・細野燕臺、後列左2人目・窪田卜了軒、中央・高田篤輔、洋装は福井県知事。昭和4年

猪熊弦一郎、御木本幸吉ら。昭和28年

小山冨士夫、谷川徹三、辰野隆を迎える。昭和28年

友が来ると対面して坐し、手ずから珍味を調理し俎皿に出しつつ歓談した。お手伝いの女性に指示して作らせることもあった。戦後の一時期は、若い辻義一(辻留三代目)が調理を務めた

小島政二郎夫妻(左の2人)らを迎える。昭和28年

【朝飯會・花見會】

魯山人は星岡茶寮開寮の早い段階から、知友を中心に朝飯會をはじめた。早朝の会では、参加者は前夜のうちに鎌倉や大船に宿泊し、夜明けとともに星岡窯を訪れた。茶寮でも会でもそうだったが、魯山人は客をまず風呂に入らせ、それから食事を饗した。これは淋汗茶湯(りんかんちゃのゆ)(淋汗とは夏湯のことで、林間とも書く)、室町中期・東山文化の茶の湯の伝統を踏まえたもので、こうして清々しい気分で食卓に着くことを美食に対する身嗜みとしたのである。

朝飯會に招かるゝの記

立花 押尾

北大路魯卿君足下

月曜日、曉の茶會御招きに他ならぬ大人の御趣向胸躍らせて當日を待つた事でした。抜つ味爽床を蹴つて夫妻大急ぎの身仕度相整へつつが、昨夜來命じたる車が來る。同行豫走の田邊武次君のお骨折で乗物にありつき、約束の時間が遅れるゝゞ門前で御夫婦ジレて御座る。一の鳥居の穂積君を誘ひ八幡宮の切通しに差しかゝると全く夜が明けた。街道も日中とは違ひ車は快調子で澄み切つた空氣を裁いて進む。圓覺寺前で勸銀の田邊さんを拾ひ、超滿員の車は愈々山荘の闢門刷毛目の切通しにかゝる。車中の駄辯もピタリと止んで、皆の眉宇に期待の色が濃くなふ。S字狀の最後のカーヴを山上とモウ雙腕をひろげ、滿面笑ひを含む歡熱そのまゝの山荘が眼前に展開する。嚴つい門もなければ山人の風格を割する牆壁も無い。山人の風格を割する牆壁も無い。山人の風格其他接待の面々の顏も晴れぐゝしてる。山上の詠歸亭に辿り着いて初めて主人公を見付ける。先客十數氏鮮果を山と積んだ大鉢を中心に伺れ

も澄漪たる面色でヤーお早う！である。永々と挨拶なぞしてる暇がない。それ程四邊の風光が魅惑的なのだ、第一今日は天候に惠まれた。東天は巳に鈍色に變つて來た。清涼の氣が水のやうに流れて遠方の山からヴェールを一枚一枚と脱いで行く。迎賓館の屋根を越して前の松山のスロープに棧敷が小さく見える。家人三々五々物を運んで行くのが小さく見える。無限の期待が胸元をゾクゝゝさせる、冷果の新鮮味を賞し了つて亭を辭する。崖下に、これは又新しい寶の子を廻らした野天風呂が設けられ、佐羽、安田、南齊の諸君が當家御自慢の萬暦の大瓶に浴して御座るのが廣重の版畫のやうに小さく見えるのも嬉しい。入浴の希望はムラゝしてるが婦人連れの事でもあるしと禁を侵して浴場の素見をしかにゝゝる。此處で又下草の程よい手入れにつしか可なりの坂を登りつけた手作らい蘭蓆を敷き並べ、青竹の太い手摺が廻されて居る。四本柱は自然生の老松の巨幹だ。ズシリと

朝飯會という名以外でも魯山人は趣向を凝らした食事会を何度か催している。ここに紹介するのは昭和9年8月13日の第1回朝飯會の概要。準備は徹夜でなされ、客は夜明けとともに(指定は午前5時)訪れ、まず風呂。風呂桶は明代嘉靖期の自慢の優品であった。魯山人は風呂がよほど好きだったのか、朝飯會においても客を風呂に入らせた。かくして客は着いて早々、かつての楊貴妃のように、今でいう数千万円の美術品の中に体を沈めて英気を養い、萬暦赤絵の大鉢から掛け湯を汲んで身体を清め朝飯の席についた。脇に天台宗『台門行要抄』の沐浴偈「沐浴身體 當願衆生 内外無垢 心身清浄」の聯〈れん〉。風呂から上がると風情ある風景を愉しむべく新しく作られた小径を伝って、松山に設けられた青竹組みの50畳の桟敷へ赴く。星岡窯と鎌倉の町、その先に鎌倉五山を遠望しながら食事を愉しんだあとは慶雲閣でのお茶席へ。この日は乾山の黒楽茶碗でのお薄。魯山人はホストに徹し、徹夜明けの当日も朝飯抜きだった

破天荒の朝飯會趣意

酷暑の折柄、早朝涼しいうちに窯場へ御集り願つて御同好各位と山陰清風自づから来る處に於て一日朝の清饗を共にしたいと思ひます。

前ぶれの事

一、雅器風呂 いかなる器を使ひ、いかなる場所でどんな風呂をたてるか、趣向は當日迄もらさない事にします。

一、菓子 横濱の長谷川亀樂氏寄贈の亀樂せんべい。

一、肴 日本橋魚河岸第一等の高級魚問屋大石商店の寄贈による鮮魚を調理。

一、野菜 當日窯場並に其附近にて取立ての類を樂しみにして御待ち願ひます。只何も魯山人氏の工夫指揮に依る事は申す迄もありません。

一、果物 千疋屋、万惣、紀の國屋等東都随一の果物屋から寄贈の果物を盛る。

この外、趣向等は一切お漏ししないで、當日の御料理、御樂しみにして御待ち願ひます。

御願ひ

一、食堂 先年宮様以外に使つた事のない食堂に在る徳川初期の建造物こゝを食堂に充てる事にしました。

一、出缺の御通知は準備の都合もありますので精々早く、星岡茶寮内朝飯會宛御願ひます。

一、運鉴は朝御飯會の空気をこばしますので是非厳格に時間を御守り願ひます。

一、早朝五時をおくれぬ樣申添へます。

した安定感を持つて居る。席定まつて先刻の咏歸亭あたりを頂みれば、頂上に近く素晴らしい松の幹が赤々と旭を吸ふて聳えて居る。成る程時刻は丁度プログラム通りの日の出である。金箭がチカ／＼と疎林を縫ふて射はじめた。桟敷の入口程よく隔てゝ、落葉たく煙も白々と立ち昇る氣配である。頃を見計つて膳部は靜々と運ばれる。早晨酒を温むるの趣向も見えた。感覺は漂渺として現代を去る數百年昔の幻想に浸り初めた。所は鎌倉五山の山續きである。桟下の廣場では今や將さに犬追物、流鏑馬が初まらんとする氣配である。古伊萬里染付荒磯の大鉢に芭蕉の鮮葉を布いて二尺餘りの鯉が現れる時分に冷し夢酒に腸を抜られたる面々文字通りの陶醉境に入り、田邊さん二人が曾ての五郎十郎に見えて來るに至つて感興のクライマックスに達した。其間山人肝煎りの珍味佳肴を充分頂戴いたし、朝でも食慾は出るものだと感心しつゝ、昆布トロに腹の蟲を納めてそろ／＼と山を下る。客もニコ／＼と待ちもイソ／＼と和氣愛境裡に迎賓館に歸り人自房夢境庵に辿り着いた頃は早や日も大分高くなつた。光榮と愉悦を滿喫しつゝ、順路山久邇宮樣御招待以來何人にも使用されない此の迎賓館である。故江守名彦さんお手前の朝茶席に招じられる。故山莊から離れない現實の世界は埃つぽく暑苦しい。汽車に乗つたら夢は全く醒めた。類稀なる御饗應を誌したる日記の一節を抄錄して御禮の詞に代へます。（昭和九年八月）

大阪星岡茶寮の「星岡花見會」。広い敷地をもつ星岡窯でも毎年春に開かれ、多くの模擬店が出た

洞天會での魯山人。茶器を持ち合い道具を品評する会は茶寮でも星岡窯でも行われたが、しだいに宴の様相を呈していったらしい。黒田和武『魯山人 うつわの心』（グラフィック社、平成22年）より転載

すべからく野趣を求め、調理も台所ですべてすませて運ぶのでなく、味噌汁などは松林中で松枝を薪に野外調理

よしず張りの浴室の前に掛けられた濡額「浴室」は、魯山人が前日思いついて20〜30分で仕上げたもの。当意即妙かつ臨機応変で仕事が早かった

「雅器風呂」はこの日の目玉であった。背後に掛かるのは「沐浴身體 當願衆生…」の聯。入浴は参加者40名のうちの男性だけだが、どこまでも風呂に入らせることにこだわる魯山人であった

50畳の桟敷へ向かう山道の途中に、冷えた果物を入れた明の古染付の大水瓶を置く。お好きにどうぞと、心憎い演出である

【展覧會カタログ】

第一回の個展は大正十四年（魯山人四十二歳）「第一回魯山人習作展觀」（会場は星岡茶寮）、最後の展覧会は死の二か月前の昭和三十四年（魯山人七十六歳）十月、「魯山人書道芸術個展」（京都美術俱楽部）。三十・二年間で六十四回ほどの個展を開いた。作品数は三十万点とも言われているが、他に書画、漆芸、篆刻などあり、その激甚な創作欲に圧倒されない者はいない。

「第二回魯山人習作展觀圖錄」大正15年、会場星岡茶寮

昭和31年、日本橋・髙島屋

昭和32年、名鉄百貨店

自作品展ではないが、昭和9年に東京上野と大阪・日本橋の松坂屋で催した「古陶磁展覽會」のカタログ。3,000点を即売し、売上げ15万円を目ざして計画した。豪華版目録、定価20円（現在の約12万円）も作り、山の尾の主人から贈られた光悦の茶碗も売り出したので、世間では魯山人洋行の費用の捻出との噂が立った。この展示即売会は室戸台風と重なり経済界に甚大な被害をもたらしたので大失敗に終わった

「魯山人作畫鑑賞會 追加圖錄」昭和15年

「魯山人陶磁器展觀圖錄」昭和3年6月1～7日

日本橋・髙島屋での「第54回北大路魯山人展」昭和33年5月

銀座・三昧堂ギャラリーでの「魯山人自選小品畫展觀」伏原春芳堂・黒田陶苑主催。昭和114年4月

340

「魯山人作陶展」昭和11年

「北大路家蒐蔵古陶磁図録」蒐集資金獲得のための所蔵品即売展。昭和9年9月

『古染付百品集（上下巻）』昭和6〜7年。定価20円は現在の約12万円

「第二回近作名陶鉢の會」

「魯山人繪の會の事」

「魯山人藝術展」昭和12年

「魯山人画展」

「魯山人扇形小品畫展」昭和14年の扇面画展

『魯山人作陶百影』（工政会）。『魯山人家藏百選』と2冊組。昭和18年

【浴衣・生花・盛り付け】

「器は料理の着物」とは魯山人の言葉だが、部屋を飾り、女たちを飾ることも同じ美学の裡にあった。

星岡茶寮送迎用の傘
昭和10年（魯山人筆）

少女給仕人用にデザインした中振袖。錦紗縮緬の地に、藤色で松（薄緑）、竹（白）、梅（薄桃）を染め抜く。古代裂風。昭和10年

浴衣地・帯地（上段中央の瓢箪柄）のデザイン。昭和11年7月販売

生花は臨機応変、誰もが感心したという逸話が残っている。盛り付けも器との調和が見事で、いずれも習ったことがなく、生来の才能だった。「花は足で生ける（自然の中を歩いて花の心を知って生ける）」が口癖だった

【発刊雑誌】

『星岡』『陶磁味』『雅美生活』『獨歩』

最初の機関誌『星岡（せいこう）』は昭和五年十月創刊。それまで瀬戸の焼物と言われていた志野焼が美濃であることをつきとめた結果を発表するための創刊だったらしい。その後、快刀乱麻の美術評論や料理論を展開、魯山人にとって、誌面は不可欠のものになっていった。

創刊号から21號まではタブロイド判の新聞形式だった。これは美濃での志野陶片の発見などスクープ的な内容に鑑み、新聞形式が適当としてはじめられたと考えられる

＊新聞形式から雑誌形式に切り換わるころの発行部数は一千部、その後四千部にハネ上がった。大変評判がよかった。

22號（昭和7年9月號）から雑誌形式になり130號まで続くが、魯山人が関わったのは茶寮を追放される直前の69號（昭和11年7月）まで。その後は題字はむろん執筆陣も大いに変わった。昭和8年から11年までは、編集実務の一切を瀧波善雅が担当

編集発行・北大路魯山人。昭和27年6月創刊。「魯山人・生活誌」と銘打ってはじめられたこの雑誌は、翌28年7月3、4合本號を以て廃刊。当時大学生だった平野武（雅章）がアルバイターで手伝った

奥付には編集発行・西鳥羽泰治とあるが、実務は元『星岡』の瀧波善雅（当時星岡窯内で暮らす）が担当。昭和13年8月創刊。同年12月4號を以て廃刊

編集発行・澤田虹路。昭和22年4月創刊。終戦直後で紙事情が悪く、藁半紙を使用。翌23年6月3號を以て廃刊

『星岡』の見返し、扉（目次ページ）。題字、見出し、広告画、カットなどすべて魯山人自らがこなした

『陶磁味』の目次、口絵ページ。最初に古陶作品などを紹介するページを入れる形式は『星岡』を踏襲しているが、ここでは4ページ分もつけており（この部分のみ上質紙）、意欲が窺える。しかし長続きはしなかった。そもそも当時の魯山人は職人たちにわずかしか給料を払えず、電気代にも食べ物にも事欠く状態にあった

『獨歩』の目次。積年の毒舌で執筆者が激減？　大半を彼自身が書いた。他の執筆陣も小島政二郎や森田たま、菊岡久利など陶芸にあまり関心がない文学畑の人たちが増えている

345　資料編

【広告】

『星岡』誌上

最盛期の『星岡』の発行部数は四千部。政財界の大物や文化人などが読者で、その影響力は発行部数数万の雑誌に匹敵した。ここに魯山人は星岡茶寮の求人案内などを載せるが、自分の雑誌であることもあって、じつにユニークな広告を打ち続ける。

うまい物喰ひの方に
精力増進を圖る方に

御進物用
御土産用

純良すつぽん料理

大拾圓・小五圓

星岡茶寮調進

滋養第一
美味第一

料理人を募る

「料理人を募る」星岡茶寮で新聞廣告を出すと、忽ちあのチッポケな十行位の雇傭廣告一回に對して百人の餘りもぞろ／＼申込者がある。不景氣で失業したゐる人の多い事にも依らうが、料理人が世に溢れる位たくさん居るのださは、よく／＼肯かれる、にも不拘、こゝにこの廣告を出す事になつた。たくさんの人を欲しい寫では無く、たつた一人の眞の料理人を本誌讀者諸子の御知合の中から得られはしまいか、と思つてです。

眞の料理人とは良寛さまから、いやなものは料理人の料理と、いやがられない良い料理をこしらへ得る人てあります。從つてほんとこの料埋をよく／＼わきまへた人であり、今後わきまへ得る人ばかりです。

さういふ料理人は先づ第一に味を知り、味を樂しむ人でなくてはなりません。うまいものと、うまくないものに對して極度の緊張をしよう持つて日常の食事をふみ臺として人生の修業をやつて行く心がけの人です。月收百圓、或は二百、三百を最後の目的として茶寮にはいらんとする人はのぞむ所でありません。

應募の資格。日本料理に限らず美的趣味を持つてゐる人、繪畫、彫刻、建築、工藝等藝術に愛着を持つ人であります。而して非常に健康な身體を持つた人。

時と場合、人柄と嗜好とを考へて臨機應變の料理をこしらへる。この氣轉こそして美味を解する人、後世天下に名料理人として名を遺す料理人をたたつた一人でもよいから見つけたいと思ひます。又さう云ふ質の人を教育したいと思つてゐます。年齡を問はず、經歷まためこだはる所であません。豐かな天分を持ち、不屈の努力をやつて行く人を茶寮料理人として募る所以であります。希望の方は茶寮の人事係へ履歷書を添へてお申込願ひます。

星岡茶寮

東京・麴町・山王臺

電話銀座(56) 五五六七・五五六八・五五六九

銀茶寮御案内

狸汁

昔からやかましい組汁
美味 香味 無似の組汁
北海白山の霧中で捕れる名狸

食事御費用の事
畫食（前菜外四品御飯、香物） 一人 金貳圓五拾錢
晩食（前菜外五品御飯、果物） 一人 金 四 圓

お申参をお待ちしてゐます

豆橋協同器店四丁目二番地
電話京橋三二二番

銀 茶 寮

洞天會御案内

來三月廿六日午後一時より洞天會例會を星岡茶寮に開きます。會員諸氏の上御來會を待上げます。

一、會費 入場展觀品觀覽は無料、晩餐會費五圓

一、催物
（イ）酒にちなんだ風流趣味品を會員各自出品。例へば盃、德利、花の繪等

（ロ）人形の展觀、泥人形でも、衣裝人形、雛の繪等でも、これまた會員各自の出品。

一、餘興 古美術品の頒布

一、茶席

以上

會員諸氏の御出品御後援願上げます。

魯山人作陶展覽會

[展覽會詳細文]

星岡茶寮使用濟の食器頒布

[頒布詳細文]

魯山人作陶百種展觀

楠瀬戸風中皿
口經 六寸七分
高さ 一寸五分

星岡窯鎌倉に創められて十年、今春瀬戸風大黑を新に築造してその試作品百種展觀を試みんとす。大方諸士の來觀を待つ所以す。

會場 東京上野 松坂屋

會期 招待日 一月廿五日より廿七日迄
　　　公開日 一月廿九日より三十日迄

星岡窯開窯記念 新築造初窯

魯山人作陶の會

會場 東京 星岡茶寮
　　　大阪 大阪星岡茶寮

會期 東京 三月七日、八日
　　　大阪 三月廿一日、二日

會費 一口 金拾圓也

東京市麴町區永田町
星岡茶寮へ

（案内文）

真に受付を開始致しました。今般は選擇自由と致しました

今年の姫花見は

[姫花見案内文]
星岡茶寮

星岡の豆腐

自家用 一丁 三十錢
進物用 一丁 二 圓（配達不能）

書物用の容器は星岡窯製の陶器であらまして、菓子鉢、果物鉢としても使へ、やはり陶製の容れ物にお造らいだし、すぐ冷蔵として召上られるやうになつてをります。

婦人作法見習給仕

美人にて十八歳以上廿五歳迄の人
人から頭が良いと云はれてゐる人
特に健康な人
品の良い生活を望む人
料理屋宿屋待合等を知らぬ人
住込みの事、茶事花技を授く
給料は其の人次第何程にても呈す
自筆履歴書持參・保護者同件
希望者は電話で打合せて來談

麴町區永田町
市電王下又溜池
星岡茶寮
電話銀座（57）五七六七

星岡茶寮直營の 銀茶寮

料理は申すまでもなく茶寮風
獻立中
信州更科の純粹手打そば
頭つて居ります 當寮名物の加賀白山
山麓のしめじ茸汁は今が最美味で御座います

銀座郵船店隣
電話京橋三二二番

定食 晝 二圓半
　　　夕 四　圓

女中頭を募集る

茶寮では數十人の若い二十歳前後の女子を行儀見習傳々、女さして使用してゐます。これ等はすべて寄宿制度で茶道、生花を始びつゝ自淑にして優雅な品性の教養につとめさせて居ります。一面あういふ調練に自信を持つて教養入られると同時に、各自分擔した仕事を持つてゐる人々をよく指揮激勵して人を最後まる手腕を持つた人であるを要します。

右募集に希望の方は
一、年齡 を問はず
一、學歷 を問はず
一、俸給 を問はず
一、大柄の人
一、眼鏡をかけてゐない人
一、自筆 の履歷書に寫眞、葉書添へ茶寮に申込まれたし

星岡茶寮
東京・麴町・山王臺
電話銀座（57）五七六七、五五八、五六九九

【カット】 『星岡』誌

『星岡』は手作り雑誌の最たるものだった。美術的な面は、誰にも手を出させなかった。そしてそれをじつに愉しんでやった。

書道

挿花

随筆

漆藝

茶道

遊茶

349　資料編

【旅行と取材】

昭和3年5月、朝鮮・鶏龍山の古窯探査と坏土取得の旅。右から福田桜一（魯山人長男。20歳）、荒川豊蔵（34歳）、魯山人（45歳）、川島礼一（星岡窯職人）。魯山人は鶏龍山の土を好んだ

「南鮮窯跡地旅行路」行程

川合玉堂、松永安左エ門、田邊加多丸、細野燕臺らと加藤辰彌（実業家）の鳩林荘（府中）を訪れた魯山人（右から2人目）。昭和8年6月22日

上2点／福井県鯖江での自作展で窪田卜了軒邸を訪れる。北陸の数寄者（支援者）たちと。上右から細野燕臺、高田篤輔、魯山人、卜了軒、他。昭和4年4月22日

旅先にて。右から魯山人、娘の和子、妻のきよ。この半年後に離婚。昭和12年秋

正木直彦・第五代東京美術学校長、小林一三、細野燕臺らと松永安左エ門の柳瀬山荘（入間郡柳瀬村）を訪れた魯山人（左）。昭和8年5月30日

出かけるのが好きだったが、どの旅も結局目的は一つ「美食の調査」だった。

漁場の元締・山石宅で塩焼、洗い、味噌汁にして味見

丹波・和知川に最高の天然鮎を求める。昭和11年6月14日

川舟にも乗る

自分でも釣ってみる。報告文に釣果が書かれていないところをみると釣れなかったようだ

釣り場見学

八勝館にて。右から主人の杉浦保嘉、魯山人、他。昭和30年ごろ

わかもと本舗の長尾欽彌（右から3人目）は茶寮を追われた魯山人にとって救世主だった。昭和12年秋

備前の金重陶陽の窯で作陶後、浜に出る。明石から備前にかけて鯛の名産地だからだ

京都・上賀茂神社にて。イサム・ノグチを連れ、岐阜、京都、大阪と巡り、備前の金重陶陽の窯で作陶。その後大阪、京都を経て名古屋の八勝館を訪れた。昭和27年5月

岡本太郎（右）らと網代温泉で「伊勢海老を食べる会」。あまり注文をつけたので蠑螺を買ったという。昭和31年

351　資料編

【旅行】[欧米]

個展と講演のための外国旅行も案の定、美食追求の旅に終始した。昭和二十九年四月〜六月、二か月半の旅費は現在の価値にして約一億円。その何割かを魯山人は「食」に費やした。

上／2か月半の欧米漫遊旅行を終えてタラップを降りる魯山人（71歳）。昭和29年6月18日

左／旅行資金を捻出するため昭和28年12月、日米協会が協賛して開いた個展のパンフレット

ロックフェラーⅢ世夫人と魯山人（左手前）。ニューヨーク近代美術館。昭和29年4月

駆けつけた大岡昇平と、同美術館にて

ヴェネツィア、サンマルコ広場にて。生米の鳥好きだった。昭和29年5月

ローマのレストランで。青年時代はパスタ党だった。昭和29年5月

ピカソとの面会は期待外れだった。魯山人はこう書いている「スペイン生まれと云うことだから、フランス人と違って柄が悪いということは豫想していたが、實物は豫想以上のものであった。有名な繪かきだという先入觀なしに會つたならば、カンヌかニースあたりのごろつきの親分だよと言われても、なるほどと思つたかも知れないような太々しいツラをしている」(「ピカソ會見記」『藝術新潮』昭和29年10月号)

シャガール(右)と会う。好印象を抱いた。昭和29年5月

パリのカフェで大岡昇平と。昭和29年5月

帰国後「欧米にうまいものは無い」と怪気炎を吐く

イタリア、ポンペイ遺跡観光の道すがら。昭和29年6月

漫遊旅行の全費用は現在でいう1億円に近かったようだ。福田家や八勝館から金を集め、外国貨客船内の壁画の仕事も受けたがこちらは持ち出しになった

羽田に迎えに出た笠置シヅ子、今田壽治、遊部重二ら。昭和29年6月

【火土火土美房】

戦後、福田家女将の福田マチは魯山人の支援のため妹の城野豊子に魯山人作品の専門店をやらせた。しかし経営は厳しかったようである。

入口。間口1間半、奥行き3間半の店

魯山人作品の専売店「火土火土美房」が開店したのは、従来伝えられている昭和21年5月ではなく翌22年7月25日。銀座4丁目のPX（和光ビル。当時は接収されていた）から70メートルの距離だったこともあって占領軍兵士の間で評判となり、まもなくアメリカから業者が買付けに来るようになった。こうして魯山人作品はアメリカでまずブームを巻き起こし、魯山人の没後、日本へ逆輸入された。だが店の経営は厳しく、1点買ってくれる客にはもう1点つけるなど小出皿サービスもした。当時東京美術学校の学生だった十代大樋長左衛門（昭和2年生まれ）は、買うというより、買わされる感じだったと振りかえる

開店挨拶状

「SPECIALTY SHOP OF "ROSANJIN" GREATEST ARTIST IN JAPAN」と大書した看板は占領軍の兵士たちを驚かせた。占領軍の新聞記者シドニー・B・カードゾは書いている「(このような文言を)大書するような芸術家を、魯山人以外に想像することは実際難しい。いかなる街のいかなる状況においてさえも」(「一アメリカ人の見た魯山人」『別冊太陽・北大路魯山人』平凡社)と

占領軍向けのパンフレット。A7判4ページ

毎年12月初旬の1週間、一種の在庫一掃セール「火土火土例年の会」を行った。パンフレットでは「別段ハンパものというようなものではありません」と述べている

魯山人紹介のために作られた小冊子。火土火土美房刊。巻末で「世間から見る私の仕事は何處まで行つても、相變らず素人としか通用いたしません」と述べている。B6判12ページ、和綴じ。昭和22年

355　資料編

【作品の値段】[制作時]

魯山人作品の値段は死後しばらくして急上昇した。左ページの価格表は昭和二十四年に筆者の父が扱った作品の納品書だが、計七十三種六百五十八点で百五万七千六百円、一点平均千六百円。現在の価値でいえば六万五千円弱となり、上昇率は百倍超である。

火土火土美房開店（昭和22年）の年の作品価格。約40倍すると現在の物価になる。右の書き入れ数字は筆者の父のもの

頒布会の手控え。昭和10年代。内貴清兵衛などの名も見える。1年間毎月1作品の頒布で、仁清や乾山の写し作品など希望に応じた

同・手控え表紙

筆者の父が扱った魯山人作品の納品書。昭和24年分658点で100万円強。40倍すれば現在の物価になる。現在300万円を下らない伊部（備前）の反鉢が現在の物価に換算して約28万円。生前、いかに安かったかがわかる

【魯山人會など】

魯山人には金銭感覚がまるでなかった。しばしば困窮に陥る魯山人のために支援者たちは作品頒布会を企画。これが母体となって「魯山人會」が幾度か発足したが、いつも組織力や横の繋がりが弱かった。しかし売上げだけは充分に上がった。

(カット・魯山人)

魯山人會發足に當り

魯氏の昨今

安田火災海上保険株式会社
会長 檜垣文市

典形文化財の名柄なんだがおかしなものだが、指定相談があった時、氏は是を断られた相だ。別に大してその理由があった譯でもなきが、日頃、自ら言うこと深く、私為、清節を以っての生活されている人だから、吾々が考へている様な世間的なものでなく、なかなか取組むにくいところがある。

氏の芸術は、其趣味、顔多方面に亘ってれ到違れてゐるので、書道であれ、陶藝であれ又料理も家太關様のようなる時から考へて、正しく鬼才と言はれる、其實力にまさがいっても、昨年、外遊して、ピカソのことを鬼の眼のように険しいものだったと半分悪口の様を云ってをられたけれども、今度は御本人が鬼の様な眼をして、工房で顎の汁もつっていたけれで、このめずらしく沈黙をして山荘にこもって、皆々登窯悪く思はせた。

「君花春至馬驪開」の文字は、氏の得意のものでよく能書されるもので一時々、然の中にもよく、その古筆のすぐれるところ、果して氏の制作意欲は香流しはじめ、こそ野放圏に遊ぶことのつていたがが、デンマークのビルだけが気があってきたのか、しばらく鳴りをひそめ、めづらしく冷黙を守り山荘にこもって、皆々登窯悪く思はせた位が。

志野、備前、伊賀、織部等に思ひ、や清新、さらに高雅華麗な創作に、登場する日の歌衰を禁じ得ないものを感ずる。

魯山人會發足に當り

偉大なる趣味人魯山人

三井倉庫株式会社
社長（美術愛集家） 武田正泰

私の知っている範囲に於て魯山人氏位、陶器、書畫、彫刻、料理、何んでも往かしして可ちならざる人を見たことはない。かと、その何れも第一級であるから、驚くの外はない。そして古美術の鑑賞眼はズバぬけている。魯山人氏の芸術はこのズパぬけた鑑賞眼から生まれて居るのである。その人の家に往ってみると支那美術蒐集家の中に例へて支那陶器ばかりが光って見て、其他の家具調度の美術品は少しも美しさに役立つなくチグハグになっている家があるが、私はそうした蒐集は厳しんのであって、家の中全体のもろもろの物が一つの美しさで統一されていなければ美しくない。吾、家のすなような屋敷のもまた洋洋一体となってなければウソだと思ふ。

魯山人氏は人間としてのこのモロモロの美を洋洋一体と月につけてる偉大な趣味人ではないうか。

大抵の古美術家を覗いてみたから、そこの主人の家が魯山人氏の膀胱としていたものでは、とたくだろうではないかと、私の今に入って来はしたが、それは、同氏の作品もの同氏の服装後県費などを発揮してくる上から。例へば明治以前の書家で、作家の銅板の美術家の作品を発展されるものが、あろうか。 鉄瓶、華瓶この二人の費銅を認めるとする人は、それは魯山人氏の作品から、これから何十年の先にその真價は、更に大變な作家なのである。

魯山人會發足に當り

魯山人氏と鉢の樣子

豊驪醫院院長 岡部 敦

魯山人氏と私はずいぶん多くの機会に席を同じくして来た事になるがそれとっていわば同氏宅で招かれた事があり、その時以来特に同氏の思ひ出の記を綴って御紀念のすびとするに至っていただく、その時以来特に同氏の思ひ出の記を綴って御紀念のすびとするに至っていただく。胸の病もなく、この味気ない二〇世の中が獺の種子である。

筆者の父が差配した越中魯山人會の作品頒布会案内。会場の城端別院で魯山人は父から疎開中だった棟方志功を紹介される。昭和24年4月

「魯山人會」発起趣意書。このような会員制の頒布システムは、魯山人が星岡茶寮を追われてから「鉢の會」など、支援者の間で考えられた。これは昭和30年前後のもの

魯山人會發足に當り

私の人生

魯山人

私の日常行動は排他的にも見えるだらうし、遺世家と誤まられてゐるらしい點もある。それは三十年も前から世間と離れたからだ社交を失つたからだと思つてゐる。

私の人生は生來、美が好きだ。人の作つた美術を再演するが絶對愛重するものは自然美である「自然美禮讃」遺倒である。山でも水でも石でも木でも、草木、いぶにおよばず、禽獸魚介其他何でもござれで皆が美しくてたまらない。

だから自然美は私は生きて行かれない。自然美無しには私は生きて行かれない。つまり人並の夜遊びは出來ない。山の鳥のやうに日没と同時に寢るばかりだ。九時間以上は寢る。境物はやつて來ても夜の宴會などには一向興味を持つことがない。笑はれてもかまはぬ。したがつて夜の畫家などの美術家なんかの集ひには關心を持ちかねる。美術品があつたとしても自然美が見られないからだ。

しかし若し世間で云ふ優勝などには一行きたい、なかなか事情が許さないが、小原庄助さんが好きであることには誤解もまたおそろしいしかし世間が私を正解したとしたならそれこそ、なほ恐ろしいことだと思つてゐる。そのためか私は常に猫かむりすみ癖がある。

「魯山人會」発起趣意書の中の魯山人の挨拶文。戦後、魯山人に対する悪評は増すばかりだった。この文の中で彼は「世間の(自分への)誤解もおそろしい」が「世間が私を正解したとしたならそれこそ、なほ恐ろしい」と述べ気炎を吐いている

魯山人會のこと

[会則本文省略]

申込書

魯山人會に入會いたします

昭和 年 月 日
御住所
芳名
電話

魯山人會御中

同・申込書。毎月1口(1,000円)以上、現在の物価にして約2万円。それで1点入手できるのだから、今から思えば安い会費であった

昭和21年、火土火土美房ができる前年の1口350円の頒布会。まだガリ版で、題字や見出しなど魯山人自身がガリ版を切っている

【展覧会風景】

記録によれば、魯山人展がはじめて開かれたのは大正十三年五月、霞ヶ関の華族会館だったという。その数年後、星岡茶寮や三越などで開かれはじめ、やがて国内外で開催されていく。

昭和2年、44歳から本格的に作陶をはじめ、その後の32年間で30万点以上の作品を作り、50回以上の展覧会を開いた。上は昭和10年1月、上野・松坂屋での「魯山人氏作陶百種展觀」

昭和11年3月、星岡茶寮で「魯山人近作鉢の會」を開く。昭和初年からの頒布会は、東京では星岡茶寮を会場にすることが多く、関西では大阪・阪急百貨店や名古屋では美術倶楽部などを会場にした

同会場内。このときは東京、名古屋でも800点超を展示

昭和11年、大阪・阪急百貨店での「魯山人近作鉢の會」

昭和10年代。東京の白木屋か松坂屋と思われる

昭和12年ごろ。右から5人目、魯山人。場所不明

昭和13年、三昧堂ギャラリー「魯山人先生小品畫展觀」か上野・松坂屋の展観と思われる

左中2点・上／アメリカでの2回目の魯山人展。会場はニューヨーク「ジャパン・ハウス・ギャラリー」（ジャパン・クラブ）で136点が展示された。昭和50年（魯山人没後16年目）

【ゆかりの人】

星岡茶寮時代「天下を取った」と言われるほど華麗な人脈を持った魯山人だったが、茶寮を追放されてからは少数の人々とだけつき合い、晩年はさらに減った。そのころの魯山人が自宅の蓮池を眺めながら「呼んでも来るのは家鴨ぐらいだ」と嘆いていた。そんな魯山人が人生において最も影響を受けたのは内貴清兵衛、太田多吉、細野燕臺、須田菁華の四人だった。

岡本 一平（おかもと・いっぺい）

（明治16〜昭和23年）漫画家。函館生まれ。福田可逸（のちの魯山人）の師・岡本可亭の長男。魯山人が可亭の門下生だったころ東京美術学校（現・東京藝術大学）の学生で、のちに大貫カノ（岡本かの子）と結婚してからも魯山人と親しくつき合った。一平の長男は画家の岡本太郎で、魯山人は可亭、一平、太郎と三代にわたってつき合った。

田中傳二郎（たなか・でんざぶろう）

（明治11〜昭和5年）中村竹四郎の兄で京都・便利堂三代目社長。少年時代、近所の木版師・福田武造のところに貰われてきた少年房次郎（魯山人）と出会い、終生の友となる。のちに田中家の養子に。大正6年、弟の竹四郎を連れ福田大観（のちの魯山人）に会い、これが機縁で大雅堂美術店、星岡茶寮への道が開けることになった。

岡本可亭（おかもと・かてい）

（安政4〜大正8年）本名・竹二郎、号・喜信。伊勢生まれ。大阪で看板や版下書きをし、函館の師範学校などで書道教師をしたあと大阪生活を経て東京で版下書家となる。可亭の顔真卿〈がんしんけい〉風の書風が気に入った福田海砂（のちの魯山人）は明治38年に門を叩き、門弟となり可逸の号を授かる。可逸は明治40年に独立、福田鴨亭を名乗る。

窪田卜了軒（くぼた・ぼくりょうけん）

（明治元年〜昭和20年）鯖江の骨董商、数寄者。本名・青三郎。頼山陽の鑑定家として知られ、「子孫に美田を残さず」の美学を以て儲けは茶の湯趣味と恤兵〈じゅっぺい〉（戦地の兵への慰労）金の献納に使い切り、借金も財産もまったく残さなかったという。魯山人との出会いは大正4年、つき合いは20年に及び、北陸の支援者の一人となった。

内貴清兵衛（ないき・せいべえ）

（明治11〜昭和30年）京都の数寄者。京都の豪商（染物問屋）「錺清」の長男に生まれるが、若くして家業を弟に譲り、別邸「松ヶ崎山荘」で若手芸術家たちとつき合いながら暮らす。美術や漢学に深い素養をもち、古美術蒐集家、美食家、若手芸術家のパトロンとして知られた。魯山人との出会いは大正2年。魯山人は生涯内貴に親炙する。

伊東深水（いとう・しんすい）

（明治31〜昭和47年）美人画家。本名・一〈はじめ〉。東京生まれ。鏑木清方に師事し帝展審査員、のちに日本芸術院会員となる。魯山人との出会いは早く、20歳ごろ（魯山人がまだ福田鴨亭と名乗っていた日本橋時代）。古いつき合いだったせいで、魯山人は岩絵具の混ぜ方など専門知識を伊東から得、交友は魯山人の最晩年まで続いた。

吉野治郎
（よしの・じろう）

（文久元〜昭和8年）山代温泉・吉野屋主人、数寄者。号・桜栖。茶の湯と骨董趣味で知られる吉野のもとを福田大観（魯山人）が訪れたのは大正4年10月18日、細野燕臺の同道による。以後魯山人は吉野屋を愛し、また吉野の親戚、同町の須田菁華窯をたびたび訪れるようになる。治郎の他界後、つき合いは息子の辰郎に受け継がれた。

太田多吉
（おおた・たきち）

（嘉永6〜昭和7年）金沢の料亭・山の尾主人、数寄者、茶人。本名・太吉。茶屋の主人に見出され、茶と料理を学び、明治13年、27歳で山の尾を開業。食通の益田鈍翁や井上馨らを驚嘆せしめ、明治20〜30年代に全盛期を迎える。魯山人との出会いは大正5年。魯山人に加賀料理を教え、料理美学において大きな影響を与えた。

初代 須田菁華
（すだ・せいか）

（文久2〜昭和2年）菁華窯初代、本名・興三郎。大正4年、魯山人は鯖江の窪田卜了軒宅で細野燕臺を知り、燕臺の世話で山代温泉の菁華窯を訪れ、そこで絵付けを試み料理と器との関係に開眼。以後菁華窯にたびたび通った。晩年「私ハ先代菁華に教へられた」と揮毫しているように、菁華は作陶において魯山人の人生に大きな影響を与えた。

細野燕臺
（ほその・えんたい）

（明治5〜昭和36年）金沢の数寄者。本名・申三。漢学、陽明学に造詣が深く、伊東深水や魯山人に漢学を教えた。魯山人との出会いは大正4年。昭和3年、魯山人の勧めで北鎌倉へ転居。33年間の北鎌倉での生活の前半は星岡茶寮の顧問として、後半は日本橋三越美術部に関わる。飄逸で洒脱、大酒豪で人生を愉しく生きる風流人だった。

小山冨士夫
（こやま・ふじお）

（明治33〜昭和50年）東洋陶磁研究家、陶芸家。岡山県玉島町（現・倉敷市）生まれ。大学を中退して社会主義運動に従事したあと近衛歩兵連隊に。除隊後京都の眞清水藏六窯に弟子入りする。3年後の大正15年春、窯を訪れた魯山人と知り合う。のちに文部省の美術調査員、文化財保護委員会調査官を歴任。魯山人と没年まで深くつき合う。

中村竹四郎
（なかむら・たけしろう）

（明治23〜昭和35年）星岡茶寮の共同経営者、便利堂四代目社長。号・竹白。便利堂の創設者・中村彌二郎の末弟。16歳で上京し、雑誌カメラマンとなる。26歳のとき三兄の傳三郎に魯山人を紹介され意気投合、二人三脚の大雅堂美術店を経て大正14年星岡茶寮を共同設立。昭和11年、二人は決裂。以後つき合うことはなかった。

瀬津伊之助
（せつ・いのすけ）

（明治29〜昭和44年）古美術店・瀬津雅陶堂初代。魯山人が内貴清兵衛の食客だった大正初年に、仏教美術を愛し安井曾太郎に師事していた画学生・瀬津も内貴邸に出入りしていた。この縁で魯山人から星岡茶寮の事務を頼まれ、昭和6年まで茶寮で働き、その後魯山人の勧めで日本橋仲通りに雅陶軒（現・瀬津雅陶堂）を開店した。

竹内栖鳳
（たけうち・せいほう）

（元治元〜昭和17年）日本画家。本名・恒吉。幸野楳嶺〈こうのばいれい〉に学び、若くして画壇の寵児となり、大正2年、帝室技芸員となる。まもなく「東の大観、西の栖鳳」と称されるようになる。同年、福田大観（魯山人）と出会い、雅印を発注。魯山人は栖鳳を師と仰ぎ、栖鳳の雅印を刻り続ける。二人の友情は没年まで続いた。

山本興山
（やまもと・こうざん）

（大正7～平成21年）。本名・正光。富山県西礪波郡西野尻村興法寺（現・小矢部市興法寺）生まれ。筆者の父の勧めで昭和17年10月、魯山人の作陶の助手として終戦まで星岡窯に奉職。当時は数名の職人しかおらず戦時中の火入れは昭和18年の1回だけで、あとは魯山人の濡額制作などを手伝った。戦後帰郷し、二代目として興山窯を継ぐ。

福田 彰
（ふくだ・あきら）

（大正6～平成25年）料亭・紀尾井町福田家会長。昭和15年、魯山人の指導を受け虎ノ門福田家を開業した姉福田マチの没後（昭和27年）二代目主人に。その後、魯山人會の発起人として魯山人の支援を続ける。魯山人は福田家を気に入り、頻繁に訪れ、絵付けの仕事場にした。魯山人他界の際は葬儀委員長を務め、財産処理などの一切を受け持った。

山越弘悦
（やまこし・こうえつ）

（明治30～昭和？年）陶画工。本名・幸次郎。号・望洋。石川県寺井町生まれ。大正時代を銀座・川本陶器店の専属絵付師として過ごし、その後京都の宮永東山窯などへ移籍、星岡窯の全体が完成した昭和9年ごろ、赤絵の職人として星岡窯に入所、魯山人の赤絵作品の質を極めて高いものにする。昭和13年星岡窯を去り、京都で赤絵を自営。

中野忠太郎
（なかの・ちゅうたろう）

（文久2～昭和14年）日本の石油王2代目。号・春山。新潟県蒲原郡金津村生まれ。魯山人と知り合ったのは昭和8年ごろ。星岡茶寮の有力会員となり、魯山人作品を大量購入したり家に招いたりし親交を深める。昭和13年夏、魯山人に萌葱金襴手をふくむ金襴手作品を発注。魯山人は心血を注いでこれにあたり中野の死の直前に完成させた。

岡本太郎
（おかもと・たろう）

（明治44～平成8年）洋画家。川崎市生まれ。祖父の可亭は魯山人の師で、両親の一平、かの子は魯山人の親友だったから太郎にとって魯山人は伯父さんのようなものだった。魯山人に可愛がられ、「可亭先生への恩返しの代わりに」とご馳走されたり、旅に誘われたりした。言いたい放題を言い合う、気心の知れた愛すべき仲だった。

辻 義一
（つじ・よしかず）

（昭和8年～）懐石・辻留三代目主人。京都生まれ。20歳のころ「外で修業するならいちばん厳しい人につく」と、当時「入って3日ももたない」といわれた魯山人のもとにあえて入り、辻留の東京出店までを魯山人のおさんどんをして過ごす。星岡窯到着当日から大目玉を食らったが、愛された。現在魯山人の料理美学を継承する唯一の料理人である。

城野豊子
（じょうの・とよこ）

（大正2～平成16年）火土火土美房店主。本名・外代子。福田マチの妹。戦後の引き揚げ中に夫が病死し、母子家庭になったことからマチが資金を出し、昭和22年7月銀座5丁目に魯山人作品店・火土火土美房を開かせる。店は占領軍の将兵たちに愛され、作品はアメリカに紹介された。そしてアメリカでの魯山人ブームが日本に逆輸入された。

Sidney B.Cardozo
（シドニー・B・カードーゾ）

（生没年不明）ニューヨーク生まれ。ダートマス大学卒業後『ライフ』『エスクァイア』誌を経て昭和26年占領軍の新聞『パシフィック・スターズ・アンド・ストライプス』の編集者として来日。魯山人と出会って大ファンとなり、その後大和証券・ELECに勤務、40年以上を日本で過ごし、帰国後魯山人作品の紹介に努めた。

今田壽治
（いまだ・ひさじ）

（明治44〜昭和60年）銀座・久兵衛鮨初代。戦後（昭和26年ごろ）魯山人が来店して「もっと鮪を厚く切れ」「鮪はそんなに厚く切るもんじゃねえ。鮨はシャリとのバランスなんだ」と言い合ったたことからかえって親しくなり、まもなく一緒に旅をし、旅先で鮨を握るなど魯山人の没年まで深いつき合いをした。看板「久兵衛」は魯山人の揮毫。

平野雅章
（ひらの・まさあき）

（昭和6〜平成20年）食物史家。本名、武。昭和28年、大学3年生の春、銀座の「火土火土美房」前に張られた「『獨歩』編集者求ム」の広告を見て応募し、即日採用。翌年春、欧米旅行に書生として随行するも帰国後破門。魯山人他界の1年半まえに復縁。星岡窯に移り住み、東京へ勤務しつつ最晩年の魯山人を世話、没後は啓蒙活動に尽くす。

金重陶陽
（かねしげ・とうよう）

（明治29〜昭和42年）陶芸家、備前焼中興の祖。本名・勇。岡山県伊部村の陶工の家に生まれ、昭和24年備前窯芸会を結成して備前焼の発展に尽くし、昭和31年人間国宝に指定。昭和24年ごろから魯山人が遊びに来るようになり、互いに行き来するようになるが、昭和27〜28年ごろ、芸術を巡って魯山人から一方的に破門される。

棟方志功
（むなかた・しこう）

（明治36〜昭和50年）板画家。ゴッホの絵に感銘し画家を志すも、帝展入選（昭和3年）後、板画に転向（棟方は版画と言わず板画と称した）。昭和20年3月から富山県福光町（現・南砺市）に疎開していたが、隣町に展覧会で来た魯山人と会い意気投合。互いに褒め合う稀な関係にいたる。精神的交流は魯山人の没年まで続いた。

吉田耕三
（よしだ・こうぞう）

（大正4〜平成27年）美術評論家。昭和26年から1年半、茅ヶ崎の自宅から星岡窯に通い、魯山人の身の回りの世話をした。破門されて国立近代美術館（東京）に就職。昭和34年、魯山人に同館主催の「現代日本の陶芸」展に出品依頼。同時に伝記資料として魯山人の前半生部分を聞き、没後、日本陶磁協会の機関誌『陶説』に「魯山人伝」を連載。

善田喜一郎
（ぜんた・きいちろう）

（明治27〜昭和56年）京都の茶道具商・善田昌運堂初代。近所の姻戚で指物師の前田友齋が魯山人作品を入れる桐箱を作っていた関係から昭和30年、京都での魯山人展を手伝うことになった。以来、魯山人没年までの4年弱、京都での魯山人展覧会を仕切った。善田も魯山人同様直言型でビール党だったから気が合ったという。

山口淑子
（やまぐち・よしこ）

（大正9〜平成26年）女優、元・参議院議員。本名・大鷹淑子。奉天近郊の北煙台生まれ。大陸で育ち、満州人女優・李香蘭〈リィシャンラン〉として一世を風靡したあと帰国。戦後は山口淑子として、アメリカではシャーリー・ヤマグチとして銀幕で活躍。昭和25年、ニューヨークでイサム・ノグチと出会い翌年結婚、新婚生活を星岡窯で送った。昭和33年大鷹弘と再婚。

Isamu Noguchi
（イサム・ノグチ）

（明治37〜昭和63年）抽象芸術家、彫刻家。詩人・野口米次郎とアメリカ人女性レオニー・ギルモアとの間にロスアンジェルスに生まれ、2歳のとき父を頼って母と来日。13歳で渡米、彫刻をはじめる。魯山人と出会ったのは昭和25年、翌年末ニューヨークで知り合った女優の山口淑子と結婚、2人で1年余り星岡窯で暮らす。

和暦	西暦	年齢	事項	社会
明治四十五年	一九一二	29歳	上海に行き、呉昌碩と会い、帰国後福田大観を名乗る。書道教室を再開。松山堂の藤井せきと恋に落ちる。	中華民国成立
大正二年	一九一三	30歳	松山堂の紹介で河路豊吉を知り、長浜の河路邸を訪れ、長浜の数寄者（柴田源七、下郷伝兵衛、安藤與惣次郎、河路重平）らと懇意になり、河路豊吉家の「淡海老舗」、木之本の冨田酒造の「七本鎗」などの濡額を刻る。このころから款印、濡額を大いに刻る。四月、数寄者の内貴清兵衛や若い富田溪仙と出会う。五月四日、福田籍を抜ける。款印を依頼される。柴田邸で憧れの竹内栖鳳と会い、款印を依頼される。八月、内貴清兵衛の紹介で鯖江に窪田卜了軒を訪ねる。「あめや」（鯖江）の濡額「呉服」を刻る。十月、兄・清晃没（三十三歳）。秋に柴田源七の紹介で京都・堺町六角へ転居。	南京事件
大正三年	一九一四	31歳	六月、蒲田の菖蒲園で藤井せきと見合いをし、東京に留まる。十月十三日、タミと協議離婚。清水寺内の泰産寺に富田溪仙と住み、内貴清兵衛の松ヶ崎山荘へ入り浸っておさんどんをし、残肴料理なるものをはじめる。洛中の老舗・八百三の「柚味噌」の濡額を、長浜の河路家の依頼で「赤壁賦板屏風」を制作。「柚味噌」の看板を見た南莞爾が惚れ、以後、生涯のパトロンとなる。	第一次世界大戦勃発
大正四年	一九一五	32歳	窪田卜了軒邸で細野燕臺を知る。八月三十日から年内、金沢の細野邸の食客となる。長浜・安藤家の「小蘭亭」の内装を手がける。秋、金山従革（富山）と会うが、けんもほろろの応対をされる。細野邸の濡額「堂々堂」を刻る。十月十八日、燕臺とともに山代温泉の吉野治郎（吉野屋）、須々菁華（初代）らと会い、菁華窯ではじめて絵付けを試みる。年内まで、山代の吉野屋の別邸（先代の隠居所）に留まり、濡額の仕事をこなす。このころ、器と料理の関係に目覚める。	日本、対華二十一箇条要求
大正五年	一九一六	33歳	一月、太田多吉と会い、光悦の赤楽茶碗「山の尾」を手渡される。同月二十八日、藤井せきと結婚。新婚旅行を兼ね、一月下旬から一か月山代温泉に留まって仕事をし、二月下旬長浜に入り、安藤家で「清閑」の濡額を仕上げる。三月初旬、新居の東京神田東紅梅町の自宅に戻る。その後京都へ向かい、田中傳三郎宅に無理に留まり、顰蹙を買いながら仕事をする。この年、北大路姓を継ぎ、福田房次郎から北大路房次郎となり、北大路大観、北大路魯卿を名乗る。これより数年にわたって、太田多吉から加賀料理の真髄と作法、演出を断続的に教わる。自宅に「古美術鑑走所」の看板を掲げる。このころ日本橋大通りの「鴻（乃）巣」（レストラン）、「光琳堂」（貸画廊）の大看板などをつぎつぎと仕上げる。この年、實業之日本社社長の増田義一と親交を結ぶ。	裕仁親王、立太子礼
大正六年	一九一七	34歳	二月、田中傳三郎が弟の中村竹四郎を伴って訪問。竹四郎と意気投合する。この年、實業之日本社『日本少年』のタイトル文字を書く。	日本工業倶楽部設立

年号	西暦	年齢	事項	世相
大正七年	一九一八	35歳	「大雅堂芸術店」を開く。實業之日本社『小學男生』のタイトル文字を書く。養父母と長男・桜一を引き取り、せきと暮らす。	第一次世界大戦終結
大正八年	一九一九	36歳	の勧めで北鎌倉・円覚寺傍の借家へ引っ越す。	第一回帝展／帝国美術館設立／『改造』創刊
大正九年	一九二〇	37歳	一月一日、中村竹四郎と「大雅堂美術店」を開く。二月十一日、実母・登女没（七十六歳）。この年、不景気から大雅堂美術店の店内で売物の古陶磁に料理を盛って出すようになる。京都の水引屋「御水引老舗」の濡額を刻す。十一月、『栖鳳印存』（大雅堂美術店）を上梓。	三月十五日、株式大暴落
大正十年	一九二一	38歳	四月、大雅堂にて「美食倶楽部」をはじめ、登録会員二百余名の大盛況となる。このころ北鎌倉・明月谷へ転居。實業之日本社『少女の友』のタイトル文字を書く。団扇絵を描き、美食倶楽部の常連に配ったりする。	大本教弾圧
大正十一年	一九二二	39歳	實業之日本社『實業之日本』のタイトル文字を書く。このころから菁華窯、東山窯用の器を焼くようになる。七月八日、北大路家の家督相続が受継される。魯山人を名乗りはじめる。夏、長男・桜一が実母のもとへ戻り、京都市陶磁器伝習所へ通いはじめる。長浜・安爛家の大濡額に「呉服」を刻す。	関東大震災／『文藝春秋』創刊
大正十二年	一九二三	40歳	夏、菁華窯で一千点を超える作品を焼く。九月一日、関東大震災により「大雅堂（美食倶楽部）」を失う。自作品を使って芝公園内に「花の茶屋」を開く。年末、旧華族会館「星岡茶寮」借用の話が舞い込む。	『サンデー毎日』創刊
大正十三年	一九二四	41歳	一～五月、東山窯で青磁や茶寮用の器を百人前、五千点超を制作。同窯で若い荒川豊蔵（十一歳年下）を知る。九月、『常用漢字三體習字帖』（新橋堂、発売・日本書院）を上梓。同月、霞ヶ関の華族会館で初の個展「魯山人作品展観」を開催。七月、星岡茶寮開寮の資金調達に支那古文具の販売を思いつき、支那文具に詳しい内海羊石を誘い上海の呉昌碩を訪れ、帰国後に販売、大きな利益を得る。九月、實業之日本社・新社屋の大看板を揮毫。秋から星岡茶寮改修工事を開始。十一月一日、星岡茶寮復興「主意書」を配る。	裕仁親王ご成婚
大正十四年	一九二五	42歳	三月二十日、「星岡茶寮」開寮。十二月一日、星岡窯で「魯山人習作第一回展観」を開催。	ラジオ放送開始
大正十五年	一九二六	43歳	六月、星岡茶寮で「魯山人習作第二回展観」を開催。夏、星岡窯築窯に向けて交渉、上地契約。東山窯の川島礼一らを呼び築窯に入る。京都の眞清水蔵六（二代目）窯で小山富士夫を知る。初伏、星岡茶寮で「第三回魯山人習作展観」を開催。九月、次男・武夫没（十五歳）。十一月、養父・福田武造没（七十歳）。	

和暦	西暦	年齢	事項	社会
昭和二年	一九二七	44歳	二月、星岡窯築窯。菁華窯から山本仙太郎、倉月窯業(九谷焼)から松島文智、荒川豊蔵、加藤唐九郎を呼ぶ。五月、星岡茶寮で「第四回魯山人習作展観」を開催。少し遅れて松島文山人窯藝研究所星岡窯」の看板を掲げ、秋、初窯。同月、せきと協議離婚。中島さよ(二十四歳)を入籍、大森の借家に住まわせる。加藤作助の協力を得て鎌倉期の古瀬戸を発掘。	東洋陶瓷研究所開設
昭和三年	一九二八	45歳	二月、長女・和子誕生。五月、朝鮮・鶏龍山へ坏土取得の旅。六月一～七日、日本橋・三越呉服店で第一回「星岡窯魯山人陶磁器展観」を開催。このころ、星岡茶寮顧問として上洛を誘っていた細野燕臺が金沢から鎌倉・明月院傍らに引っ越してくる。六月二十七日と十二月二十日の二度、久邇宮邦彦殿下の星岡窯御成あり。九月、板前を伴って久邇宮殿下の静養先、赤倉の別荘に同行、料理をしたり、絵を描いて過ごす。十月、再度のご台臨に向け、明治天皇ゆかりの行在所を移築し、久邇宮殿下から拝領した書にちなんで慶雲館(のちに慶雲閣)と名付ける。	張作霖爆殺事件
昭和四年	一九二九	46歳	三月二十六日～四月三十日、日本橋・三越にて第二回公開自作陶磁展「魯山人陶磁器作品展観 附小品画」、四月、金沢美術倶楽部で「魯山人陶磁器展観」、また同月、鯖江で「魯山人作陶展観」を開催。十月十七日、北陸の支援者らが星岡窯を訪問。同月、大阪三越にて「魯山人陶瓷器展観」を開催。春、倉橋藤治郎から青山二郎を紹介される。	久邇宮邦彦殿下没・世界大恐慌
昭和五年	一九三〇	47歳	この年、八勝館の杉浦保嘉を知る。四月、名古屋・松坂屋にて「魯山人陶瓷器展観」開催。関戸家の古志野筒絵筒茶碗「玉川」を見、産地を巡って従来の荒川豊蔵と議論。まもなく荒川が同じタイプのものを美濃で掘り当て、星岡窯の資金を投入して従来の〈志野=瀬戸説〉を覆す。五月、松江市城山興雲閣にて「魯山人作陶展観」、九月、日本橋・三越にて「魯山人作抹茶に関する陶瓷器展観」を開催(翌年一月、大阪・三越にても開催)。十月、タブロイド判の機関誌『星岡』を創刊。	満州事変
昭和六年	一九三一	48歳	『星岡』に柳宗悦批判を載せる。八月、『古染付百品集 上巻』(便利堂)を上梓。十一月、星岡茶寮の新館増築(鉄筋三階建、冷房完備の料亭は日本初)。	満洲国建国宣言
昭和七年	一九三二	49歳	一月、『古染付百品集 下巻』を上梓。三月、『魯山人蒐蔵百品集』、四月、『魯山人作陶百影第二輯』『魯山人家蔵百選』(いずれも便利堂)を上梓。七月十六日、松永安左エ門、小林一三、細野燕臺と新潟県金津の石油王・中野忠太郎邸を訪れる。夏、青山民吉(青山二郎の兄)、倉橋藤治郎とともに作品販売会社「株式会社雅陶園」の設立に奔走するが頓挫。この年から星岡茶寮では夏場に「納涼園」を開く。九月、『星岡』を雑誌形式に切り替える。九月二十日、十月十日、十一月一日、	

昭和八年	一九三三	50歳	一月、磁印四十顆を頒布。一月十三日、倉橋藤治郎、青山二郎、中村竹四郎らで「猪を食べる會」。同月二十九日、小林一三邸での茶会に出席。同月三十一日、彩壺會で「瀬戸、美濃瀬戸發掘雜感」を講演。二月、『魯山人小品畫集　第一輯』（便利堂）を上梓。五月三十日、洞天會にて、正木直彦、小林一三らと松永安左エ門の山荘へ。六月四日、星岡茶寮にて「第一回日本風料埋講習會」（七月九日の第六回を以て終了）を行う。七月十六日、茶寮従業員と三浦三崎へ遠足。夏、妻子・きよ、和子を大森町から星岡窯の母屋に迎え、星岡窯に閉じこもって作陶に耽ける。九月十日、松永州別邸での夜宴に出席。秋より星岡茶寮で下手物料理の試食会をはじめる。十月二十二日、東京の料理屋主人二十名を星岡茶寮に招待。十一月六日、日本工業倶楽部にて「能書を語る」を講演。十一月十八～十九日、星岡茶寮で『魯山人新作陶器展覽會』及び「魯山人舊作茶寮使用品即賣會」を開催。十二月、『美濃古窯發掘品に就いて』を講演（聴講者三百名）。同月七日、上梓。十二月二日、東京美術学校で「美濃古瀬戸發掘」（星岡窯研究所）、『魯山人小品畫集　第四輯』を新潟の石油王・中野忠太郎邸へ良寛作品を見に行く。荒川豊蔵はこの年星岡窯を辞して美濃に古式窯を築窯。星岡茶寮は三島海雲の店を買い取り、「銀茶寮」と名付け銀座支店とする。京都「まるや」から学んだ製法による豆腐を星岡窯製の織部風の器に入れて二円で販売（昭和十年まで）。このころ『魯山人作瓷印譜　磁印鈬影』（木瓜書房）を上梓。十二月七日、越後へ良寛の書を見に出かける。十二月二十五日「活栄會」主宰。年末、中野忠太郎が来窯。	日本、国際連盟脱退
			十一月二十一日、十二月十一日、星岡窯にて「魯山人畫作品展觀會（鉢の會）」。九月二十七日、父のように慕ってきた人田多吉が没（七十九歳）、涙の弔辞を読む。十月、青山二郎らを招いて山椒魚の試食会。十一月ごろ、「（北大路）清房」への改名を役所に願い出るが却下される。秋、銀座「おけい寿し」の店作り一切をまかされる。このころから唐物より織部や志野や黄瀬戸など、和物に関心をもつようになる。アマゾンの怪魚、アロワナ（？）を飼う。この年から翌年にかけて骨董蒐集に情熱を燃やし、逸品二千点を獲得。	
昭和九年	一九三四	51歳	二月九日、神田明神前の開華楼で「藝術料理と非藝術料理」を講演。三月四日、活栄會にて「鯛、鯛の料理」を講演。三月二十四日、星岡茶寮で「魯山人作果物盛鉢展覧会」を開催。同月、浜松市公会堂で「魯山人作陶展」を企画するが、後援者の親族の急病で無期延期に。四月、『鑑陶圖録　第一輯』を上梓。このころ星岡窯の全体が完成。四月、養母・福田フサ没（八十一歳）。六月、知人の志方勢七から「大阪星岡茶寮」として別邸を買い取る計画を立てる。すぐに、大阪星岡茶寮のための設計、食器五千点、風呂タイルの制作に入る。夏、星岡茶寮で「書道談語會（習書要訣）」、聴講の黒田領治がこれより親炙。星岡窯では第一回「朝飯會」を演出。このころ上野・松坂屋で「古陶磁の価値」を講演。九月、上野・松坂屋で「北大路家蒐蔵古陶磁展覧會」（約四千点）、十月、名古屋・松坂屋で「北大路家蒐蔵古陶磁展覽會」を開催。このために二十円もする豪華カタログを作る。十一月十八日「星岡茶寮」で「第一回魯山人小品展覽會（絵の會）」、十二月八日より同寮で「食	日本民藝協会設立・室戸台風

和暦	西暦	年齢	事項	社会
昭和十年	一九三五	52歳	「魯山人作陶展覧会」を開催。このころから大阪星岡茶寮開寮を目ざして志野、黄瀬戸用の窯を築く。年末から中村竹四郎との仲が不穏になりはじめる。会心の絵唐津を焼く。星岡茶寮の中に西洋風の田舎家二室を新築。一月、昨年末に完成した瀬戸式大登窯による初窯で志野、織部、黄瀬戸など桃山陶器の再現に成功。二月十六日、大阪・松坂屋にて「北大路家蒐蔵古陶磁展覧會」、三月六〜七日、名古屋にて「北大路家蒐蔵古陶磁展覧會」を開催、約四千点を売り出した。この中には、星岡茶寮の食器として作った写し作品のもとになったものが多くふくまれている。七月、『鑑陶図録第二輯』を上梓。九月中旬、星岡茶寮旧館大改築完成。この月、加賀山中に旅行。九月七日、星岡茶寮にタイル一万点を焼く。十月一日、星岡窯陶磁参考館で「私は何故に窯を築いたか」を講演。十月十日（十一月?）「大阪星岡茶寮」開寮、内見会に二千名余が集まる。星岡茶寮の会員総数、二千数百名となり、「星岡の会員に非ざれば日本の名士に非ず」と言われるようになる。十一月、大阪星岡茶寮の「大阪食道樂の試食會」（会費十円）会場で講演。このころ星岡窯の参考品陳列館を開放。タタラ（粘土板）による作品を多く手がける。	芥川賞、直木賞制定
昭和十一年	一九三六	53歳	頒布会「鉢の會」がはじまる。三月、長男・桜一が結婚、星岡窯を出て大阪心斎橋に料亭「北大路」を開く。三月、東京・大阪星岡茶寮にて「魯山人近作鉢の會」。四月、名古屋美術倶楽部で「魯山人近作鉢の會」（五月）、大阪の星岡茶寮と阪急百貨店にて同展開催、五月二四〜二十五日、東京星岡茶寮職員九十名、大島へ慰安旅行。五〜六月、東西星岡茶寮で「新緑鑑賞會」。同月、加谷二二を伴い、保津川下りと和知川へ鮎取材。納涼園の目玉にすべく、鮎を生きたまま東京へ運ぶよう依頼する。七月、富田渓仙没。同月、茶寮の女中用の浴衣図案作成。同月、大阪星岡茶寮用の器八千点、盃二千点を焼き上げ、納入したところで中村竹四郎より解雇通知（七月十五日「星岡事件」）を受ける。荒木豊蔵などの仲介により銀座・中嶋にて同浴衣売り出し。竹四郎との和解の場が設けられるが、席に出ぬままに終わる。秋に中村を告訴、以後約十年間にわたっての訴訟となる。魯山人は看板を「魯山人雅陶藝術研究所」に掛けかえ、星岡窯にこもって作陶一本で立つ。十一月十九〜二十一日、銀座・中嶋にて「魯山人作陶展」。このころから昭和十年代末にかけて、徐々に「魯卿」の名を使うことが減ってくる。	阿部定事件
昭和十二年	一九三七	54歳	長尾欽彌・よね夫妻や南莞爾、田辺加多丸、塩田岩治、長谷川亀楽らの支援を受けて、星岡窯は盛り返し、翌年にかけて年数千〜一万点に近い制作ペースとなる。このころから中国的なものから脱却、日本的なものへの評価を高める。十二月三〜七日、日本橋・白木屋で「魯山人藝術展」を開催。	盧溝橋事件。日中戦争へ

年号	西暦	年齢	事項	社会事象
昭和十三年	一九三八	55歳	妻のきよが娘・和子をおいたまま元星岡窯の職人のもとへ駆け落ち。父子での生活となる。六月、個人誌『雅美生活』を創刊するが、十二月、四号で廃刊。このころ福田マチの訪問を受ける。中野忠太郎から萌葱金襴手などの煎茶茶碗の完成。応召や徴用で星岡窯の職人が減り、このころから敗戦までの間、漆器や濡額を多く制作する。十月三～五日、銀座三味堂ギャラリーで「魯山人〇形小品画展」を開催。十二月、白木屋地下に「魯山人・山海珍味倶楽部」を開店。黄瀬戸の自作器に珍味を入れて五十円で販売、好評を博す。	益田鈍翁没
昭和十四年	一九三九	56歳	年十月)に向けての多種類の器の注文もくわわり活気づく。十一月、三味堂ギャラリー近作小品書画展覧會」を開催し完売。このころから良寛に傾倒しはじめる。十二月、熊田ムメ(三十九歳)と結婚。同月、新蕎麦千二百人分を携え傷病兵を慰問。この年から星岡窯の職人による作品の頒布会「雅窯會」がはじまる(戦後まで)。十二月、「魯山人逸品展」開催。	第二次世界大戦勃発
昭和十五年	一九四〇	57歳	三月、ムメと協議離婚。同月、光悦の赤楽茶碗を中野忠太郎に売る。四月、銀座・三味堂にて「魯山人自選小品画展」。五月、銀座・三味堂にて同追加展。夏、萌葱金襴手の煎茶茶碗を完成。応召六月二十五～二十七日、大阪・阪急百貨店にて画展「北大路魯山人氏新作書發表鑑賞會」(主催・兒島米山居)を開催。十二月、中道那嘉能(四十二歳。芸者・梅香)と結婚。	「ぜいたくは敵だ！」
昭和十六年	一九四一	58歳	五月十七～三十日、大阪・高島屋で「第二回近作名陶鉢の會」を開催。十月、東京・三越にて「魯山人氏近作絵画と陶器個展」開催。十一月、神戸・大丸にて「魯山人小品名画展」開催。	真珠湾攻撃(太平洋戦争)
昭和十七年	一九四二	59歳	一月、那嘉能と離婚。以後再婚せず。	ミッドウェー海戦
昭和十八年	一九四三	60歳	薪不足のため、この年星岡窯内の松を一本伐って茶器や向付など五百点ばかりを焼き、右翼の巨頭・頭山満をつうじて汲出し茶碗「米英撃滅」を東条英樹に贈る。このころから母屋を帝国臓器製薬社長の山口八十八に貸し、家賃収入で慶雲閣に暮らすようになる。	学徒出陣壮行会
昭和十九年	一九四四	61歳	黒田領治の世話で海軍航空隊用の食器の注文を受け、大量の薪を手に入れる。このころ漆器制作や、濡額の頒布、銀座・鳩居堂をつうじて款印(無款)の注文を受ける。桜一、召集。	新聞、朝刊二頁に削減
昭和二十年	一九四五	62歳	星岡窯は職人二人のみとなる。三月、大阪星岡茶寮、五月、東京星岡茶寮および銀茶寮が空襲で焼失。春、中村竹四郎との十年間にわたる資産問題が解決(示談。星岡窯は魯山人に、蒐集品は折半)。	敗戦
昭和二十一年	一九四六	63歳	財産税の支払いのために母屋を中村周司に売却。七月、頒布会「魯山人終戦後作雅陶の會」。	天皇の人間宣言

和暦	西暦	年齢	事項	社会
昭和二十二年	一九四七	64歳	四月、『陶磁味』創刊、翌年六月の三号で廃刊となる。七月二十五日、銀座に城野豊子十火土美房」を開店。真船豊らが魯山人を囲んで芸術愛好会「生新倶楽部」を発足させる。	
昭和二十三年	一九四八	65歳	一月、日本橋・三越にて「魯山人獨創　第一回電気スタンド展」開催。四月、和子結婚。桜一、復員。	第一回アンデパンダン展
昭和二十四年	一九四九	66歳	一月、長男・桜一没(四十歳)。三月、桜一の妻子、星岡窯を出る。四月十八日、城端別院(富山県)で「北大路魯山人作品展示會」、成巽閣(金沢)で「魯山人作品発表会」を開催。この年から伊部(備前)の三重陶陽の窯をしばしば訪れる。大毎記者・山田了作を介して綿貫栄(富山)へ作品を大量に納める。	日米安保条約調印
昭和二十五年	一九五〇	67歳	自宅の庭で転び腰を痛める。	朝鮮戦争(〜昭和二十八年)
昭和二十六年	一九五一	68歳	二月、丸の内・日本工業倶楽部で「北大路魯山人展」。六月、イサム・ノグチが星岡窯を訪れる。秋、占領軍の新聞記者シドニー・B・カードーゾが来窯、以後つき合う。星岡窯で「備前初窯発表会」を開催。十月、日本橋・髙島屋で「北大路魯山人花器展」、十二月、日本工業倶楽部で「魯山人小品絵画および書道展」を開催。南仏ヴァローリスでのピカソが魯山人の紅志野の皿を激賞。年末からイサム・ノグチと山口淑子の新婚夫婦が星岡窯に住む(昭和二十八年一月まで)。	無形文化財制度
昭和二十七年	一九五二	69歳	一月、体調を崩し、金沢の遊部石齋宅で正月から春まで養生。五月、イサム・ノグチと伊部(岡山県)の金重陶陽の窯を訪問、備前作品を作る。六月、魯山人生活誌『獨歩』創刊。金重陶陽や藤原啓らが来窯、備前窯を築く。星岡窯で「備前初窯発表会」を開催。十月、日本橋・髙島屋で「魯山人作陶研究二十五年記念展」を、また裏千家で「魯山人新作研究展示会」を開催。	テレビ放送開始
昭和二十八年	一九五三	70歳	一月、イサム・ノグチ星岡窯を去りアメリカへ帰国。同月、ロックフェラー三世夫妻、星岡窯と火土火土美房を訪問。四月、パナマ船籍の貨客船アンドリュー・ディロン号の室内装飾壁画二点を制作。四月、壺中居で「第一回備前作陶展」を、五月、日本橋・髙島屋でディロン号の壁画披露展を、十月、日本橋・髙島屋で「魯山人渡米渡仏直前作展」を、同月、火土火土美房にて「窯場一覧と雅陶特別分讓の會」を、十二月十四〜十六日、日本工業倶楽部で「魯山人歐米漫遊直前作展」を開催。	
昭和二十九年	一九五四	71歳	一月、日本橋・髙島屋で「北大路魯山人外遊直前作展」を開催。四月三日、大借金をして、欧米漫	人間国宝指定制度発足

年号	西暦	年齢	事項	社会
昭和三十年	一九五五	72歳	遊に出発。四月、ニューヨーク近代美術館で「北大路魯山人展」、同月、アルフレッド大学(ニューヨーク)で「芸術における人と作品との関係について」を講演。同月、フリーヤ美術館(ワシントンD.C.)で「北大路魯山人展」。五月、ロンドンからフランスへ入り、五月下旬、南仏アローリスにピカソと、そしてシャガールを訪ねる。イタリア、ギリシャなどを巡って、六月～八日帰国。十月、日本橋・髙島屋で「魯山人帰朝第一回展」を開催。	石原慎太郎『太陽の季節』
昭和三十一年	一九五六	73歳	前田友齋の紹介で善田昌運堂の善田喜一郎を知る。四月三日、岡本太郎の実験茶会(淡交社主催)に招かれる。京都美術倶楽部で春と秋の二度「魯山人作品展」を開催。六月、鍋茶屋(新潟市)、七月、金沢美術倶楽部で「魯山人作品展」、続けて富山市電気ビルで「魯山人作品展」、高岡市美術館で「魯山人帰朝一年記念作品展」、十月、日本橋・髙島屋で「北大路魯山人作品展」を開催。この秋、人間国宝(織部に対し)推挙を辞退。	日本、国際連合加盟
昭和三十二年	一九五七	74歳	春、京都美術倶楽部で「魯山人作品展」を開催。夏、シドニー・B・カードーゾの母親が来日、星岡窯に招く。九月、日本橋・髙島屋で「第五十二回魯山人展記念展観」、京都美術倶楽部で「魯山人作品展」、十一月、日本橋・髙島屋で「魯山人作陶備前焼個展」。この年も人間国宝の指定を辞退。	FM放送の実験放送開始
昭和三十三年	一九五八	75歳	藤沢税務署、二十一年間(三十二年間？)分の所得税の支払いを迫る。三十年間勤めた技術主任の松島宏明(文智)が星岡窯を去る。六月、日本橋・髙島屋にて「第五十四回北大路魯山人展」、七月、大阪・髙島屋にて同展、十月、名古屋・名鉄百貨店で「第五十三回魯山人作品展」、十二月、京都美術倶楽部で「第五十四回魯山人作陶展」を開催。	東京タワー完成
昭和三十四年	一九五九	76歳	五月、日本橋・髙島屋にて「第五十四回北大路魯山人展」を、六月、京都美術倶楽部で「第五十五回魯山人書道芸術個展」を開催。同時期、母校の梅屋小学校へ織部作品を寄贈し、子どもたちを前に講演する。このころジャパン・クラブ(ニューヨーク)で「魯山人作品展」。辻嘉一『味噌汁三百六十五日』(婦人画報社。昭和三十四年十一月一日)の題字、装丁用原稿を仕上げる。十一月二日、尿閉症状。十一月四日、横浜市立大学附属病院(旧・十全病院)に入院。同月末、前立腺手術。十二月、喀血。二回目の手術。ジストマ虫による肝硬変にて、同月二十一日午前六時十五分逝去(禮祥院高徳魯山居士)。葬儀は自宅(星岡窯内の慶雲閣)で神式にて。遺骨を受取る者がむらず、遠縁の丹羽茂雄が引き取り、のちに娘の和子によって京都西賀茂・西方寺傍の小谷墓地(京都市営)に埋葬されたが、埋葬の年月は不明。	皇太子ご成婚

【作品所蔵先一覧・協力・主要参考文献】

※作品所蔵先一覧では、所蔵者の意向に従い、表記を要するものに限り掲載しています。
※番号のみの表記は図版番号。いずれも敬称略。

◎作品所蔵先一覧

001　色絵椿文鉢　日登美術館蔵
002　絵瀬戸草虫文壺　北村美術館蔵
003　雲錦大鉢　吉兆庵美術館蔵
005　染付葡萄文鉢
　　　紀尾井町　福田家蔵
006　織部間道文俎皿　八勝館蔵
007　染付口紅文字大磁器壺
　　　京都国立近代美術館蔵
008　紅志野芒文平皿
　　　紀尾井町　福田家蔵
009　備前秋草文祖皿　八勝館蔵
010　銀三彩大平鉢
　　　京都国立近代美術館蔵
011　いろは金屏風　岡山後楽園蔵
012　色絵金彩椿文鉢
　　　京都国立近代美術館蔵
013　箔絵瓢箪図膳　八勝館蔵
014　武蔵野図　八勝館蔵
015　柚味噌　八百三蔵
016　呉服　安藤家蔵
017　漆絵牡丹硯屏　吉兆庵美術館蔵
018　雅印三顆　高田紀子蔵
026　高田篤輔住所印　高田紀子蔵
027　赤絵筋文中皿
　　　京都国立近代美術館蔵
028　淡海老舗　足立美術館蔵
032　小蘭亭　安藤家蔵
036　呉服　桑原重之蔵
038　自閒齋（自閒斎）　足立美術館蔵
039　堂々堂　細野定子蔵
040　清閑　安藤家蔵
041　色絵鉄仙図鉢　須田菁華蔵
042　長宜子孫碗　須田菁華蔵
043　古九谷風色絵皿　須田菁華蔵
047　青磁双魚文碗　吉兆庵美術館蔵
048　高野山行灯（鉄製透置行燈）
　　　足立美術館蔵
049　五魚八方鉢　足立美術館蔵
050　不二鉢　足立美術館蔵
051　絵高麗鳳魁鉢　八勝館蔵
053　捻字白釉鉢　吉兆庵美術館蔵
054　色絵雁市文平針
　　　吉兆庵美術館蔵
057　漢瓦赤絵銘々皿
　　　吉兆庵美術館蔵
059　楓葉釉替向付　八勝館蔵
060　色絵龍田川向付　八勝館蔵
061　赤呉須茶碗　世田谷美術館蔵
063　染付楓葉向付　八勝館蔵
065　信楽水指　足立美術館蔵

066　色絵福字大皿
　　　紀尾井町　福田家蔵
067　色絵魚文皿　世田谷美術館蔵
068　赤絵双魚文飾皿
　　　世田谷美術館蔵
070　染付福字皿　笠間日動美術館蔵
071　色絵柳文出汁入　八勝館蔵
073　日月椀　吉兆庵美術館蔵
113　遊印・起遅新　須田菁華蔵
123　不老椿図　世田谷美術館蔵
124　片口図　懐石　辻留蔵
127　葡萄文帯　足立美術館蔵
128　染付詩文扁壺　八勝館蔵
129　総織部便器　八勝館蔵
130　志野雪笹文四方皿　八勝館蔵
131　赤呉須さけのみ
　　　笠間日動美術館蔵
132　伊賀竹花入　吉兆庵美術館蔵
133　染付尊式花入　吉兆庵美術館蔵
135　鉄絵葡萄文碗　世田谷美術館蔵
136　染付吹墨手蟹之絵平鉢
　　　足立美術館蔵
137　白鷺耳付水指（白鷺水指）
　　　足立美術館蔵
138　辰砂葡萄台鉢　八勝館蔵
139　織部桶鉢　世田谷美術館蔵
140　色絵文字皿　世田谷美術館蔵
141　色絵蟹文中鉢
　　　紀尾井町　福田家蔵
142　青織部釉菊鉢　八勝館蔵
143　総織部櫛目寿文四方隅切平鉢
　　　世田谷美術館蔵
144　倣古伊賀水指　八勝館蔵
145　染付詩文大花入　八勝館蔵
146　青織部大兜鉢　山乃尾蔵
147　金襴手良寛詩鉢
　　　吉兆庵美術館蔵
148　赤呉須独楽蓋向付
　　　世田谷美術館蔵
149　古九谷風双魚文皿　八勝館蔵
150　吉字染付吹墨六角向付　八勝館蔵
151　色絵椿文飯茶碗　懐石　辻留蔵
152　織部扇面鉢　世田谷美術館蔵
153　栗付丈字鉢　吉兆庵美術館蔵
154　色絵魚藻文鮑形鉢　八勝館蔵
155　黄瀬戸菓子鉢　吉兆庵美術館蔵
156　織部釉鉢　八勝館蔵
157　雲錦大鉢　世田谷美術館蔵
158　白磁金襴手碗
　　　京都国立近代美術館蔵
159　赤玉金襴手向付
　　　東京国立近代美術館蔵

378

279	赤呉須詩文鉢　銀座 久兵衛蔵
283	櫛目十文字手塩皿
	吉兆庵美術館蔵
284	色絵糸巻文角平向付
	吉兆庵美術館蔵
286	伊賀平向付　八勝館蔵
287	伊賀釉灰被貝形鉢　八勝館蔵
288	織部花器　笠間日動美術館蔵
289	織部鳥文鉢
	京都国立近代美術館蔵
290	総織部輪花向付　八勝館蔵
293	織部釜形水指　八勝館蔵
294	葡萄図四方皿
	紀尾井町 福田家蔵
297	乾山写金彩絵替皿
	紀尾井町 福田家蔵
299	赤呉須福字皿　銀座 久兵衛蔵
300	紅志野菖蒲文四方皿
	紀尾井町 福田家蔵
301	紅志野菖蒲文平鉢　懐石 辻留蔵
304	絵志野杭文四方台鉢
	吉兆庵美術館蔵
305	秋草徳利　懐石 辻留蔵
306	紅志野秋草文水指　八勝館蔵
307	志野銀彩大丸鉢　八勝館蔵
308	信楽花入　吉兆庵美術館蔵
309	灰釉湯呑　銀座 久兵衛蔵
311	鉄釉湯呑　銀座 久兵衛蔵
314	有平ゆのみ　足立美術館蔵
315	鉄絵渦巻文湯呑　八勝館蔵
319	色絵更紗文徳利　八勝館蔵
324	赤呉須累形徳利　八勝館蔵
325	備前窯変酒注　八勝館蔵
326	柿釉銀彩渦酒注　八勝館蔵
327	信楽灰釉と久利　八勝館蔵
328	志埜徳利　八勝館蔵
329	信楽酒注　八勝館蔵
330	備前徳利　八勝館蔵
331	伊部火変徳利　八勝館蔵
333	信楽銀刷毛目徳利
	銀座 久兵衛蔵
334	織部酒注　八勝館蔵
335	銀彩酒次　八勝館蔵
337	備前大徳利　銀座 久兵衛蔵
338	銀彩渦徳利　八勝館蔵
342	伊賀台付盃　懐石 辻留蔵
354	胴紐文飯茶碗
	紀尾井町 福田家蔵
355	麦藁手鉢　京都吉兆蔵
356	鉄描色絵土瓶　銀座 久兵衛蔵
357	鉄絵加彩土瓶　八勝館蔵
358	絵瀬戸線文土瓶　八勝館蔵

227	猫図　世田谷美術館蔵
230	桃山風漆絵椀
	京都国立近代美術館蔵
231	銀地色螺子文大平椀
	京都国立近代美術館蔵
232	木ノ葉文一閑塗銘々皿
	吉兆庵美術館蔵
234	瓢箪文黒漆椀
	紀尾井町 福田家蔵
236	蕪絵乗益椀　足立美術館蔵
238	絵御本風手焙　八勝館蔵
239	織部秋草文俎皿　八勝館蔵
240	織部霞網俎皿
	紀尾井町 福田家蔵
241	織部筋文俎皿　懐石 辻留蔵
242	織部間道文俎皿　八勝館蔵
243	総織部俎皿　八勝館蔵
244	織部秋草文俎皿　銀座 久兵衛蔵
245	樹間鳥遊俎皿（辰砂竹雀俎鉢）
	笠間日動美術館蔵
246	織部長鉢　京都吉兆蔵
247	櫛座福字扁壺　八勝館蔵
248	重箱風織部四方角鉢
	京都国立近代美術館蔵
249	赤呉須花入　足立美術館蔵
250	青織部六角透鉢　八勝館蔵
251	色絵有平文帯留（止）
	足立美術館蔵
253	織部高坏鉢　懐石 辻留蔵
255	総織部二段盛鉢
	紀尾井町 福田家蔵
256	織部六角台鉢　懐石 辻留蔵
257	絵織部傘形向付　八勝館蔵
258	色絵福字大皿
	紀尾井町 福田家蔵
259	青碧織部四方鉢　八勝館蔵
263	色絵武蔵野鉢
	紀尾井町 福田家蔵
264	備前瓜形花入　八勝館蔵
265	金彩雲錦手鉢　八勝館蔵
266	色絵車文平鉢
	紀尾井町 福田家蔵
267	色絵紅葉吹寄鉢
	紀尾井町 福田家蔵
270	淵黒釉三彩文平向付　八勝館蔵
271	銀彩菊花文鉢　八勝館蔵
273	秋草鉄絵平向付　懐石 辻留蔵
274	春秋紅葉皿　吉兆庵美術館蔵
275	赤呉須独楽文湯呑
	吉兆庵美術館蔵
276	朱竹文湯呑　吉兆庵美術館蔵
277	赤絵牡丹文湯呑　銀座 久兵衛蔵

160	赤絵金襴手碗
	東京国立近代美術館蔵
161	金襴手鉢　吉兆庵美術館蔵
162	萌葱金襴手鳳凰文煎茶碗
	東京国立近代美術館蔵
163	小岱釉花形向付　八勝館蔵
164	乾山写染付八角向付　八勝館蔵
170	赤呉須徳利　世田谷美術館蔵
177	白磁三彩醤油次
	紀尾井町 福田家蔵
178	筆図　笠間日動美術館蔵
179	赤呉須銀彩漢詩文面取筆筒
	（赤銀彩漢詩文面取筆筒）
	足立美術館蔵
186	婦人図　八勝館蔵
188	清風帖・南瓜の図
	吉兆庵美術館蔵
189	大明製染付鉢図
	世田谷美術館蔵
190	年魚図　世田谷美術館蔵
191	富士樹海図　笠間日動美術館蔵
192	葡萄籠図　八勝館蔵
193	寄せ書画帖　吉兆庵美術館蔵
194	松林図　八勝館蔵
195	草花絵色紙　八勝館蔵
196	良寛詩屏風　紀尾井町 福田家蔵
197	百川異流同會海
	世田谷美術館蔵
198	天上天下唯我独尊
	世田谷美術館蔵
199	夢境　八勝館蔵
200	安心在一枝　世田谷美術館蔵
201	千里同風　世田谷美術館蔵
202	松風　八勝館蔵
203	閑林　八勝館蔵
204	天上天下唯我独尊　八勝館蔵
207	清泉　世田谷美術館蔵
208	紅葉絵俎四方桐盆
	吉兆庵美術館蔵
209	飾棚図屏風　足立美術館蔵
211	紅志野杏茶碗　八勝館蔵
215	黄瀬戸筒茶碗　世田谷美術館蔵
216	黄瀬戸香合　世田谷美術館蔵
217	土釜・利根坊耳を作る
	世田谷美術館蔵
218	織部輪花大鉢　敦井美術館蔵
220	色絵金彩武蔵野文鉢　八勝館蔵
221	藤花図　吉兆庵美術館蔵
222	水甕図屏風　足立美術館蔵
223	良寛詩讃手まり絵　八勝館蔵
224	去来讃なまこ図　八勝館蔵
226	椿一輪挿図　笠間日動美術館蔵

◎全般および作品掲載協力

足立美術館
有限会社イー・エム・アイ・ネットワーク
岡山後楽園
懐石 辻留
笠間日動美術館
紀尾井町 福田家
北村美術館
吉兆庵美術館
京都吉兆
京都国立近代美術館
銀座 久兵衛
銀座 黒田陶苑
須田菁華
世田谷美術館
　＊123、135、152、170、189、190、
　　197、198、200、201、207、227
　　以上、上野則宏撮影
田部美術館
辻陶房
東京国立近代美術館工芸館
冨田酒造
敦井美術館
長浜まちづくり株式会社
日動画廊
八勝館
日登美美術館
株式会社 星野リゾート
八百三
山乃尾

安藤文雄
加谷均
北大路泰嗣
桑原重之
小森稔子
杉浦典男
杉浦香代子
高田達郎
高田紀子
竹内恵美
竹腰長生
田島愼一郎
細野定子
松原龍一
吉野修

他にも、作品所蔵者の方々に掲載のご承諾をいただき、また関係各位より情報提供、調査協力を得ました。記して感謝し上げます。

404 備前丸形鉢　京都吉兆蔵
405 絵瀬戸秋草文四方台鉢
　　懐石 辻留蔵
406 銀彩双魚文四方鉢　北村美術館蔵
407 志埜草絵鉢　吉兆庵美術館蔵
408 備前金繕い四方尺鉢
　　吉兆庵美術館蔵
409 備前土ドラ鉢　吉兆庵美術館蔵
410 銀彩寿文(紋)輪花平鉢
　　足立美術館蔵
411 絵瀬戸鳥文皿　八勝館蔵
412 信楽土師鉢
　　京都国立近代美術館蔵
413 伊賀鎬手四方鉢　八勝館蔵
414 色絵赤玉香合　田部美術館蔵
415 呉須手詩文大鉢　八勝館蔵
416 瀬戸耳付鍋焼鉢
　　吉兆庵美術館蔵
417 銀彩平鍋　懐石 辻留蔵
418 備前四方皿　銀座 久兵衛蔵
419 銀彩菖蒲文大皿　懐石 辻留蔵
420 志野三足花入　足立美術館蔵
422 瀬戸桶花入　銀座 久兵衛蔵
423 伊賀鎬四方皿　懐石 辻留蔵
424 銀刷毛目鶴首花生　八勝館蔵
426 青碧織部出汁入　八勝館蔵
427 櫛目銀三彩壺　銀座 久兵衛蔵
428 銀彩タンパン反皿　懐石 辻留蔵
429 銀彩葉皿　懐石 辻留蔵
430 銀彩醬油次　懐石 辻留蔵
431 鉄絵蟹絵平向付　八勝館蔵
432 グイ呑各種　八勝館蔵
433 白掛鉄色絵雪笹文小皿
　　京都吉兆蔵
434 絵志野雪笹文小皿
　　世田谷美術館蔵
435 横行君子平向　八勝館蔵
436 於里辺木ノ葉平向　八勝館蔵
437～444 木ノ葉皿　八勝館蔵
445 伊部大平鉢　八勝館蔵
446 五行詩金泥竹下絵
　　北村美術館蔵
448 善悪不二 美醜不一
　　足立美術館蔵
449 鳥図　八勝館蔵
450 生花図　八勝館蔵
452 梅花詩　八勝館蔵
453 いろはにほへとちりぬをわかよたれ
　　そつねならむ　八勝館蔵
454 何處寺不知風送鐘聲来
　　八勝館蔵
455 杜牧詩　八勝館蔵

359 備前火襷丸折鉢
　　紀尾井町 福田家蔵
360 備前火襷大鉢
　　京都国立近代美術館蔵
361 備前牡丹餅丸鉢　懐石 辻留蔵
362 備前土武蔵野四方中鉢
　　八勝館蔵
363 備前了桶花入
　　笠間日動美術館蔵
364 備前割山椒向付
　　吉兆庵美術館蔵
365 備前割山椒向付　京都吉兆蔵
367 備前木ノ葉鉢　八勝館蔵
368 備前火襷反鉢
　　紀尾井町 福田家蔵
369 志野釉釘彫文四方皿　八勝館蔵
370 志野菖蒲文八寸　八勝館蔵
371 志野菊文蓋付平碗
　　紀尾井町 福田家蔵
372 乾山風絵替皿
　　紀尾井町 福田家蔵
375 青碧織部クルス沙羅　八勝館蔵
376 黄瀬戸胆攀菖蒲文四方皿
　　京都国立近代美術館蔵
377 麦藁手飯茶碗　世田谷美術館蔵
378 乾山写金彩向付　八勝館蔵
379 伊部俎皿　紀尾井町 福田家蔵
380 武蔵野屏風　紀尾井町 福田家蔵
381 酒瓶とグラス図
　　紀尾井町 福田家蔵
382 夜桜図　紀尾井町 福田家蔵
385 白銀屋
　　星野リゾート 界 加賀蔵
386 梧楼明月　八勝館蔵
387 大半生涯在釣船　懐石 辻留蔵
388 八ッ橋図屏風
　　紀尾井町 福田家蔵
389 秋月図　笠間日動美術館蔵
390 野菊皿図(野菊)　足立美術館蔵
394 萬里一條鉄　八勝館蔵
395 露堂々　八勝館蔵
396 五福天来　八勝館蔵
397 高野山吊行灯　辻陶房蔵
398 織部電気スタンド
　　紀尾井町 福田家蔵
399 染付詩文電気スタンド
　　笠間日動美術館蔵
401 備前大手桶
　　京都国立近代美術館蔵
402 備前草花彫四方平鉢
　　吉兆庵美術館蔵
403 備前火襷歪み鉢　八勝館蔵

380

『北大路家蒐蔵古陶磁圖錄』(昭和10年、木瓜書房)

北大路魯卿『古染付百品集(上・下)』(昭和7〜8年、便利堂印刷所)

平野武編著『独歩 魯山人芸術論集』(昭和39年、美術出版社)

魯山人会編『魯山人のやきもの 古陶に迫る不思議な価値』(昭和38年、徳間書店)

黒田領治『定本 北大路魯山人』(昭和50年、雄山閣出版)

黒田領治編『北大路魯山人―心と作品』(昭和58年、雄山閣出版)

『別冊太陽・北大路魯山人』(昭和58年、平凡社)

青山二郎『青山二郎文集 増補版』(平成7年、小澤書店)

吉田耕三「北大路魯山人伝」『陶説』86〜105号(昭和35〜36年、日本陶磁協会)

秦秀雄『追想の魯山人』(昭和52年、五月書房)

辻義一『持味を生かせ 魯山人・器と料理』(平成10年、里文出版)

松浦沖太『魯山人 味は人なりこころなり』(平成8年、日本テレビ放送網)

佳川文乃緒『魯山人と影の名工 陶工松島竝明の生涯』(平成2年、イスカアート)

保科善四郎・福田彰他編集『福田マチ』(昭和28年、私家版)

岡谷未於『紀尾井町福田家のひととき ―あるじの50年―』(平成13年、有限会社ほるす)

山田和「外伝 北大路魯山人」(平成16〜19年、『諸君！』文藝春秋)

中国法書選16『東晉 王羲之 集字聖教序』(昭和62年、二玄社)

『角川日本陶磁大辞典 普及版』(平成23年、角川学芸出版)

加藤唐九郎編『原色陶器大辞典』(昭和47年、淡交社)

有馬頼底監修『茶席の禅語大辞典』(平成14年、淡交社)

※資料編では多くの図版を『星岡』『雅美生活』『陶磁味』『獨歩』や魯山人在世時の図録等より転載しています。
※一部、所蔵先不明の作品や写真資料も掲載しています。情報をお寄せいただければ幸いです。

の會)／p.339(星岡花見會)／p.351(和知川行)／p.361(昭和10年代展覧会風景)／p.364(武山一太肖像) 他

川崎市岡本太郎美術館 (岡本太郎記念館に同じ)

紀尾井町 福田家 p.311(病床の魯山人)／p.365(福田マチ肖像) 他

国立国会図書館 p.327(久邇宮殿下御夫妻の星岡窯訪問) ＊同館所蔵『星岡』第3号所載

須田菁華 p.308(菁華窯作陶風景)／p.363(初代菁華肖像)

専修大学 p.365(今村力三郎肖像)

善田昌運堂 p.367(善田喜一郎肖像)

便利堂 p.307(便利堂旧観・少年時代の田中傳三郎)／p.362, p.363(田中傳三郎・中村竹四郎肖像) ＊「外伝 北大路魯山人」より転載

毎日新聞社 p.362, p.363(内貴清兵衛・竹内栖鳳肖像)

山藤寛子 p.366(城野豊子肖像)

わやくや千坂漢方薬局 p.307(わやくや旧観・千坂家関連)

窪田一三
髙田紀子
平野雅章
平野庸子
中野邸美術館
細野定子
松島芳
八幡真佐子
山口淑子
吉野修

◎主要参考文献

＊厖大な参考文献のうち、ここでは魯山人自身が発行した書籍と、魯山人と直接つき合った人々の著作だけを記しました。その他の魯山人に関する著作と著作者に敬意と感謝を捧げるしだいです。

機関誌『星岡』創刊号〜69号(昭和5年〜、星岡窯研究所、星岡茶寮刊)

『雅美生活』(昭和13年、雅美生活發行所)

『陶磁味』(昭和22〜23年、博雅書房)

『魯山人・生活誌 獨歩』(昭和27年、火土火土美房獨歩會)

北大路魯山人『作瓷印譜鈕影』(昭和55年、五月書房)

◎写真協力

株式会社 文藝春秋
005, 006, 008, 009, 014, 029, 031, 032, 041, 042, 043, 044, 045, 055, 058, 063, 124, 128, 129, 142, 145, 146, 151, 154, 167, 171, 174, 177, 186, 187, 192, 196, 202, 203, 211, 233, 234, 239, 240, 241, 242, 243, 244, 246, 253, 254, 255, 256, 262, 263, 266, 267, 269, 270, 273, 277, 279, 280, 282, 286, 290, 293, 297, 299, 300, 301, 302, 305, 306, 307, 309, 311, 319, 333, 337, 342, 348, 354, 355, 356, 361, 365, 367, 368, 371, 372, 379, 380, 381, 382, 386, 387, 397, 398, 400, 404, 405, 411, 415, 417, 418, 419, 422, 423, 427, 428, 429, 430, 433, 447, 449, 450, 451, 452

p.364〜p.367 肖像写真(松浦沖太・福田彰・山本興山・辻義一・平野雅章・吉田耕三)

伊藤千晴
013, 051, 059, 060, 071, 130, 138, 144, 149, 150, 156, 163, 164, 194, 195, 204, 220, 223, 224, 238, 247, 250, 257, 259, 264, 265, 271, 287, 315, 324, 325, 326, 327, 328, 329, 330, 331, 334, 335, 338, 357, 358, 362, 369, 370, 375, 378, 394, 395, 396, 403, 413, 424, 426, 431, 432, 435, 436, 437, 438, 439, 440, 441, 442, 443, 444, 445, 453, 454

◎資料編 写真提供・協力

荒川豊蔵資料館 p.350(鶏龍山古窯採査)／p.364, p.367(小山冨士夫・荒川豊蔵・金重陶陽肖像)

岡本太郎記念館 p.351(岡本太郎と魯山人)／p.362, p.366(岡本一平・太郎肖像)

加谷均 p.312, p.313(星岡茶寮パンフレット・献立表・他)／p.314(銀茶寮看板・従業員)／p.316(大阪星岡茶寮仲居・大園遊會)／p.320, p.321(三原山・大阪茶寮慰安旅行他)／p.332(星岡窯の人たち・魯山人妻と子どもたち)／p.334(星岡窯觀櫻

【あとがき】

本書は二〇〇三年春から二〇〇七年夏まで足かけ五年、雑誌『諸君！』（文藝春秋）に連載した「外伝　北大路魯山人」の取材を母体に、その後八年をかけて完成させたものです。

私の父は昭和十一年ごろ魯山人と出会い、昭和三十四年に魯山人が没するまでの二十数年間魯山人とつき合い、戦後は福田家や八勝館や久兵衛や吉兆とともに魯山人会の発起人をしました。そのような縁で私の家には一千点ほどの魯山人作品があり、日常の食器は魯山人で、私は作品に囲まれて育ちました。しかしそれらの作品は魯山人の没後分してしまいましたが、幸運なことにそれから数十年後、昔の雑誌の取材で改めて一千点近い作品を手に取ることができ、またその後も数百点の魯山人作品を再び間近で見る機会に恵まれました。

魯山人の初期の作品はあまり残っておらず、魯山人展で紹介される作品の大半は後期あるいは晩年の作ですので、魯山人の芸術活動の軌跡を読み取ることはできません。

そこで私は大正、昭和前期の魯山人資料を渉猟し、作品の制作期を六つに分け、魯山人の芸術活動の軌跡に迫ることを考えました。当時の古い展覧会図録を典拠にしたり、機関誌『星岡』の記事や、星岡窯で三十年間技術主任を務めた松島文智氏（のちに宏明と改名。筆者と住まいが近かったこともあり、晩年の十七年間交流を持った）から伺った話などをもとに、それぞれの作品がいつ作られたのかジグソーパズルのように解いていきましたが、むろんかなり大胆に判断せざるを得ないものもありました。そのときの判断の基準になったのは、幼時から十八歳まで私が親しんだ魯山人作品の記憶と、それぞれの作品の向こう側から伝わってくる魯山人の心でした。

とはいえ福字皿などは二十年以上にわたって作っていますし、少なからぬ作品が戦前から戦後にまたがって、一定の期間作られ続けています。なぜなら魯山人作品の多くは料亭用の食器として作られたものだからです。破損して数が揃わなくなると、料亭は同じ作品を注文し、補充しました。そのような作品をいつの時代のものとするか。本書では基本的に初出の時点を、あるいは多作の時点で紹介し、その判断基準を記しました。十二年間にわたる検討だったとはいえ、必ずしも正確とは言い難い部分があるでしょう。が、私はそのことを恐れません。私は、私のあとに一歩も二歩も進んだ研究による修正が施されることを期待しています。

382

十二年間余りという長い仕事の中で、じつに多くの方のお世話になりました。

私がこの仕事をはじめたとき、魯山人を直接知っておられる方は八十人ほどいらっしゃいました。私はそのお一人お一人にお目にかかってお話を伺い、お手元の作品を見せていただきました。それから十年余り、ほとんどの方が鬼籍に入られました。今私は、あれは最後の取材の機会だったのだという思いにかられています。

魯山人の葬儀委員長を務められた福田家の福田彰さんからは、生前いつも温かいお言葉をかけていただいています。大変ご高齢であったにもかかわらず犖犖としていらして、亡くなられる今から二年前までよく二人して呑み、魯山人を理解するのにどれだけ役立つお話を聞けたかわかりません。

八勝館の杉浦典男・香代子さんにも大変お世話になりました。杉浦ご夫妻の惜しみないご協力がなかったら、これだけ中身の濃い本にはならなかったでしょう。文春写真部の原田達夫さんと細川忠さん、写真家の伊藤千晴さん、作品データを提供してくださった阿部孝嗣さん、そして京都国立近代美術館、東京国立近代美術館、笠間日動美術館、日登美術館、田部美術館、銀座・黒田陶苑などにはとくにお世話になりました。

また銀座・久兵衛、懐石辻留、京都嵐山・吉兆、京都・便利堂、京都・善田昌運堂、山代温泉、須田菁華窯、長浜・安藤家、木之本・冨田酒造、金沢・まつ本、金沢・山乃尾、京都・八百三、鯖江・桑原呉服店、島根・足立美術館、東京・世田谷美術館、京都・北村美術館、新潟・敦井美術館、岡山・後楽園などの作品所蔵先や、故・北大路和子、故・山口淑子、故・松島宏明、故・松島芳、故・辻清明、故・平野雅章、故・松浦沖太、故・山本興山、故・安藤惟一、故・吉野辰郎、故・中野重孝、故・八幡真佐子さん、そして北大路泰嗣、細野定子、福田正資、山藤寛子、窪田二三、安藤加鶴、文雄、高田達郎、紀子、丹羽茂久・友子、千坂慶子、小森稔子、辻石齋、加谷二二、黒田和哉、黒田佳雄、竹腰長生、杉油康平、竹内清乃、田原静子、松原龍一さんなど多くの方々にもご好意をいただいたことをここに記し、深甚の謝意を表します。

最後になりましたが、本書出版の労を執ってくださった日本陶磁協会の小野公久さん、淡交社編集局総局長の小川美代子さん、編集を担当してくださった編集局第一部部長の森田真示さん、素晴しい装幀をしてくださった井上三三夫さん、そして図書印刷株式会社・プリンティングディレクターの塩田英雄さんに心からお礼を申し上げます。

二〇一五年秋

山田 和

［著者紹介］

山田 和(やまだ・かず)

1946年、富山県生まれ。1997年『インド　ミニアチュール幻想』(平凡社)で講談社ノンフィクション賞、2008年『知られざる魯山人』(文藝春秋)で大宅壮一ノンフィクション賞を受賞。ノンフィクション作品に『インドの大道商人』『魯山人の書』『魯山人の美食』(以上、平凡社)、小説に『瀑流』(文藝春秋)などがある。日本陶磁協会会員、日本文芸家協会会員、日本ペンクラブ会員、日本写真家協会会員。横浜市在住。

夢境　北大路魯山人の作品と軌跡

平成27年12月1日　初版発行

著　者　　山田 和
発行者　　納屋嘉人
発行所　　株式会社 淡交社
　　　　　本社　〒603-8588　京都市北区堀川通鞍馬口上ル
　　　　　　　　営業075-432-5151　編集075-432-5161
　　　　　支社　〒162-0061　東京都新宿区市谷柳町39-1
　　　　　　　　営業03-5269-7941　編集03-5269-1691
　　　　　http://www.tankosha.co.jp

装　幀　　井上二三夫
印刷・製本　図書印刷株式会社
©2015　山田和　Printed in Japan
ISBN978-4-473-04030-5

落丁・乱丁本がございましたら、小社「出版営業部」宛にお送りください。
送料小社負担にてお取り替えいたします。
本書の無断複写は、著作権法上での例外を除き、禁じられています。